融媒体影视系列教材

影视项目运作案例研究

Case Studies in Film and Television Project Operations

余 莉 吴瑾歆 编著

上海交通大学出版社
SHANGHAI JIAO TONG UNIVERSITY PRESS

内容提要

本书通过对七种不同类型、不同体量的影视项目案例的分析,试图对影视行业的项目运作规律进行总结。其中,电影项目案例包括"重工业电影"、动画电影、中小成本青春片、文艺剧情片、独立制作艺术影片、网络剧和微短剧项目。通过对这些案例的分析,展示了从大片制作到小型创意项目的全面视角和运作模式。本书适合影视专业学子和初入行者参考阅读,通过经验复盘的学习方式,帮助他们更好地理解不同类型项目的运作机制。

图书在版编目(CIP)数据

影视项目运作案例研究 / 余莉,吴瑾歆编著.

上海 : 上海交通大学出版社,2025. 2. -- ISBN 978-7-313-28008-4

Ⅰ. J992

中国国家版本馆 CIP 数据核字第 20244TZ391 号

影视项目运作案例研究

YINGSHI XIANGMU YUNZUO ANLI YANJIU

编　　著:	余　莉　吴瑾歆		
出版发行:	上海交通大学出版社	地　　址:	上海市番禺路 951 号
邮政编码:	200030	电　　话:	021 - 64071208
印　　制:	上海景条印刷有限公司	经　　销:	全国新华书店
开　　本:	710 mm×1000 mm　1/ 16	印　　张:	15.5
字　　数:	185 千字		
版　　次:	2025 年 2 月第 1 版	印　　次:	2025 年 2 月第 1 次印刷
书　　号:	ISBN 978 - 7 - 313 - 28008 - 4		
定　　价:	68.00 元		

前　言
PREFACE

　　随着我国影视专业教育的开展从专业艺术院校拓展到综合类院校,影视制片、影视营销、影视管理类的专业课程都有着理论联系实践的教学需求。而在学生进入专业实践之前,需要先于项目实习就建立起关于影视项目运作的认知。影视市场类教学工作的难点是如何让没有从业经验的学生对项目运作各个环节有概念、有兴趣、有感受。因此,在课堂教学中引入案例研究是必须而且重要的教学方式。本书将结合笔者的实际项目经验,通过深度调研、业内访谈,对不同定位、不同体量、不同类型的影视项目进行解析,辅以学者视角进行产业评析。因此,本书作为一本生动、鲜活的实战案例分析教材是对影视市场类课程教学工作的重要补充。对于有兴趣深入了解影视项目运作过程的读者来说,本书具有很强的现实参考价值。

　　本书立足国内、立足当下、立足行业实际,从以下三个方面区别于国内同类教材。

　　(1) 区别于影视产业宏观概论类教材——国内影视产业宏观概论类教材主要偏重于产业透视、产业历史和产业结构的讲述,缺乏对媒体融合环境(院线、网络平台、电视等媒介渠道的融合与联动)下、影视产业高质量发展目标下的影视项目运作的具体研究。本书以影视项目运作的实例,聚焦近年内国内影视行业出现的新变化、新特

点,结合影视项目运作过程中的不同阶段的工作特点和难点,对影视项目运作进行实战、实例研究。

(2)区别于影视项目制片类教材——国内制片类教材所用案例和工具已经落后于当前国内影视行业的发展现状,市面上的教材还较多偏重对好莱坞制片工具和制片方法的介绍。实际上,近年来,国内影视行业已经发展出了具有中国本土市场特色的制片模式、制片工具及制片思路等,本书将重点结合国内现实情况,对国内现有成功和失败案例进行解析。

(3)区别于影视项目营销类教材——国内影视案例类书籍较偏重于营销解析,但是由于媒介发展环境的剧烈变化,影视营销具有鲜明的当下性。和过去相比,近年来出现了较大的市场环境、市场口味的变化,本书将尽量寻求案例研究中具有共性的地方,将影视营销融入项目案例的整体分析中,以市场结果为导向,重点解析影视项目的全流程运作。

本书基于上海交通大学媒体与传播学院"电影市场学""影视产业研究""影视产业经营管理"三门本科和研究生课程的课堂教学成果。余莉负责全书的结构大纲、调研访谈的组织和实施、第四章的撰写,以及各章节内容的修改、审订,我的学生们参与到了本书的编写工作中,吴瑾歆撰写了本书第一、二、三、六章,潘怡彤、卢爱旭撰写了第五章,胡媛撰写了第七章。感谢史微娜、闫中慧、王泽宇等在资料收集整理方面作出的贡献。

影视行业格局和项目运作实况不断与时俱进,过去的经验总结能够给我们提供的仅仅是一些思考框架。在人工智能技术几乎要颠覆影视行业传统逻辑之际,辩证地看待经验和灵活地使用经验,大概可以帮助我们在影视项目开发上做好属于我们人类经验技能中必不可少的那部分工作吧。本书不足之处在所难免,敬请读者不吝指教。祈愿怀揣"影视梦"的读者,凭借未来技术发展的助力,都有机会为世界贡献我们的想象力。

目 录
CONTENTS

第一章
工业重头戏：
"重工业电影"案例研究

"电影工业化"的概念受法兰克福学派提出的"文化工业"概念的启发，源于人们看待电影不仅仅是艺术品，也是对文化商品的认识反思。可以说，电影自诞生以来，既携带艺术家的独创性审美特征，也是一类可被重复生产且再生产、可进行大规模传播的"物化产品"。因此，电影的"基因"里天然包含了"无拘无束的艺术创作"和"规范化、标准化工业生产"之间的矛盾冲突，亦即混生融合，而后者便是电影作为一种文化工业的必要条件。①

　　所以这一概念并不仅指有大量资金进入影视行业，也代表着强大的工业技术水准，意味着在电影制作过程中形成有一整套标准化的流程和体系，各个部门——从前期概念设计、现场美术，到科学顾问组、后期特效等，都有极其细致的分工，以及相当优质的资金、技术、设备和人才的支撑。

　　"重工业电影"是对"重工业"概念的借用，强调的是由特效技术支撑全片主要内容，具有资金密集、流程规范等特点，是电影工业高度发达的产物。比之"中国式大片"等概念，"重工业电影"这一提法明显更符合我国电影产业化的现代化进程与工业化道路。中国"重工业电影"的发展不仅是高质量发展中国电影产业的重要载体，也是实现电影强国目标的核心成果。

　　截至 2024 年底，在中国电影票房总榜排名前十的影片中，"重工业电影"占 5 部，包括位列第一的《长津湖》、第二的《战狼 2》、第五的《流浪地球》、第九的《长津湖之水门桥》，以及第十的《流浪地球 2》，这些撑起大盘的重量级影片足以证明"重工业电影"的发展程度很大程度上会影响整个电影行业的发展水平，对"重工业电影"项目得失的研究对于洞察中国电影市场有着重要意义。

① 徐建.《刺杀小说家》：中国电影数字化工业流程的见证与实践[J].电影艺术，2021(2)：131－137.

"重工业电影"概念与概述

一、关于中国电影工业化的思考

电影工业化,我们一般可以理解为电影的生产制作形成了一套健全完整的生产流程,其中各个环节都形成了可标准化的生产控制体系,并有着相对公开、稳定的市场定价。2002 年,《英雄》的出现,正式开启了中国电影商业大片时代,投资进入亿元大关,这部影片也成为当年的票房冠军。商业化发展推动了工业化的需求,投资需求提升电影生产工业化的需求,与此同时,大量商业大片的拍摄推动了国内电影制作技术及企业的发展。《英雄》之后的十年间,中国式大片和中国电影市场票房都有了长足的发展,但这一阶段,国内事实上并没有形成完善的现代电影工业体系,依然是"作坊式"——个人团队或者工作室的生产模式。2010 年《阿凡达》的上映,也让中国电影人意识到,好莱坞视觉特效所代表的电影技术水准是一种高度工业化的生产体系的产物,它的技术含量和工业意义不是一个大导演或一个市场爆款能够与之匹敌的。

张艺谋把国产电影比喻成轻工业:"我们的电影市场固然越来越好,但更多还是自娱自乐,偶尔文艺片在电影节上拿拿奖。而面向院

线、面向全球年轻人放映的电影,才是这个产业的重工业支柱,这一块儿一直是中国电影的短板,法国、意大利、日本也不行,主要是美国电影,全世界都要看好莱坞大片。"[①]

发展中国电影"重工业"指的是中国电影生产要摆脱作坊式的生产模式,真正能有一个完善的生产流程、提高效率、保证持续生产,摆脱对导演的个人号召力和才能的依赖,尤其是特效大片的制作对提升国内电影技术行业的发展有着直接推动效应,需要国家和业界投入最多的资源,以此来带动整个电影产业,通过打造中国"重工业电影"的生产体系,实现中国电影技术的高质量发展。所以,"重工业电影"不仅是电影工业化的必由路径,同时也是产业逻辑和资本逻辑下的战略诉求。

"重工业电影"的提法首次出现于 2015 年 10 月的"中国电影新力量"论坛,时任国家电影局局长的张宏森提出中国电影要形成"重工业产品推进,轻工业产品跟进,大剧情影片镶嵌在中间"的生态格局[②],之后的几年,票房增长速度逐渐放缓,此类"重工业电影"诸如《湄公河行动》《美人鱼》《长城》等在不同程度上推动了行业的整体发展,在实践中所形成的生产规范化和标准化的工业体系也得到了进一步的完善,促进了国产电影的类型融合,丰富了工业化的发展道路。随后《战狼 2》口碑与票房齐飞的战绩,不仅使得新主旋律电影迈上了新的台阶,更引爆了"重工业电影"的概念,使其整体踏上了新征程。当然行业的整体发展离不开背后成熟的工业体系作为支撑,在这之后,业内电影人加快了电影工业化的步伐,包括在技术、资金、艺术等多方面做出了不懈努力。2019 年大获成功的《流浪地球》直接证

① 　虎嗅.中国电影还在轻工业时代? 张艺谋以《长城》为例谈好莱坞电影重工业[EB/OL].https://www.huxiu.com/article/171370.html.

② 　"中国电影新力量"主题论坛.希望民族电影工业越来越好[C].https://www.dianyingjie.com/2015/1026/6672.shtml.

实了这些努力取得了实实在在的成效,不仅开启了"科幻电影元年",也为实现电影重工业的突破提供了新机遇。

虽然好莱坞的电影工业体系更为成熟、制作技术更为精湛,但是中国的"重工业电影"这些年来并没有一味地模仿好莱坞,更多的是在借鉴学习先进经验的基础上,结合中国社会历史和优秀文化内核进行内容创新,有效地将艺术、技术与中国式内容相结合,呈现出了独特的工业美学气质。

这些年来,国内电影人孜孜不倦,制作出了很多伟大的"重工业电影"。这些电影通过大投入、大制作,实现了大产出,不仅逐渐扛起了国内电影市场的票房大旗,也有效地提升了行业整体发展水平,对于引领行业未来发展方向也起到了重要作用。

二、中国"重工业电影"票房盘点

笔者梳理近年来的相关电影数据(见下表票房盘点)发现,自"重工业电影"这一概念出现以来,年度票房前十的电影中总能见到它的身影。需要注明的是,动画电影的工业化水平也很高,涉及这一类型的内容在后续章节,本章节的讨论范围仅局限于真人电影。

票 房 盘 点①

影 片 名	上映年份(年)	类 型	上映档期	投资金额(亿元)	票房(亿元)	豆瓣评分(分)
《捉妖记》	2015	喜剧/奇幻	暑期档	约3.5	24.36	6.7
《寻龙诀》	2015	奇幻/冒险	圣诞档	约2.5	16.79	7.4

① 表格涉及豆瓣评分截止时间为2023年12月31日。

(续表)

影 片 名	上映年份（年）	类 型	上映档期	投资金额（亿元）	票房（亿元）	豆瓣评分（分）
《湄公河行动》	2016	剧情/犯罪	国庆档	约2	11.73	8
《长城》	2016	动作/奇幻	圣诞档	约10	11.73	4.9
《战狼2》	2017	动作/战争	暑期档	超2	56.94	7.1
《红海行动》	2018	动作/战争	春节档	约5	36.52	8.3
《捉妖记2》	2018	喜剧/奇幻	春节档	约7—10.5	22.37	4.9
《流浪地球》	2019	科幻/冒险	春节档	约5.3	46.87	7.9
《八佰》	2020	剧情/战争	暑期档	约5.5	31.1	7.5
《长津湖》	2021	剧情/战争	国庆档	约13	57.75	7.4
《刺杀小说家》	2021	奇幻/冒险	春节档	约6	10.35	6.5
《长津湖之水门桥》	2022	剧情/战争	春节档	约13	40.67	7.2
《流浪地球2》	2023	科幻/冒险	春节档	约12	40.29	8.3
《封神第一部：朝歌风云》	2023	奇幻/动作	暑期档	约30	26.34	7.8

通过对这些"重工业电影"的整理与分析，可以发现这一类电影通常具有以下特点。

（一）票房天花板高，市场潜力大，往往能够成为开启票房新时代的标志

比如2015年的《捉妖记》成为中国内地电影市场第一部票房超过20亿元的国产电影，使得国产电影的单片票房迈上了新的台阶，拉高了整体大盘的同时，还被视为是中国"新大片时代"的开端；再如2017

年的《战狼2》成为首部跻身全球票房前100的非好莱坞电影,最终票房飙至全球影史第55位,创下了多项电影史纪录,让世界看到了中国电影的力量;更值得一提的是,2021年的《长津湖》以最快的速度登顶全球战争片票房冠军,超越了《敦刻尔克》(2017年)和《拯救大兵瑞恩》(1998年)成为第一。究其原因在于,"重工业电影"要求大投资、大制作,大规模投资所产生的营销效率更高,这意味着当观众走进影院时,"重工业电影"被看见的可能性会更高,这和当年阿兰·霍恩所采取的"大片策略"(将巨额筹码押在最有可能大卖的片子上)不谋而合。尽管近些年流媒体平台发展迅速,挤压了院线电影的生存空间,但是"重工业电影"均为视效大片,相较于"轻工业电影"而言,对于观影条件要求更高,显然更容易将观众拉回至影院,长远来看甚至可以培养受众群体的观影习惯,利于整个行业的稳定与发展。

(二)以战争、科幻、奇幻三种类型元素最为突出,续集电影占比大

"重工业电影"按照类型化、专业化、工业化流水线生产而来,制作体系完备,视觉效果震撼。当某一部电影赚得盆满钵满后,其电影的续集自然被提上日程。在以上影片中,《战狼2》《捉妖记2》《长津湖之水门桥》《流浪地球2》均为续集,尽管续集电影常常不被看好,但是因为这些"重工业电影"的可复制化程度高,美学表达可辨识度高,续集基本延续了第一部的辉煌,甚至口碑与票房都炸裂的《战狼2》还完成了对第一部的超越。

(三)几乎集中在重大档期,年均两部左右

在如今的国内电影市场中,档期的"马太效应"(反映了一种收入分配不公的现象,即富者愈富,贫者愈贫,赢家通吃的局面)愈发明

显,时机的选择对于影片票房的成败至关重要,"重工业电影"基本集中在春节档、暑期档等高体量的重大档期。但是由于同一档期内的总体大盘相对稳定,所以这些"重工业电影"几乎会有意识地避开同类竞争对手错峰上映,就算是 2018 年春节档同期上映的两部"重工业电影",《红海行动》和《捉妖记》也是战争和奇幻不同类型之间的差异化竞争。

（四）除个别影片外,口碑基本较好

这些"重工业电影"的豆瓣评分,总体较高。在可量化的、成熟的工业体系下,电影整体质量不会受到太多个人因素的影响,所以最终的质量和完成度都更为可控,大多为电影工业流水线下的标准产品。当然,这里的流水线产品并非为贬义,而是事实证明,无论是传统巨头美国好莱坞,还是行业新秀印度宝莱坞,在稳定而完整的电影产业链条上,更容易诞生兼具工业精度和人性温度的佳作,这对底子弱、起步晚的中国电影来说,不失为一种借鉴。[1]

（五）投资过亿,投资区间大多为 3 亿元—5 亿元

根据一个合格的"重工业电影"产品的票房产出结果,可以看出目前的市场情况下,3 亿元—5 亿元是处在投资回报比相对安全的区间内。

如本章开头所提及的"重工业电影",这些撑起大盘的重量级影片足以证明"重工业电影"的发展程度很大程度上会影响整个电影行业的发展水平。

以好莱坞为龙头的海外电影工业体系已成规模,其标准化、统一

[1]　电影票房.人民日报:工业化助力影业升级　中国电影未来可期[EB/OL].https://www.163.com/dy/article/DHLVJCV905178095.html.

化的生产模式缔造了一次又一次的票房神话。国内电影人在工业化的探寻之路上，迅速找到了适合自己的发展路径，渐渐形成一套独特的理念模型、流程标准及管理方式。就像《流浪地球》的导演郭帆所言，我们目前的工业化是软性的工业化。在这个基础设施建设的过程中，我们通过方法论的不断总结，形成匹配规模化生产的一个个工具包，得心应手去开创属于我们自己的“重工业电影”时代。①

　　本章我们以集热门大 IP（Intellectual Property）与工业化自主创新为一体的电影《刺杀小说家》为例，从市场运营、开发制作、流程管理等角度讨论本土“重工业电影”项目运作的实例分析。不可否认的是，从投资回报率的角度来看，这不是一部获得商业成功的电影，但是评价一部电影的水平应该综合多个维度来看，很多影片尽管品质达到一定的水准，也常常可能因为受到外界客观因素的影响而有着不理想的票房结局。分析《刺杀小说家》的得失成败，无论是对于研究“重工业电影”类型，还是整个电影行业的未来发展都有着重要的意义。

① 上观新闻.专访导演郭帆：我可以说出一大堆错误，至今说不出怎么做才是对的［EB/OL］.https://export.shobserver.com/baijiahao/html/580396.html.

"重工业电影"项目案例研究
(《刺杀小说家》)

一、出品概况分析

电影《刺杀小说家》是由浙江华策影视股份有限公司、北京自由酷鲸影业有限公司、上海阿里巴巴影业有限公司、霍尔果斯聚合影联文化传媒有限公司、华策影业(天津)有限公司出品,融创未来文化娱乐(北京)有限公司、之升(上海)影业股份有限公司等13家公司联合出品。

主出品方华策影视成立于2005年10月,是一家致力于制作、发行影视产品的文化创意企业。2010年10月26日,公司于深圳证券交易所创业板上市,成为国内第一家以电视剧为主营业务的上市企业。公司虽然以电视剧项目为主,但并不满足于单一赛道,近些年来一直在着力于实现全方位、深层次的多领域发展,形成了以电视剧、电影、综艺节目内容三驾马车为核心,涵盖影视内容、新媒体、娱乐科技、艺人经纪、影城院线、动漫、游戏、音乐、演艺、虚拟现实、实景娱乐及影视园区建设等多元化全媒体全产业发展格局。目前拥有上海克

《刺杀小说家》电影海报

顿文化传媒有限公司、浙江金球影业有限公司、浙江金溪影视有限公司等近 20 家控股子公司、20 余家参股子公司,是国内规模最大、实力最强的民营影视企业之一。

第二出品方北京自由酷鲸影业有限公司成立于 2006 年,前身为北京东星文化传播有限责任公司,以影视剧制作和影视发行为主要业务。2016 年,华策影视以 4 000 万元持股 20%,成为北京自由酷鲸的第二大股东。根据天眼查显示,北京自由酷鲸的第一大股东和实控人是导演路阳,持股 29.54%,所以在这之后,华策便拥有了对北京自由酷鲸项目的优先投资权,同样,北京自由酷鲸对华策影视所拥有的影视版权也有优先拍摄权,两家公司之间达成了长期战略合作关系。这样的长期合作,不仅可以帮助企业降低成本、高效率地获得稳定的优质内容项目供应,还能实现资源共享、风险共担,最大可能地

实现互利共赢。

除此之外，另外两家出品方则提供了互补的宣传资源，阿里影业是最大的互联网影视公司之一，霍尔果斯聚合影联文化传媒有限公司（影联传媒）则是国产发行巨头之一，两家公司强强联手、优势互补。一方面，有着电商基因及强大资金后盾的阿里影业可以凭借其自身的平台及数据优势可以高效传递电影信息、增加实现精准营销并影响院线排片；另一方面，以渠道见长的影联传媒拥有丰富的投资发行经验，一直以来采用"项目制"管理模式，为不同类型影片提供全流程的宣传发行（宣发）解决方案，参与投资并发行过《战狼2》《流浪地球》《我不是药神》等一系列爆款电影。至此，使得该项目尽可能地实现了宣发的全域覆盖。

其余联合出品公司均发挥了自身绝对的资源优势，如融创未来文化娱乐（北京）有限公司（融创文化）旗下东方影都融创影视产业园，作为全球 TOP 级影视制作基地，是国内工业化影视制作先驱平台。东方影都的硬件设施与服务可以承接项目拍摄制作，因此，融创文化的参与可以为项目提供更好的影视文化产品与服务，成为电影工业化路上的不二之选。

另一家联合出品方之升（上海）影业股份有限公司成立于 2019 年 3 月，是一家全媒体传媒娱乐公司。相较于前几位出品方，目前这家公司似乎并不显眼，但是它的优势在于拥有雄厚的资金支持。公司成立以来，曾以联合出品方的身份参与过《扫毒 2：天地对决》《被光抓走的人》《跳舞吧！大象》等项目，尽管参投项目不少，但是一直缺少头部的爆款项目，所以公司迫切需要一个亮眼的成绩来获取更多的业内资源，使得整体发展迈上新的台阶，而《刺杀小说家》便成为最好的契机。

综上，从《刺杀小说家》出品方的组盘来看，不仅有创作型人才保

障内容质量,还充分考虑到了"重工业电影"的制作所需的大量资金支持和渠道资源,所以华策影视在立项之初通过对出品方的筛选组合,达成了"有钱出钱、有力出力、有智出智"的良好局面,这样高投资、大制作的项目很难一家独揽,采取收益共享、风险共担的合作模式对各方来说性价比最高。

二、项目分析

(一)项目概况

1. 故事简介

《刺杀小说家》根据双雪涛短篇小说集《飞行家》中的同名短篇小说改编,讲述了一位父亲为找到失踪的女儿,接下刺杀小说家的任务,而小说家笔下的奇幻世界,也正悄悄影响着现实世界中众人的命运的故事。

故事背景是智能时代的现实都市世界和具有极致的东方想象与文化质感的南北朝特色的古代异世界,两个世界完全不同。一面是现实中的世界,为了寻回失踪多年的女儿小橘子,有着特异功能的中年男子关宁接下一个离奇的任务:去刺杀一个能把人"写死"的小说家路空文。另一面是小说中的世界,背负着灭门之仇的少年空文不愿再一味逃跑,他决定拼尽一切,向统治异世界的"天神"赤发鬼发起反击。现实世界的"实"与小说世界的"虚"盘根交错,让两个世界产生了紧密而奇妙的关联。

2. 项目简介

该片是由路阳执导,雷佳音、杨幂、董子健、于和伟、郭京飞领衔主演,刘天佐、李柄辉主演,佟丽娅、董洁友情出演的奇幻冒险电影。该片于春节档 2021 年 2 月 12 日在中国大陆及北美上映。

电影累计票房 10.35 亿元,猫眼评分 8.6 分,豆瓣评分 6.5 分,成为 2021 年奇幻片内地票房冠军、2021 年国产冒险片内地票房冠军,获得第 19 届中国电影华表奖优秀电影摄影奖及优秀故事片提名、第 34 届中国电影金鸡奖 6 项提名等 10 个奖项。

不过,因为该项目高昂的投资成本,其制作成本在 2021 年春节档同期上映电影中最高,但票房却不如人意,投资方面临着巨额亏损,所以如果单纯从经济收益来看,这笔生意无疑是失败的。但是电影的价值不应该仅仅以票房来衡量,其背后的文化属性和艺术属性不容忽视,《刺杀小说家》在行业内具有稀缺性,它的成就在于对中国"重工业电影"的类型探索及电影工业化的体系建设都具有重要意义。

(二)项目定位

1. 成本定位

目前中国的"重工业电影"的类型相对集中在战争、科幻、奇幻三类,与其他类型的电影项目相比,它的制作团队本就更为庞大,自然需要投入更多流动成本。此外,这三类故事受到拍摄条件的限制较多,所以在它们的视觉化表达过程中通常需要用到大量的特效合成技术,而特效行业近些年自身也面临着盈利困难及人才流失的难题,所以对于特效公司而言,降低成本、提高报价才有可能赢得生存竞争的机会。这样的行业现象使得电影公司在单一项目的投入成本明显有所增加,再加上好莱坞电影的大量引进刺激了行业整体数值增长,也提高了观众的审美标准,在这种情况下,国内影视公司想要追求突破必然会面临着"重工业电影"制作成本需要大幅提高这一现实。

此外,电影成本会受到项目周期的影响。一般情况下,商业电影剧本创作时间大约 1 年,而《刺杀小说家》的剧本是由 4 个编剧花了

21个月将双雪涛的同名短篇小说改编打磨而成的,接近一般项目两倍的时间;不仅如此,在后期制作阶段,团队也精益求精,《流浪地球》的视觉效果指导徐建老师利用两年半时间,近八百人的制作团队才完成《刺杀小说家》的震撼效果。① 所以整个项目花费了5年时间才将这部影片制作完成。

由于3亿元—5亿元是"重工业电影"常见的成本区间,但《刺杀小说家》剧本打磨更精细、特效制作追求更极致,成本预算自然有所增加,不过因为控制住了前期预算,制片人在制片过程中有规划地计算富余成本,约6亿元的成本并未明显超预算,属于资金可控范围内的尝试与突破。

2. 档期定位

在立项之初,《刺杀小说家》的主创团队便制定了一个详细且透明的时间周期安排。于是在2019年3月拍摄阶段完成后,团队当时按照影片体量和制作难度估算出后期和剪辑大约需要两年时间,正常来看会在2020年底或者2021年初成片,那综合来看这样体量的项目最好的档期选择似乎是2021年春节档。

究其原因在于,春节档票房在全年票房中的占比越来越重,成了"兵家必争之地",吸引着各类头部大片扎堆,档期的目的性极强。春节档期的特殊性在于看电影行为的社交属性更为明显,那些缺乏购票观影习惯的人也会贡献票房、甚至成为主力军。这样的档期特点及观众组成某种程度上也给影片提出了要求,意味着电影想要取得不错的市场表现必须在内容上尽可能地覆盖最大公约数的受众群体,此时合家欢电影的优势更为明显。

① 娱乐斑鬣狗.6天票房不到5亿,《刺杀小说家》存在3个漏洞,到底是谁的责任?[EB/OL].https://baijiahao.baidu.com/s?id=1691922192692365153&wfr=spider&for=pc.

不过,这并不意味着《刺杀小说家》的档期定位有误,过去几年春节档有非常多不同类型的片子都取得了亮眼的成绩,比如同样是"重工业电影"的《红海行动》《流浪地球》分别于 2018 年、2019 年的春节档上映,并且都成为当年的爆款影片。所以,正因为春节档体量很大,从单一项目的容量来看,这样的"重工业电影"放在春节档这样的大档期无疑是十分合适的。

但是,2021 年的春节档恰逢系列电影《唐人街探案 3》及黑马影片《你好,李焕英》两大强劲的对手,如此重要的档期市场容量仍有天花板,两部加在一起近乎百亿的票房成绩很大程度上挤压了《刺杀小说家》的生存空间。此外,电影项目的成功不仅要本身质量过硬,还需要恰好迎合、满足当下市场环境中的大众文化消费心理需求。与另外两部竞品影片相比,对于三四线城市的电影观众来说,该项目具有一定的观影门槛,对剧情、人物的理解需要一定的文化基础,所以很难打入下沉市场。

综上,虽然从差异化竞争的角度来看,如今的春节档需要多元化的影片公映,《刺杀小说家》的档期定位也有其合理性,但是这样的全新尝试目前仍然水土不服,再加上强劲对手的围追堵截,最终票房落点有些可惜。

(三)主创团队

1. 导演

路阳,新锐青年导演,被誉为"新一代鬼才导演"。在进入电影学院之前是一名工科大学生,毕业后先在凤凰卫视工作了一年,之后路阳辞职报考了北京电影学院。

2005 年,担任年代情感剧《雪花那个飘》的导演助理。

2006年,执导的短片《回家》获同里全国高校影像展一等奖。

2007年,毕业后担任纪录片《遍路》和数字电影《着色的青春》的执行导演。

2010年6月,路阳完成了他的第一部电影作品《盲人电影院》,凭借这部导演电影处女作《盲人电影院》获得韩国釜山国际电影节新浪潮单元KNN奖,俄罗斯喀山电影节最佳影片奖,中国金鸡电影节最佳导演处女作奖。

2011年,执导的微电影《缘来柿你之告白》上线播出。

2012年,完成第二部电影《前任告急》,影片锁定"公路爱情"的主题,融入亲情淡漠、商业竞争、就业压力等诸多现实元素,该片入围2012年韩国釜山国际电影节亚洲之窗单元。

2014年8月7日,执导个人第三部电影作品《绣春刀》上映,该片获得第10届中美电影节金天使奖,路阳凭借该片获得第16届华鼎奖最佳新锐导演。

2017年7月,执导的个人第四部电影《绣春刀：修罗战场》上映。该片入围第二十五届北京大学生电影节主竞赛单元,路阳凭借该片提名最佳编剧奖。

2019年12月17日,路阳担任中国电影家协会青年和新文艺群体工作委员会副会长。

2020年8月28日,《金刚川》官宣导演阵容,与管虎、郭帆联手执导。

2021年2月21日,路阳执导的电影《刺杀小说家》上映。

2021年4月21日,电视剧《风起陇西》首曝概念海报并公布主创阵容。该剧改编自马伯庸的同名小说,由路阳执导。6月18日,凭借电影《金刚川》获得第18届电影频道传媒关注单元最受传媒关注导演。

主要作品见下表。

<p align="center">主　要　作　品</p>

上映时间	形态	类　　型	作品名称	担任职位	豆瓣评分
2006	短片	剧情	《回家》	导演	暂无评分
2010	电影	剧情	《盲人电影院》	导演	6.8
2011	短片	爱情	《缘来柿你之告白》	导演/编剧	暂无评分
2012	电影	喜剧	《房车奇遇》	导演	3.9
2014	电影	动作、武侠、古装	《绣春刀》	导演/编剧	7.7
2016	电视剧	历史、爱情、偶像	《解忧公主》	导演	5.8
2017	电影	动作、武侠、古装	《绣春刀2：修罗战场》	导演/编剧	7.2
2020	电影	战争、历史	《金刚川》	导演	6.3
2021	电影	奇幻、冒险	《刺杀小说家》	导演/编剧	6.5
2021	电影	喜剧、犯罪	《人潮汹涌》	演员	6.5
2022	电视剧	古装、谍战	《风起陇西》	导演	8.1
2023	网络剧	古装、奇幻	《天启异闻录》	导演/编剧	4.7

　　路阳并非是数量高产型导演,自长片处女作《盲人电影院》以来,几乎保持着两年一部的产出,工科出身的路阳,对于艺术创作更为理性和严谨,追求"慢工出细活"。在执导《刺杀小说家》以前,除去他因为筹钱而仓促拍摄的项目口碑不佳,其余执导的长片作品豆瓣评分均属于中上等水平。

　　如果说《盲人电影院》让他获得了中国金鸡电影节最佳导演处女作奖等多项大奖及编剧合伙人陈舒在内的稳定创作团队,那么2014

年的《绣春刀》，则展现出了区别于传统武侠电影的精神气质，收获口碑与票房齐飞的佳绩，使得路阳正式进入到普通观众的视野之中，并在此之后走上了带有个人辨识风格的"新武侠"类型的创作路径。

基于之前的经历，路阳对于内容精益求精，正如他所言："我希望每一部都可以当作是第一部，也当作是最后一部去全力以赴地创作。"在双雪涛的《飞行家》小说集中，《刺杀小说家》是一个迷人的，也有些复杂的故事，"村上春树式"异想世界和现实世界交缠，包裹着动作冒险、奇幻、亲情、命运对抗等种种元素。路阳对于充满荷尔蒙的动作打斗、庞大的世界观建构都拥有丰富的创作经验，再加上他和原著作者双雪涛本就是朋友且都喜欢日本漫画，所以"因为它在那一刻就击中我了，我看完小说的瞬间就想把它改编成电影，觉得这可能是一种缘分，我必须要做这件事情"[1]。

除了个人情怀及好友因素之外，从商业层面来看，路阳本人就是出品方北京自由酷鲸影业的联合创始人及董事，由于这类"重工业电影"项目成本高昂，导演及出品方的双重角色可以很大程度上使该项目尽可能地实现艺术性和商业性的平衡。

2. 制片人

万娟，总制片人，华策影业执行总经理。拥有丰富的制作经验，眼光独到，曾担任首届澳门国际影展"卧虎"创投评审。由她担任制片人的电影《白日焰火》一举擒得柏林"双熊"，之后又担任了《白发魔女传之明月天国》《我的少女时代》《反贪风暴 3》等多个项目的制片人，迄今为止参与的全部电影票房已超过 80 亿元，在文艺片与商业片领域均有建树。近些年，华策影视在电影领域发力，单纯依靠之前的这些中小成本影片显然难以实现高质量发展，于是作为执行总经理

① 娱乐独角兽.路阳:《刺杀小说家》会比《绣春刀》更浪漫［EB/OL］.https://www.163.com/dy/article/G2GH7ENB05179L72.html.

的万娟便瞄准了"重工业电影"这一类具有广阔市场潜力的工业化大片,这需要找到有能力有想法的导演来完成质量上乘的作品。华策影视与北京自由酷鲸影业本就具有扎实的战略合作基础,于是2016年春天,《绣春刀2:修罗战场》开拍前的一个月,她给路阳发去了《刺杀小说家》的原著小说。路阳看完随即和她说:"这小说你别给别人了,我想拍、特别想拍。"①双方一拍即合。

张宁,制片人及监制,北京自由酷鲸影业董事长。毕业于南京政治学院新闻系。2003—2008年在《法制晚报》任记者,之后成为独立制片人,代表作包括电影《边境风云》《绣春刀2:修罗战场》《一出好戏》《流浪地球》《人潮汹涌》《金刚川》等,以及《解忧公主》《风起陇西》等剧集。从2008年转型做制片人开始,张宁一路摸爬滚打,勇于尝试与突破,参与的项目类型多元,他将拍电影比喻为"大冒险"——"每个新作品,都是场义无反顾的冒险。不管你干过多大的项目,每一次都会遇到新的问题和挑战。"②除去张宁个人经验丰富之外,他和路阳从北京自由酷鲸影业成立以来采取的就是"导演＋制作人"合作模式,即路阳负责创作,张宁负责市场。为了呵护路阳的创作状态,公司运营由张宁负责,二人已经搭档多年十分默契。

综上,该项目总制片的工作是由出品方华策影业负责,主要包括项目组盘、全局资源统筹等,在实际运作层面是由北京自由酷鲸影业的重要创始人张宁和路阳搭档的方式来完成的,包括项目生产、制作等,所以该项目是由公司内部的"小"合作和公司之间外部的"大"合作来共同促成推进的。

① 中国电影资料馆.《刺杀小说家》导演路阳:只要相信,就能实现[EB/OL].https://baijiahao.baidu.com/s?id=1692688081896801892&wfr=spider&for=pc.
② 新浪.年度先锋制片人张宁:"每个新作品,都是场义无反顾的冒险"[EB/OL].http://k.sina.com.cn/article_1198531673_4770245901900v9x4.html.

（四）开发运作策略

1. 严肃文学的新可能

几年前，不少带有鲜明青春伤痛文学烙印的作品被频繁搬上大银幕，这些作品尽管遭受激烈的质疑甚至谩骂，但是却赚得盆满钵满。在经济效益的驱动下，网络小说改编势头如今依旧强劲，过往常见的严肃文学改编影视作品的生存空间被明显挤压。

"也有很多作家写得很好，只是没有被看见。为什么没有被看见？就是你根本没有想去看它，你看到了一个能让你挣钱的东西、很快能变现的东西。"电影《刺杀小说家》上映后，原著作者双雪涛谈了谈自己对当下文学与电影关系的理解。

电影《刺杀小说家》的原著作为严肃文学作品，尽管在这样的大环境下它的影视化面临着不小的压力，但也具备明显优势，严肃文学爱好者的圈子对原著作者双雪涛盛赞有加，粉丝黏性强，这样一来，他的作品影视化改编便自然拥有了一定规模的观众数量。更重要的是，作为一名小说家，双雪涛从少年时代开始，就展现出对好内容的热爱，他写影评甚至早于写小说，将影视工作看作文学创作的补给和延长线。正因为对于故事的极致追求，他的作品戏剧冲突明显，《刺杀小说家》出自双雪涛 2016 年的小说集，原作不过万余字，但意象丰富，故事性强，有传奇色彩，适合做电影化改编。

主创团队在筛选出具有电影化潜质的严肃文学作家及作品后，结合电影媒介属性进行恰当的改编也尤为重要。这类严肃文学作品想要收获市场的青睐需要引发年轻人的共鸣，但也不能刻意迎合，要在两者之间找到一个"度"。艺术性与商业性、通俗性与文学性，严肃文学《刺杀小说家》在改编的过程中，打造了玄幻与现实的双重时空。

电影《刺杀小说家》保留了原作的人物设定和双线叙事,但加强了小说内外的对应关系:小说家路空文(董子健饰)是一个中年"宅男",6年前开始沉迷创作小说《弑神》,而现实似乎会被小说内容影响。《弑神》的故事发生在一个神魔不分的乱世,统治者赤发鬼发动"内斗"以维系统治。每当赤发鬼受伤,现实中科技公司的CEO(于和伟饰)也会出现同样症状。所以,后者找到关宁(雷佳音饰)刺杀小说家。关宁的女儿小橘子6年前被人贩子拐走,下落不明。直到发现路空文笔下的一个角色也叫小橘子,关宁转而帮助路空文完成创作。①除此之外,小说里主角接下任务的目的是获得去北极看熊的酬金。文章用大量篇幅描述了其与一位啰啰唆唆老先生的交流,提到了塞林格和他的小说《心脏》,这是小说的语言艺术,那些晦涩和表达作者个人喜恶的东西,被改成了更易理解的"寻子"动机,电影中的"老伯"也被改成了科技公司CEO,加入了对科技社会和个人隐私的思考与隐喻。但导演真正厉害的地方在于,影片在努力通俗化、拉近与观众之间距离的同时,没有放弃"文学性",比如关于人生意义的表达,关于小说家内心的思索,导演聪明地用一句四川方言"只要写小说,就觉得还活得起"来表达了。②

不仅在内容本身有所创新,主创团队在场景设计时也考虑到如何创新表达出严肃文学中的真实世界与小说中的异世界,最终采用用两位艺术大师的画作来传达这种意向,一位是德国艺术家基弗,他的作品有特别强烈的孤独感和废墟的意境,残酷又冷静;另一位是波兰画家贝克辛斯基,他的画带着明显的哥特气质,黑色的深渊让人非

① 光明网.《刺杀小说家》的独特性、复杂性与潜力[EB/OL]. https://m.gmw.cn/baijia/2021-03/03/34657780.html.

② 光明网.《刺杀小说家》:文学与影视可以兼得[EB/OL]. https://m.gmw.cn/baijia/2021-02/23/1302127155.html.

常绝望,这种力量构筑了《刺杀小说家》视觉特质的基础。①

由此可见,《刺杀小说家》项目挖掘出了严肃文学在内容与形式上的新方向,在双雪涛原著的基础上更着力刻画了平民英雄的冒险精神,使得看似不接地气的文本得以落地生根,使得中国电影的想象力有了新突破。

2.技术手段的新探索

基于原著《刺杀小说家》的世界观,虚实结合的叙事方式成为小说的特色所在,电影化的改编为了更好地体现出其故事内核,需要通过特效技术来突破现实时空的界限,将创作者的想象力予以更好地视觉化呈现。主创团队在创作初期便明确这是一个需要兼顾技术性、艺术性与商业性的电影项目。

于是在项目开发及创作的过程中,为了建构出异想式的古代世界,主创团队精益求精,将特效场景完美展现。除此之外,电影实现了基于动作捕捉技术的数字角色创造,做到了让赤发鬼这个巨人的所有表情和动作逻辑与真人无异,角色戏分量重,对决戏份的演绎无疑大大增加了特效难度。由于这类数字角色的纯特效解算量与解算时间远远高于其他数字资产,所以该片特效部分工作量巨大,触及了行业内鲜少涉足的难题。

例如,黑甲的扮演者郭京飞在拍摄中要身穿布满动作捕捉跟踪点的绿色服装,在导演和特效指导的指示下,在绿布棚中凭借想象的所谓"场景",精确完成与电影情节和特效可实施性双重要求的规定动作。特效组以此在后期特效制作过程中将郭京飞所饰演的角色全部替换为虚拟的数字角色,使动作匹配度、材质真实性与真实人物和

① 李淼.梦中的一座城:《刺杀小说家》的美术设计与制作[J].现代电影技术,2021(4): 40-44.

真实及虚假场景相融合。① 这项工作,在电影工业中属于顶级难度,与《捉妖记》中的卡通类数字角色不同,其要满足最为困难的"真实性"要求。基于"恐怖谷理论",当一个人造事物出现任何细节上与真实世界不同的特征时,人们会对这个创造物产生极大的质疑与抵触,所以在特效细节的调整上,需要特效工作人员极为精细的把控与制作。

所以,从技术角度来看,相较于以往国产电影,《刺杀小说家》第一次解决了将动作捕捉、面部捕捉和虚拟拍摄等多种特效融合在一部电影的难题,尤其对于数字角色相对成熟的创作技术为未来华语特效电影的制作注入了一股强心剂。值得一提的是,不同于好莱坞式的超级大片,该片还带有浓厚的东方韵味,架构起了东方审美的奇幻世界,成就了原汁原味中国情感的故事。

3. 电影工业化的新尝试

《刺杀小说家》不仅尝试了很多技术上的革新,在创作及制作过程中也做了很多大胆尝试,通过堪比好莱坞规模的视效制作流程及完备的项目运作体系,实现了依托于数字技术发展带来的电影工业化的全面升级。

《刺杀小说家》确定所有主创人员大概是在 2018 年元旦,随后美术、造型、摄影、动作和视效部门便进入创作状态,耗费约两个月的时间摸索创作方向。在创作方向确定后,各部门就进入了实际筹备阶段,这阶段也是你中有我、我中有你的相互共建关系。如在"数据及信息收集"阶段,美术开始做方案设计,与此同时,制片部门寻找合适的摄影棚和外景,造型部门做设计,动作部门着手做动作设计和测拍

① 完美动力教育.《刺杀小说家》:幻想和热血,偏执与勇气,离不开 CG 技术之翼[EB/OL]. https://baijiahao.baidu.com/s?id=1692476682158492688&wfr=spider&for=pc.

(虚拟拍摄),导演和摄影指导做完整的文字分镜和故事板,视效部门在此期间进行效果开发、技术研发及虚拟制作的流程规划。[①]

《刺杀小说家》的工业化生产不仅在于各部门同时推进、各司其职,还在于制作标准与规范的建立,团队通过"数据及信息收集""动作捕捉与虚拟拍摄""现场拍摄与虚实结合拍摄"和"后期视效制作"四个模块,建立起一套新的数字化制作流程。数据显示,在《刺杀小说家》的项目筹备中,全片使用摄影棚超过 20 个,搭景 17 万平方米,部分摄影棚在青岛东方影都搭建,外景大部分于重庆实景拍摄。影片筹备时间为 11 个月,拍摄 4 个月,全部视效镜头共 1 700 多个,视效制作耗时 26 个月左右,共投入视效艺术家、技术指导、制片管理人员约 700 余人。其中 70% 的视效镜头带有数字生物表演,所有视效工作拆解成单独任务超过 3 万条,少则每人半天左右,多则一人三个多月,综合下来每条任务平均耗时近 10 天。[②]

历时五年,影片创作团队通过摸索出的工业化创作与制作流程完成了这部中国新奇幻故事的表达,该项目打造的成体系的工业化制作方法也被应用到后来的"重工业电影"制作中。

从这个意义上说,《刺杀小说家》以切身的实践经历推动了我国"重工业电影"的发展。

(五)宣发策略

1. 抖音阵地营销

抖音作为现在日活量最大的视频网站平台,日活量已达 6.5 亿,

① 徐建.《刺杀小说家》:中国电影数字化工业流程的见证与实践[J].电影艺术,2021(2):131-137.

② 徐建.《刺杀小说家》:中国电影数字化工业流程的见证与实践[J].电影艺术,2021(2):131-137.

用户基数大,覆盖年龄段广,并且在大数据的作用下,不仅视频创作者能够短时间内快速将信息送达广泛的用户群体,还能够筛选出感兴趣的垂直用户群。相较于传统的宣发方式,抖音营销具有及时互动、接地气、流量大的特点,更容易达到更垂直、更精准、更社交的营销效果。近几年,不管是院线电影或是网络大电影(网大),抖音都成了重要的宣发阵地,究其原因在于信息触达后所产生的情绪价值不仅能够扩大电影知名度,还能转化为购票行为,所以平台数据流量也会和后续的实际的票房产出息息相关。

《刺杀小说家》明星众多,抖音平台的营销效果更为显著,主创团队采取"合拍"的方式扩大了电影的影响力,雷佳音、于和伟等主创团队与抖音的头部达人联动,赢得了路人缘的同时还为影片有效造势。与此同时,主创团队还充分利用了平台内的剪辑资源,在官方推出了预告片之外,还采用了剪辑达人们创作出的预告片,首次创造了预告合作的新模式,二次创作、二次剪辑的超过 30 条精美的预告片均纳入宣发的环节,不仅有效降低了电影的宣发成本,传递了电影的有效信息,累计播放量破亿,还使得影片信息更为接地气,拉近了与潜在观众的心理距离。

根据 2021 年 1 月 25 日数据,抖音官方榜单显示,电影《刺杀小说家》的官方抖音连续 5 天蝉联待映电影日榜榜首。《刺杀小说家》的宣发组把重点放在了这个平台上,5 天发布 24 条视频作品,堪称春节档"劳模",十分活跃,2021 年 1 月 25 日的单日新增获赞数超出第二名近 3 倍。①

2. 明星纷纷助力

临近上映,主创团队邀请娱乐圈内明星观影,预告片被主演雷佳音转发后,王俊凯、易烊千玺、杨紫等顶流明星的大量转发,高效地将

① 枫筹网.影视营销方式新尝试《刺杀小说家》待映[EB/OL].https://www.sohu.com/a/448906058_120947827.

艺人的流量转化为电影信息的浏览量，有效提升了电影的热度。而同档期的竞品影片中，在娱乐圈的影响力来看，显然没有哪部影片能够达到如此的量级。

3. 玩转海外发行

《刺杀小说家》是近年来海外同步上映规模最大的华语影片，不仅覆盖了包括美国、加拿大、澳大利亚等多个国家和地区，发行版本也包括 2D、3D、VMAX、DBOX、IMAX－3D 等，丰富的选择有助于放大了影片优势。

在长达半年以上的海外宣传期间，宣发团队结合项目的题材选择、叙事方式、特效技术等特性，给影片的受众人群做了精准的定位，勾画出了潜在群体的人物画像，尽可能地实现精准营销，提高海外市场的宣发效率。除此之外，团队还抓住国内紧锣密鼓的宣传周期，借势因地制宜地将海外国家宣传物料进行本土化定制，并借助多渠道、多场景、多形式的推广，深入本土市场，重复触达目标人群，联合海外多地区进行宣传互动，为影片进行舆论和话题的一步步造势；广泛与海外的主流媒体、相关行业垂直媒体、院线、影评人和 KOL 等渠道合作，进行口碑营销，运用海内外热点话题引发多轮关注，为影片打造完整的线上传播矩阵。此次《刺杀小说家》的海外宣传采取了许多不同的新"玩法"，比如定制海外专属版本周边礼盒、与头部社交媒体红人合作开箱视频、当下流行的 Reaction 视频（观众反应视频）、全网发布海外音乐推广曲、与米其林厨师异业合作美食直播等创新的宣传方式，打破华语影片在海外宣传的传统模式，通过特定人群实现影响力的"逐步破圈"。[①]

① 华人影业 CMCPICTURES.中国电影工业新突破，华人影业助力《刺杀小说家》出海"破圈"[EB/OL].https://new.qq.com/rain/a/20210304A08Y3J00.

（六）项目成果

电影行业有一句口头禅"靠天吃饭"，常常是指有的电影项目的最终命运受运气的影响很大。不得不说，《刺杀小说家》的运气就不太好。根据网络公开资料显示，《刺杀小说家》制作成本约为 6 亿元，其最终票房为 10.35 亿元，所以该项目在经济层面的收益不仅入不敷出，甚至面临着数亿元的亏损。但是电影作为一种特殊的文化产品，除了商业属性外，评价一部电影的成果还需要考虑其社会和文化属性，在路阳看来，"观众有不同的感受很正常"；这部作品最大的收获，则是在类型上的尝试，"让中国电影保持一种向外拓展的生命力，这很重要"。[①] 从这个角度来看，《刺杀小说家》这一项目具有深远的社会和文化意义，其创作团队从无到有探索出了严肃文学 IP 的商业化的开发方向，丰富了国产电影的类型，开辟了中国电影工业化制作的新路径。

除此之外，《刺杀小说家》也是华策影业非常重要的作品，它的出品反映了华策影业的战略转变，即从单纯地投资项目，拓展到更深度地参与电影产业链的各个环节，涉足投资、制作再到宣发的多个领域，力图全方位、深层次地布局电影产业链。虽然该片未能给公司带来经济回报，但从长远来看，这对华策影业的可持续发展价值巨大。显然《刺杀小说家》是一个可进行系列化开发的 IP，这对于华策影业在电影赛道的发展有重要价值。在电影上映后的一个月，华策影业抓住时机举办片单发布会，公布了《翻译官》《寻秦记》《名侦探柯南：绯色的子弹》《银魂：最终篇》及毕赣第三部长篇作品等多个项目。华

① 环球网. 环球时报专访《刺杀小说家》导演路阳：中国电影需更多类型化尝试 [EB/OL]. https://baijiahao. baidu. com/s?id=1692690557480060826&wfr=spider&for=pc.

策影业采用"70％＋20％＋10％"的战略布局，即70％的中小体量商业片＋20％的工业化大制作、可系列化的IP电影＋10％的艺术性实验性电影的布局。在这一布局中，占比20％的工业化IP板块"小说家宇宙"正是以《刺杀小说家》为起点开启的，由电视起家的华策影业通过"重工业电影"确立自己在行业内的地位，成为业内少有的敢于发行新题材电影的公司，高举高打的方式得以稳步布局电影产业链的多个环节。

三、总结："重工业电影"项目运作的困境与出路

"重工业电影"虽然市场潜力大、票房天花板高，但风险与收益并存，意味着这类电影项目的投资风险也很高，目前国内零星出现的"协同生产""完片担保""电影监理"等制度的本土化落地一定程度上推动了"重工业电影"的发展及中国电影工业化的进程。

随着电影市场化的成熟及CG（Computer Graphics）视效、VR（Virtual Reality）、AI（Artificial Intelligence）等技术的发展，国内电影行业的整体工业化水平有了明显进步，但是"重工业电影"发展速度依旧较为缓慢，主要是受到制作技术及市场环境的限制，这其中技术是首要考虑的问题，诸如《长城》《红海行动》等国内重工业大片的制作团队中有不少国外特效公司的身影。行业内对特效技术公司需求的日益增长，"重工业电影"需要更为专业的技术和流程管理，在这种情况下，本土特效公司的快速成长至关重要，不过客观来讲，当下阶段受限于整个行业发展水平，本土特效公司制作水平和国际前沿水平确实还有着明显的差距，且大多为中小团队、缺乏稳定性，此外，由于"重工业电影"的技术门槛高，虽然早些年被人诟病的"五毛特效"已逐渐退出历史舞台，但是资金的限制也使得特效技术很难有奇迹，

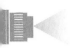

所以技术发展需要思考如何满足市场发展的需求。

　　不过，除了技术发展与资金支持外，"重工业电影"想要寻求发展，内容的延续才是可持续发展的关键。这其中，科幻电影和动画电影是全球电影产业无数次证明过可以 IP 化和长链运营的类型，近些年这两种类型的电影也恰好迅速成为国内电影产业的头部类型。在这样的大势所趋下，"重工业电影"迫切需要抓住时机，在短时间内完成自我升级，当然，这对电影从业人员也提出了更高的要求，项目运作过程中需要挖掘 IP 价值、抓住内容核心、提升技术及管理水平，以满足未来中国电影工业化生产的需要，也是国产电影能够进入全球市场参与竞争的必经之路。

中国"重工业电影"发展的宏观需求

通过对于《刺杀小说家》的案例得失分析,我们可以看到,现代电影工业的发展受到多方因素的影响,"重工业电影"投资大、难度高,不是依靠单一团队、公司就能够完成的,这类电影的持久良性发展,更需要有适合其发展的宏观产业土壤。

一、宏观环境与政策支持

基于产业与市场的现实需求,国家电影局已于 2021 年 11 月 10 日正式发布了《"十四五"中国电影发展规划》,《规划》指出,"十四五"时期,电影发展要努力实现每年重点推出 10 部左右叫好又叫座的电影精品力作,每年票房过亿元国产影片达到 50 部左右,国产影片年度票房占比保持在 55% 以上,广大观众对国产电影的满意度持续保持高位。展望 2035 年,我国将建成电影强国。[①]

实现电影强国的发展目标,离不开"重工业电影"的支撑,究其原

① 人民网.最新规划出炉!"十四五"时期中国电影事业这么干[EB/OL]. https://baijiahao.baidu.com/s?id=1716016828227902029&wfr=spider&for=pc.

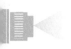

因在于,虽然"重工业电影"的制作难度大,但是天花板高,它的发展体现着电影行业制作能力与工业体系的成熟度,具有深广的行业辐射能力与集群效应,也可以带来更大的市场效益与文化影响。

同时,作为"重工业电影"重要类型的科幻电影与国家科技发展实力联系紧密,科幻电影的成熟与否需要依托于相关行业发展、整体科技水平及大规模投入。当然,这一类型的影片发展也会推动多个行业的共同进步,不仅能够带动视觉特效水平的提升,还可以拉动中国电影产业其他方面的进步,诸如电影产业体系的集成化和网络化、后期制作的流程化和标准化、影视产业链上下游的衍生、物理特效和化妆技术的相继发展等相关行业的客观进步。基于此,早在2020年8月,国家电影局、中国科协印发《关于促进科幻电影发展的若干意见》(即"科幻十条"),以主管部门身份提出针对科幻电影生产、发行、放映、技术、人才等层面的扶持措施,正式将科幻电影作为重点发展的类型进行培养引导。随着"科幻十条"的推出,一大批电影乘风而进,共同形成一波科幻类型的创作高潮,成为新的市场增长点。

不仅在规划和建议方面,相关部门在实践、资金等方面也做了多方扶持,包括推动电影高新技术研究实验室的建立,丰富了拥有自主知识产权的关键性电影科研成果,由此巩固了电影工业化基础;搭建了高水平科幻创作交流平台和产品开发共享平台,建立科幻电影科学顾问库,为科幻电影提供专业咨询、技术支持等服务。

随着行业整体的发展,国产电影制作技术水平明显提升。相较于其他类型的电影,根据目前国内电影行业的市场情况来看,"重工业电影"的成功更能够令观众产生自豪感和共鸣,但因其耗时周期长、难度大、成本高,它的升级更需要全方位的努力与支持,在此情况下,我们需要积极把握新技术发展趋势,建立完善电影科技自主创新体系,在关键技术与装备研发等方面实现重点突破,进一步提升电影

摄制水平和特效质量，推动影院视听效果、观影体验、运营监管与服务保障能力达到国际领先水平。

1. 推动电影摄制提质升级

探索制定高新技术格式电影标准化摄制技术与工艺流程，推进高新技术格式实践运用，推动建设示范应用基础设施。充分应用传统摄制、虚拟摄制、云端制作、智能制作，以及计算机动画等多元化电影摄制技术手段，推动建立电影创作、内容和数据共享技术体系。

2. 加快电影特效技术发展

鼓励引导各方面资源投入公用性特效底层技术研发。落实促进科幻电影发展联系机制，通过大力扶持科幻电影带动电影特效水平整体提升。加强对特效行业联系、管理、服务，提高特效行业标准化、规范化发展水平。

3. 推进数字影院技术自主创新

推动形成拥有自主知识产权、通过国际认证的新一代数字影院装备系统解决方案和标准体系，在影院放映等关键技术领域实现重点突破。鼓励发展基于互联网、大数据、人工智能的应用技术体系，在保持视听体验优势领先地位的同时，为观众提供更加舒适、便捷的影院观影服务。

4. 完善电影技术标准体系

开展关键技术和装备的国产可替代技术体系研究，以符合国情的标准体系引领电影制作、发行、放映全面提质升级。积极参与国际标准制定，提升国际话语权，探索建立自主可控的多层次放映终端系统与认证体系。

建立国家电影高新技术研究实验室：依托国家级电影科研力量组建，通过国家认证，重点研究云计算、大数据、5G、VR、人工智能、机器学习、深度学习、可信计算、区块链等新一代信息通信技术和智能

科学技术在电影全产业链信息化建设、云化和智能化升级中的整体解决方案。

电影摄制协同共享技术体系：创建基于云计算技术和高速互联网的电影分布式远程跨域协同制作服务机制，推动制作工具和相关应用的网络化共享。持续提升电影云制作服务平台的建设水平和服务质量。

新一代数字影院装备系统：重点研究拥有自主知识产权的视音频编解码、数字内容加解密、数字证书认证、数字水印，以及影院 LED 屏等技术与设备，抢占技术制高点，打破国外技术垄断，努力提高国际标准参与和引导能力。

电影档案保护利用工程：制定数字化电影档案收集保存的行业标准体系和数字资源库管理标准，组织开展对现有电影档案进行数字化转换与存储，迭代电影数字化修复技术，搭建数字内容资源综合管理应用平台。

二、技术提升与人才培养

以项目为创新驱动力，时刻把创新放在首位，借鉴产业前沿模式重视研发，支持头部特效公司成立自己研发新技术的部门，研发出自己独特的技术提升市场竞争力。此外，中国电影特效行业在自主软件和技术研发创新方面一直是一个空白，造成创作手法单一，技术应用门槛高居不下。而随着中国电影的投资规模与质量要求逐步提高，如何建立一个完整而成熟的特效制作产业链条也是特效行业进一步发展的一个重要方面。

除目前传统的专业院校、公司及剧组帮带培养模式外，需制定多元化的人才培养计划，解决中国特效行业缺乏特效高端人才，尤其是

精通电影与特效各个流程与沟通组织特效实施的特效制片和管理人员,特效行业缺少特效模型和化妆的专业机构,从而导致特效人员对模型与CG结合制作方式形不成成熟制作理念。

建立完善的人才培养体系,包括教育机构、行业协会、特效公司等多个层面。以美国电影专业著名高等院校的美国南加州大学为例,本科阶段不仅注重理论也十分看重实操经验,学校有着丰富的资源如公司和校友的捐赠设备和资金,使得行业人才有效循环;还有专业主席的配置,就是在行业内评选出最具有权威性的顶尖人才,培养关于特效行业垂直领域的人才。在实习计划方面,好莱坞的各大电影公司和特效公司都会定期招收实习生,让他们参与到电影项目的制作过程中,从而获得宝贵的实践经验和职业指导。例如迪士尼、索尼、梦工厂等公司都有自己的实习计划,每年吸引了来自世界各地的优秀学生申请。

跨学科的培养,在制片和法律相关商业领域里,吸纳高等院校里的商学、法学精英,为电影产业的发展注入活力;除此之外,行业高质量技术人才多为数学和物理专业,为技术创新和发展提供重要支撑。

在行业协会方面,美国有视觉效果协会(VES)、动画协会(ASIFA)、数字艺术家协会(ADG)等多个组织,这些组织为特效人才提供了交流、展示、评奖等平台。在奖项方面,好莱坞每年都会举办多个颁奖典礼,表彰电影领域的优秀作品和人员,这些奖项不仅是对特效人才的认可和鼓励,也是对特效行业的推动和发展。

综上,"重工业电影"作为电影工业的明珠,它是电影高质量发展的重要代表,也是国家文化软实力的重要体现,是中国电影未来参与国际竞争的重要载体。这类电影想要有所发展,需要各方共同发力,宏观层面外在的环境要继续完善,行业内及公司内部的流程体系要更加成熟,从业人员也要以更高标准及工匠精神来共同建设电影强国。

第二章

国漫崛起：
动画电影案例研究

据统计,2020 年至 2022 年,内地年度票房破亿动画数量分别为 5 部、12 部、8 部。2023 年票房破亿动画电影达到 14 部,其中,动画电影票房排名前三位的依次是《长安三万里》《熊出没·伴我"熊芯"》《深海》,这是国产动画电影连续第三年包揽票房排行榜前三。"一枝独秀不是春,百花齐放春满园",更值得一提的是,这也是中国影史首次一年时间内有两部国产动画电影累计票房分别突破 10 亿元,国内动画电影市场目前虽未达到"百花齐放"的盛况,但是随着国内动画电影产业的日趋成熟与完善,目前的票房成绩也说明国产动画电影正在逐渐打破"一枝独秀"的局面。

2023 年,内地动画电影票房前 10 累计票房 68.89 亿元,其中国产动画电影 46.22 亿元,进口动画电影 22.67 亿元,国产动画电影已经远超进口动画电影的市场份额。其中,追光公司出品的《长安三万里》取得了 18.24 亿元的票房成绩,由此可见,国内的动画电影在数量和质量上都有了明显的提升。而随着 2025 年初现象级影片《哪吒之魔童闹海》的出现,再次将动画电影推向新的高度。

本章节将以《长安三万里》为例,就动画电影项目开发制作过程的探索与挑战进行深入探究,思索市场现状下动画电影发展中面临的问题与必要条件,并以追光动画公司的规范化、专业化、多元化的工业化路径为样本,探讨国内动画电影行业的发展方向。

国产动画电影的发展概况

一、国产动画电影发展历程

从当下动画电影的"国潮崛起"来看,国产动画电影必须走出一条具有中国审美特色的创作之路,但是百年来国产动画的电影发展过程曲折而艰辛,经历了无数的高低潮和转折点,它的百年兴衰很大程度上与民族历史、文化变迁密不可分。从这一视角出发,国产动画电影近百年的发展大致可以分为四个阶段。

(一)早期阶段:20 世纪 50 年代前

在国产动画电影的早期阶段,这一时期主要是以美术片为主。万氏兄弟在推动这一时期国产动画电影发展方面作出了重要贡献,堪称中国动画的开拓者和领军人。1926 年,万氏兄弟创作出了中国动画的开山之作《大闹画室》,标志着国产动画的开端。1937 年,世界上第一部动画长片迪士尼的《白雪公主》问世;1941 年,由万氏兄弟推出的中国第一部动画长片《铁扇公主》在上海公映后引起了强烈反响,甚至遍及日本和东南亚国家,并为中国动画电影的民族风格探索

埋下了伏笔。然而,这一时期的动画电影主要是以模仿西方动画为主,缺乏独立的艺术风格和创新。

（二）起飞阶段：20世纪50年代—80年代初

中华人民共和国的成立为动画电影人提供了稳定的创作环境,这一时期国家也出台了一系列支持文化行业发展的政策,由此国产动画电影进入了一个全新的发展阶段,不仅在数量与质量上有明显的提高,在主题深度与形式的多样性方面也有所突破。其中,1956年,中国第一部彩色动画电影《乌鸦为什么是黑的》获得国际奖项,标志着中国动画电影走向国际舞台。这一时期动画电影的制作技术还主要是以传统的版画、剪纸和水墨动画电影为主,但制作水平和工艺水准几乎达到了世界为之赞叹的水平,这其中尤为突出的水墨动画久负盛名,也昭示了中国动画电影独具特色的东方美学风格和视听魅力,融合了中国传统元素和现代艺术表达的特有风格也逐渐形成。

（三）挫折阶段：20世纪80年代末—21世纪初

随着改革开放的不断深入,美国和日本动画进入中国,对中国动画生产和消费带来较大冲击,进口动画片势不可挡,尤其是好莱坞动画电影的强势使得国内动画电影的本土票房遭受重创,此外这一时期由于国产动画在创作、技术和营销等方面也较为薄弱,逐渐失去了市场的青睐,国产动画电影由此进入低谷期。但是这一时期仍有一些质量上乘的作品涌现,《黑猫警长》《葫芦娃》等作品收获了口碑的同时,也很大程度上说明中国动画电影制作仍然具有独特魅力和市场潜力。

（四）复兴阶段：21世纪初至今

随着动画电影人的不断探索和努力,通过对国外优秀作品的模

仿、创新与改进，中国动画电影产业迎来了一个新的复兴时期，不仅在技术和艺术上取得了质的提升，还在国际市场上取得了一些突破。这其中，近十年的发展速度尤为显著，从《西游记之大圣归来》《白蛇：缘起》到《哪吒之魔童降世》再到 2023 年暑期档的《长安三万里》，进步的不仅是技术水平和艺术水准，其背后的文化底蕴也得到了更为精彩的演绎，国产动画电影至此有了更大的市场份额及文化使命。

总的来看，尽管历经坎坷，跌跌撞撞，但是自从国产动画诞生以来，通过一代又一代动画电影人的不懈努力和不断探索，中国动画电影文脉赓续，中国动画电影人也在前行中不断开拓新的可能，这些作品中既有对传统文化的继承与发展，也有对时代精神的表现与演绎，还有对未来世界的憧憬与期待。20 世纪 70 年代，国产动画的工艺水准一度让世界为之拍案叫绝，但是这些作品多面向低龄观众，而 2015 年的《西游记之大圣归来》成为近十年国产动画电影发展的第一座高峰，随后《哪吒之魔童降世》《白蛇：缘起》《大鱼海棠》《新神榜：杨戬》《长安三万里》等接连登陆大银幕，兼容传统的低龄观众市场、击中青少年主流观众市场、面向全年龄段观众市场，这些涌现的优秀国产动画作品使得大众重拾希望，"国漫崛起"的呼声日益高涨，很大程度上改变了国内动画电影市场由好莱坞动画、日本动画独领风骚的局面，并且中国传统文化的精神内核及东方美学的审美意蕴都因国产动画的再次出发有了更为多彩的诠释。

二、国产动画电影的市场概况

动画电影合家欢属性明显，不仅是青少年接受电影审美教育的重要途径，也是各年龄段成员情感交流的重要载体，因而具有广阔的市场潜力，诸如好莱坞的动画电影几乎都能在年度票房排行榜前二

十位中占据近 1/3 的数量。中国电影市场自 2011 年全年总票房首次突破 100 亿元大关以来,动画产业增长也十分明显,截至 2023 年 10 月,票房破千万的国产动画电影累计超百部。值得关注的是,现象级的头部作品是票房产出的主要贡献者,过亿票房的动画电影占据全年 15%—20% 的数量、贡献了高达 75%—85% 的票房,同样符合电影市场的"二八定律",即排名前 20% 左右的动画电影贡献 80% 以上的票房。不仅如此,爆款动画电影的出现对于这一类型市场的表现都具有明显的推动作用,长期以来,美国和日本的动画电影占据了大量国内动画电影的票房空间,但是随着国内动画电影水准的提升,《西游记之大圣归来》及《哪吒之魔童降世》两部作品不仅突破了当时动画电影的票房上限,拉动了当年的整体市场大盘,更重要的是国产动画由此正式走入全年龄段观众视野,激发了更大的市场潜力,培养了观众的相关观影习惯和审美偏好,从而升级了国内动画产业的整体格局。

《大圣归来》出现以前,国产动画电影的单片票房最高只有 2 亿元左右,整体也不到 10 亿;而《大圣归来》凭借 9.54 亿元的票房成为"国漫崛起"的里程碑之作,将动画电影的天花板拉高至 10 亿元的量级,之后至《哪吒之魔童降世》出现之前的四年间,动画电影单片体量为 5 亿元上下,年度的动画电影整体大盘落在 10 亿至 20 亿元之间;2019 年的《哪吒之魔童降世》一骑绝尘,创下了超过 50 亿元的票房奇迹,尽管它的成功离不开天时地利等因素,但是此后的动画电影单片最高票房均破 10 亿元大关,每年的大盘均超 20 亿元。即便是行业整体不景气的近两年,仍有 16.02 亿元票房的《姜子牙》和 18.24 亿元票房的《长安三万里》出现,足以证明动画电影近些年的强势崛起。

但不可否认的是,以美国、日本为主的动画电影凭借其成熟的制作工艺及独特的艺术风格一直具有较高的市场竞争力,随着国漫的

崛起,好莱坞动画电影不再像以前占有半壁江山,其影响力呈现出波动衰退的趋势,但因其过硬的质量及成熟的 IP 依旧具有强势的票房号召力;日本动画电影在国内的市场体量虽弱于美国,不过也因其自身二次元的粉丝黏性强,牢牢抓住了分众市场,仍能稳定地占据一席之地。尽管国产动画电影努力打破了次元壁,自《西游记之大圣归来》之后进入新国漫崛起的初期,影响力有了显著提升,可由于整体发挥不稳定,之后的两三年票房奇迹并未出现,市场逐渐冷静。当年《哪吒之魔童降世》让业内看到了希望,但接力之作《姜子牙》在整体口碑上呈现出两极分化,缺少稳定的系列 IP 产品成为当下动画电影开发的难题。当然,面对这一挑战,动画电影人也从未停下脚步,北京精彩时间文化传媒在《雄狮少年》之后还在继续打造包括《铸剑少年》《逐日少年》的"中国少年宇宙"系列动画;光线传媒在积极推进《西游记之大圣闹天宫》《姜子牙 2》《大鱼海棠 2》等项目;追光动画也在《白蛇：缘起》《白蛇 2：青蛇劫起》之后在 2023 年备案了《白蛇：浮生》等项目。此外,据国家电影局发布的《2023 年 8 月上全国电影剧本(梗概)备案、立项公示的通知》,2023 年七个半月(1 月—8 月上半月)时间内备案的动画电影数量已达 86 部,远超 2022 年的 53 部。① 尽管相较于成熟的西方动画电影而言,能够具有持续口碑、达到现象级的国产动画电影还不多,但是随着行业的回暖,一系列国产动画电影在紧锣密鼓地筹备中,动画电影人并未故步自封,反而加快了创作的步伐,即将迎来新一轮的井喷式上映周期,而这些都体现出国产动画电影无论在质量上还是数量上均保持着可喜的增长态势,产业整体态势趋于稳定。因动画电影在内容和格调上不断丰富和突破,这些作品均在不同程度上实现破圈,动画电影的受众范围由此得以扩大,这

① 三文娱 infiC. 十大上市公司出手,国产动画电影将迎来大年[EB/OL]. https://baijiahao.baidu.com/s?id=1777600739460337737&wfr=spider&for=pc.

一类型的整体市场竞争力逐渐增强,因此无论是商业价值还是艺术价值,国产动画电影在未来还将具有巨大潜力。

三、国产动画电影发展趋势

(一)受众多元化、优质化

美国迪士尼以及梦工厂等电影公司很早就意识到了合家欢属性动画电影的商业潜力,好莱坞动画从诞生之初就走老少皆宜和国际化的路线,面向全龄化的全球市场;日本的动画电影则精准地定位到年轻人群体的同时,也不放弃其他年龄段的受众,推出不同系列的产品以满足不同的细分市场。反观早些年的国产动画电影,呈现出明显的低幼化倾向,如《蓝猫淘气三千问》《喜羊羊与灰太狼》系列等,使得观众心中形成了关于动画电影的刻板印象,甚至有人认为动画电影是儿童的专属,而外来动画的引进诸如《狮子王》《天空之城》等,它们叫好又叫座的成绩让内地动画电影人看到了这一类型的巨大潜力,这类面向多元受众群体的动画颠覆了中国观众对于动画电影的经验性认识,成为爆款甚至以动画形式诠释东方美学的期待演化成一种潜在的行业共识,国内的动画电影人一直在进行不同的尝试,《秦时明月》《极限狂飙》开始了跨越不同年龄层次的创作尝试,后来面向成人群体的动画电影越来越多,《西游记之大圣归来》的成年观众数量的增长让业内看到了希望,之后的《大护法》成为第一部主动分级的动画电影,甚至就连《熊出没》这样初始定位低幼向的系列动画也在转型,该系列的第五部《熊出没·变形记》开始主打父子情,明显加快了向合家欢方向转型的步伐。这些动画电影拥有了更广泛的观众群体,不仅在数量上有所增长,观众的组成也有了多元化的趋向,并由此形成了不同的分众市场。

从目前来看,国产动画电影主要分为两类:一是延续了之前国产动画面向低龄化群体的路线;另一类则是全年龄路线,以彩条屋的《哪吒之魔童降世》《姜子牙》及追光动画的《白蛇》系列、《长安三万里》系列为代表,不同于数量上的"大众",从品质上来看,逐步进入"小众"到"精众"(《中国精众营销发展报告》中指出是从"拥有更多"到"拥有更好")的二次元市场增长。究其原因,这些电影的 IP 商业价值增加、粉丝黏性增强,观众产生了电影票以外的相关消费行为,这对于动画电影 IP 的投资是一个明显利好的现象。

（二）题材民族化

早在 20 世纪 20 年代,传统文化中的"西游"题材便成了动画创作初期最为直接的抓手,由万氏兄弟推出的中国第一部动画长片《铁扇公主》正式开启了动画电影民族风格的探索,再到后来出现了木偶片、剪纸片、水墨动画等一系列源于中国优秀传统文化内核及形式的作品,这些带有优秀文化基因的动画作品均达到了同时期的世界先进水平。

而细数近些年口碑与票房俱佳的动画电影,不难发现,它们同样根植于优秀的传统文化,并进行了具有时代特征的创新性解构与重构,中国风、民族风在新时代语境下焕发出新的生机,例如《大鱼海棠》《哪吒之魔童闹海》里唯美的视觉意象,其设计灵感均源于中国宝贵的非物质文化遗产;《哪吒之魔童降世》《新神榜:杨戬》等作品则是将传统神话人物进行全新演绎;《长安三万里》通过艺术化呈现李白与高适的人生故事,展现了大唐的繁荣与文化魅力,用诗歌谱写民族精神,借光影展现民族美学。

所以,国产动画凭借着强大的文化基因和大胆的创新理念,使民族文化的精神内核在次元空间里产生出巨大能量,走出了一条彰显

中国特色、中国风格、中国气派的发展路径。

（三）制作工业化

动画电影制作的工业化是指通过系统化、规模化和科技化的方式，将动画电影制作过程变得更加高效、可控，并在商业上更具竞争力。

电影的发展离不开技术的进步，相较于真人电影而言，动画电影对技术和人才的硬性需求更多。作为具有高度假定性的幻想艺术，随着网络传输、计算机动画、数字特效、动作捕捉、虚拟现实、增强现实等技术的应用，动画创作者想象空间的表达手段也日渐丰富，技术与艺术的相互赋能，使得作品在视听效果上更具竞争力，观众能够得到更为身临其境的观影体验，整个行业也拥有更为广阔的市场前景。

此外，制作流程逐渐系统化和全球化，将动画制作划分为不同的阶段，例如剧本创作、分镜脚本、角色设计、动画制作、音效制作等，每个阶段都由专业团队负责，甚至会充分利用全球资源，使得制作过程更加有序和高效，也更容易实现经济效益和技术交流。通常来说，真人电影的制作周期大多为一两年，但是一部动画电影的工艺流程更为烦琐，耗时三年五载实属常见，例如《哪吒之魔童降世》中特效部分占比接近80%，由来自全球60多个团队的1 600多名专业制作人员倾注心血，经过5年的精心打磨，最终创造了超过50亿元的票房奇迹，抬高了国产动画电影制作的工艺水准。之后的《新神榜：杨戬》中开场几秒钟绚烂的蓬莱仙境镜头，单镜头模型面数为140亿，文件大小达5 TB（太字节），全片渲染总时长达4.1亿核小时（中央处理器消耗量，以核乘小时数来计量），需要几千台服务器24小时连续工作。①

① 上观.国产动画电影产能瓶颈正不断被打破［EB/OL］.https://export.shobserver.com/baijiahao/html/642639.html.

而这一串串指数式增长的可量化数字,背后是电影工业化制作水准提升的必然选择。

　　或许"国漫崛起"还未完全实现,过程仍然有些曲折,但是国产动画电影的发展趋势近年来确实令人振奋,产业整体在不断壮大,2023年《长安三万里》的亮眼成绩更是让观众对于国产动画电影的未来更加期待。而随着2025年初上映的爆款《哪吒之魔童闹海》超越《长津湖》登顶中国电影票房榜首,并不断刷新票房纪录,表明国产动画电影已进入新的发展阶段。

国产动画电影项目案例研究
(《长安三万里》)

一、出品概况分析

《长安三万里》由追光动画、阿里影业、猫眼娱乐、中国电影股份有限公司、微梦创科网络技术有限公司等出品,主出品方是上海追光影业有限公司。

追光动画(Light Chaser Animation)成立于 2013 年,是由王微和于洲共同创立的一家集出品、制作于一体的动画电影公司。自诞生以来,追光动画便以"中国团队,为中国观众,讲好中国故事"为定位,致力于创作具有中国文化特色和国际竞争力的动画电影,由于创始人均具有技术背景,公司自创立以来就带有鲜明的互联网基因,并且在发展中尤为注重技术,公司的技术人员占比一直远超国内同行,坚持以产品思维来对待项目。十年里,追光动画经历了题材、受众定位等方面的调整和探索,建立起"新传说""新神话""新文化"三大系列,逐步成为国产动画电影市场的重磅选手。

追光公司目前采取的出品方式基本都是自己主投并制作,这种

《长安三万里》电影海报

方式保证了追光对项目的主控权和对品质的把控,票房回报比例相对较高,版权收益也全部归追光所有,对于 IP 品牌的持续运营和衍生收益都更加有保障,同时也意味着追光一家公司承担了项目成败的主要风险。

从出品方的构成中,可以看出《长安三万里》项目采用了资源型组盘的策略。追光动画作为第一出品方,让阿里、猫眼、中影公司参与出品并共担风险、共享收益,不仅有效保障了追光公司对于内容本身的把控力,在项目运作过程中还可以使这三大公司各自发挥其自身卓越的渠道优势,其中,近年来发展迅速的阿里和猫眼是新媒体发行公司,丰富的大数据资源和广阔的线上平台渠道对于项目的宣传曝光率和院线排片具有重要的影响力,而中影作为传统发行巨头,不仅能够有效提升项目的宣发效率,这样政府背书的国企参与使得项

目有了政治保障。微梦创科网络技术有限公司(新浪微博)是重要的电影宣传渠道,该公司的参与有效提升了电影的宣传效率。综上,《长安三万里》在立项之初通过对出品方的筛选组合,追光动画公司布局了项目后续运作的营销方向,对于各出品方而言,追光公司十年来打造品牌价值有质量保障,近年来也形成了较为稳定的盈利局面,所以这样的合作模式对各方来说投资收益率均比较乐观,可谓是"强强联合"。

二、项目分析

(一)项目概况

1. 故事简介

《长安三万里》以盛唐为背景,讲述安史之乱发生后,整个长安因战争而陷入混乱,身处局势之中的高适回忆起自己与李白的过往。

安史之乱后数年,吐蕃大军入侵西南,大唐节度使高适交战不利,长安岌岌可危,困守孤城的高适向监军太监回忆起自己与李白的一生往事。在高适的回忆中,他曾三回梁园、三上黄鹤楼、三入长安、两下扬州,每一次的前往与离去都见证了李白、杜甫、李龟年、哥舒翰等唐代群贤各自的人生转折,以及潼关之战、安史之乱等唐代由盛转衰的历史事件。

2. 项目简介

《长安三万里》于 2023 年 7 月 8 日在中国内地上映,谢君伟、邹靖执导,杨天翔、凌振赫、吴俊全、宣晓鸣等配音,片长 168 分钟,是迄今为止中国影史上时长最长的动画电影。

作为追光动画的"新文化"系列的开篇,以历史中的人物和经典作品为创作对象,用动画电影形式展现历史气象,是追光继"新传说"

"新神话"之后的第三条产品线的开篇之作。

该片累计票房 18.24 亿元,刷新了追光动画的历史票房纪录,成为中国影史动画电影票房第二(截止 2023 年底),猫眼评分 9.4 分,豆瓣评分 8.3 分,创下了口碑与票房齐飞的佳绩,获得第 36 届中国电影金鸡奖最佳美术片、第 36 届东京国际电影节中国电影周"金鹤奖"最佳动画片奖、第十届丝绸之路国际电影节"金丝路奖"最佳动画等多个大奖。

作为追光动画沉淀了十年的精品之作,无论从哪个维度来看,这部影片都是十分成功的,而这离不开追光动画的努力与坚持,从前期的立项筹备、中期制作,到后期技术合成与加工,《长安三万里》都交出了让人惊叹的答卷。

（二）项目定位

1. 题材定位

诗词歌赋作为中华文化瑰宝,融入了中华民族的血脉之中。唐诗对于中国人来说是一个无比熟悉的超级文化符号,几乎刻进了每一个中国人的 DNA 里,而正是因为每一位中国观众对唐诗都耳熟能详,尤其是李白的多首名作都是中国九年制义务教育阶段的必背篇目,这一题材的项目自然具有广泛而扎实的观众基础。

此外,古诗词寄托着国人的精神追求,承载着历史文化精髓,是文人墨客们留下的宝贵财富,在如今新媒体时代仍具有重要的艺术价值及商业号召力。短视频平台抖音 2023 年发布的《古诗词数据报告》显示,过去一年,抖音古诗词相关视频累计播放量 178 亿,同比增长 168％,在其他的社交媒体上,古诗词也正在以或传统或全新的面貌走红。① 由此可见,古诗词这样的历史题材作品正在被流量青睐。

① 　新华社新媒体.中国古诗词正在互联网"破圈"［EB/OL］.https://baijiahao.baidu.com/s?id＝17363190806653068754&wfr＝spider&for＝pc.

2.成本定位

随着动画产业的发展,制作技术日益先进,行业竞争日趋激烈,影片的成本自然水涨船高。首先,对于动画而言,由于制作几乎不需要涉及演员、场地、拍摄等这些相对变量较大的成本,所以整体的成本相对透明,这其中制作费用是影响总成本的最重要因素,这部分的投入资金通常与动画影片长度、工艺复杂程度、特效技术难度等有关,特别是以秒计费的收费机制下,成本往往与时长呈现出正相关,这也导致它的时长通常少于真人拍摄的电影;其次,动画电影的宣发费用虽然不及真人电影,但"酒香不怕巷子深"时代已经过去,任何动画电影的票房成功必然离不开成功的宣发策略,宣发的成本主要是由宣传周期、渠道等因素共同决定的;此外,动画公司的一般性运营费用也会影响到整体成本。由此,综合来看,根据目前全球动画市场的整体情况,一部动画电影的总成本大多数在500万美元到2000万美元之间。

此前,追光公司的动画电影资金投入较为平均,成本大多为1亿元人民币。《长安三万里》作为追光公司十年经验积累的精品之作,在立项初期即被寄予厚望,从立项到上映,制作团队从240人扩大到280人左右,带着对中华传统文化瑰宝的热爱与敬畏打磨了三年,这期间所产生的运营成本相较于此前项目有所提升。

作为历史题材的动画电影,影片以唐诗作为切入点串起了几位著名诗人的人生起伏与唐朝由盛转衰的时代变迁。整个团队为了增强故事的可信度,进行了大量的文献考据、书目研究及实地采风等,在制作上也极力还原大唐风貌,极致化地应用三维建模设计、动作捕捉等技术,更值得一提的是,这部影片168分钟的片长近乎约等于两部标准院线动画电影的片长之和,创下了片长纪录的同时,在这些要素的共同作用下使得这部动画电影的制作成本也明显提升。根据网

络公开资料，《长安三万里》的成本为 1.5 亿人民币左右，制作成本相对较高，而这样的成本定位，对于追光公司而言，根据自《白蛇：缘起》以来的项目票房成绩来看，这样体量的投资还是处于相对安全的区间，属于在风险可控范围内所尝试的挑战与突破。

3. 受众定位

如果一部动画在上映前明确不了自己的受众，必定会让宣发陷入茫然的尴尬境地，所以电影片方在受众定位阶段通常会以动画的内容为出发点，参照以往同类型动画的用户画像进行受众定位。《长安三万里》作为一种新类型的动画，显然没有直接可以参照的对象，但是这并不代表全新的类型没有受众，对于片方而言需要做的是去定位新的受众群体并由此形成新的用户画像。

在这种情况下，即使拥有先前"新传说"系列、"新神榜"系列的定位经验，追光动画为了打破了定位的僵局，利用映前试映会来实现精准地定位，联合出品方阿里影业对观影用户进行大数据分析，在观影体验部分的正向反馈中，青少年群体的占比优势明显，所以片方将这批观众作为初期发力的主要受众，采取了以古诗词青年群体为核心，逐渐打破不同年龄层的方式，最终找到了它更广阔的"新文化受众"。

而上映后的超高口碑正是从以青少年为主的诗词爱好者圈层中扩散出来的，这样的定位方式使得这部动画电影辐射到了更广阔的下沉市场，前期在固定圈层内的超高口碑使其自然吸引到了多个年龄层。猫眼专业版的想看用户画像显示，《长安三万里》24 岁及以下观众占比 35.7％，25 至 34 岁的观众占比 28.5％，而 35 岁及以上观众占比 35.8％，可以发现最后想看人群在年龄层分布上较为平均，最终的票房成绩也足够说明这部影片的确已经最大可能地突破了动画电影的受众圈层，刺激出了其票房潜力，而这对于国产动画电影而言就是一项重要突破。

（三）主创团队

1. 导演

谢君伟、邹靖，两位均为新人导演，根据网络公开信息，谢君伟此前为《白蛇：缘起》《白蛇 2：青蛇劫起》的动画总监，关于邹靖并没有更多其他信息。其实这和追光公司的人才培养体系有关，因为追光所有的导演都是内部培养出来的，谢君伟、邹靖两位导演都是从动画师、故事板设计师一步步成长为导演，在执导《长安三万里》之前他们都曾是故事小组的核心成员。由于动画导演和实拍导演的区别，在动画制作过程中，创作以外的需要统筹协调的经验性事件发生概率较低，更注重对动画本性、动画艺术的把握与处理，所以尽管是新人导演，但实际上在追光的人才培养体系下，两位均拥有丰富的项目经验。

2. 编剧

红泥小火炉，是追光动画创始人王微的化名。王微曾是土豆网的创始人，开创了 UGC（用户生产内容）时代，在中国视频网站的发展史都留下了重要的印记，不过具有文艺气质的他，对创作本身也十分有热情，在互联网行业摸爬滚打期间自己写过小说和话剧，均获得了不俗的成绩，曾被称为"中国最具文艺气息 CEO"。而这似乎也预示着他会在文艺领域有更多的尝试，在追光动画成立之后，他一个人承担了导演和编剧的工作，但很遗憾的是，过度参与创作使得最早三部总投资近 3 亿元的电影都不如预期，直到之后的项目《白蛇：缘起》联合了华纳兄弟影业，编剧为大毛，导演是科班出身、公司内部培养出来的新人黄家康、赵霁，创造出了 4.51 亿元的票房成绩，实现扭亏为盈，这不仅救了追光公司于水火之中，也指明了公司未来项目的发展道路，从此以后王微将更多的心思放在了公司的运营之中，正式回归

到公司的管理者身份。但王微仍然有着对艺术的执念,近两年的追光动画电影《新神榜：哪吒重生》《新神榜：杨戬》的编剧名为沐川,根据豆瓣电影资料显示,王微的笔名就是沐川和大毛,也就是说,《白蛇：缘起》尽管做了明显的战略调整,王微仍然没有放弃对于叙事的追求,追光动画大部分的编剧工作都是以他为主导的,只不过当电影上映时,在编剧栏会用不同的笔名显示,所以《长安三万里》这部作品依然有着他强烈的印记,所以相较于其他动画公司而言,追光公司出品的动画电影中,王微个人的艺术表达成分明显较高。

3. 监制

于洲,追光动画的联合创始人,总裁,毕业于南开大学计算机系及欧洲工商管理学院,曾任优酷土豆集团高级副总裁,也担任追光动画首部电影的制片人,并且参与了前面 7 部作品的运作,所以他无论是管理理论知识还是项目实践经验都十分丰富,并且和王微一样,不仅拥有过硬的技术背景还兼具艺术修养,志在做出比肩世界的国产动画电影。这一次以监制的身份参与《长安三万里》,也为导演谢君伟、邹靖保驾护航。

（四）开发策略

1. 历史文化的创新性表达

《长安三万里》讲述了安史之乱爆发后,大唐节度使高适回忆他与李白之间的故事,也引出王维、杜甫、李龟年、常建、孟浩然、贺知章、张旭、崔宗之、哥舒翰、郭子仪等唐代群贤,以及潼关之战、安史之乱等历史事件,将千年前那幅从繁华到凋敝的大唐画卷向观众徐徐展开,并在不同场景内融入耳熟能详的唐诗,唤醒独属于中国人的文化基因,演绎出了独属于中国人的历史浪漫,高适、李白等文人身上闪烁着的中国文化之美在千年后仍吸引着今人的目光,所以隐藏在影

视作品背后的文化高光是打动观众的一大利器。

作为"新文化"系列的开山之作,主创团队从中华优秀传统历史文化中汲取了滋养,精准且高明地选择以唐诗为切入点,在浩如烟海的唐诗中精心挑选了大众耳熟能详的 48 首诗,串起了角色的生平经历与时代的历史变迁。唐诗作为中国历史上最瑰丽的文化宝藏,这样的公共 IP 作为创作基石,极为容易地激发起观众的文化自豪感。与此同时,这些唐诗都是中小学生必背篇目,中国家长骨子里寓教于乐的企图,也为《长安三万里》创造了引爆市场的可能。

但是项目的成功不能一味地依靠借力,找准切入点之后的内容创新才是关键,历史题材的影片想要增强叙事效能和共情效应,更重要的是要把故事内容与时代精神相结合,《长安三万里》为观众展现出了大唐的雄浑气魄和唐诗传承千年经典魅力的视听奇观的同时,也通过艺术化的表达揭示出跨越时间的生命哲理,使具有重要精神价值的历史共鸣与今天的观众之间产生了强烈的化学反应。当然,作为一部历史动画片,不能随便杜撰是创作底线,创作团队本着"大事不虚,小事不拘"的创作原则,即大事严格按照历史记录展开,但在历史记录的空白处展开大胆艺术想象,在继承优秀传统文化的基础上试图找到创新性的表达方式,所以最终围绕唐代诗人坚持不懈追求理想的精神和李白、高适的情谊作为两大主题串联起各个事件,这样的处理使历史人物与今天的观众进行了一场跨越时空的对话,有效地引发了情绪共鸣与市场共情。

2. 技术为创作赋能

追光动画的创始人王微本就是技术出身,所以自公司成立以来,尽管有些项目市场表现不如预期,但是追光动画精湛的制作技术一直体现了国产动画电影的先进水平,虽然有时不免遇到有些作品技术喧宾夺主的评价,但这一次《长安三万里》的创作人员并未一味地

追求技术创造的视觉奇观，而是将动画技术与传统文化进一步融合，剧情内容有效与视听形式结合，创造出了极具民族特色的动画风格，真正实现了技术为创作赋能。

相较于此前的"新神话"和"新传说"系列，这部影片画风相对克制与收敛，创作团队没有刻意追求炫技，而是极力还原出大唐的磅礴气势与大美的东方意蕴。影片中的人物造型、动作设计、舞台美术等都经过精心设计，虽然三维动画是影片的主要呈现形式，但是人物吟诗的画面使用了20世纪风靡的二维水墨动画，采用手绘的方式绘出了中国式的浪漫。

当然，技术出身的公司不会放弃对于制作的极致追求，团队充分运用云计算、人工智能新技术对画面进行了渲染，用新技术诠释传统文化的精神内核，呈现出气象万千的历史风貌，在波澜壮阔之间谱写出了传统文化的雅致之美，不仅完成了古典文学的写意式呈现，唐代独有的浪漫情怀也得以显现。

3. 潜在的合家欢方向

追光动画之前的电影票房几乎都止步于5亿元，作为十年之作，想要票房有明显突破必然需要使得受众尽可能覆盖到更多的人群，比如好莱坞动画电影的创作方向大多具有明显的四象限属性（布莱恩·斯奈德在《救猫咪》一书中正式提出），即创作的方向是电影能够吸引四个象限的观众，包括25岁以下的女性、25岁以下的男性、25岁以上的女性和25岁以上的男性。对于大多数电影而言，四象限是一个完美却有难度的目标，但是针对如今的市场现状，追光动画在项目开发阶段就成竹在胸，所以《长安三万里》的主创团队大胆尝试新题材，摆脱公司既往开发"新神话""新传说"的束缚，使影片在内容上具备老少皆宜的合家欢倾向，造就了如今骄人的票房成绩。具体来看，《长安三万里》影片在文化追求之外，还展现了友情、成长、面对人生

际遇的豁达等不同内容,不同年龄及类型的观众都可以从影片中收获不同的感悟,比如李白职场失意和人生起伏可以让中年男性观众产生共情,裴十二在古代因为女子身份无法施展抱负也可能引发女性观众的集体共鸣。当然,尽管低龄的观众也许还无法品味出影片中深刻的人生内涵,但九年制义务教育下的每一个观众都可能对片中朗朗上口的经典古诗感兴趣,这也可以增加观影体验,有效拉近了与观众的心理距离。综上,当不同观众都能够从电影中品读出丰富的精神内涵时,这样的内容设置使影片在受众方面能够无限接近于四象限,从而拥有广阔的市场潜力。

(五)宣发策略

考虑到目前国产动画电影的市场情况,映前,几乎所有专业机构和业内人士都预测《长安三万里》最终票房落在 4 亿元—5.5 亿元之间,存在变数的是,由于这部电影时长高达 168 分钟,从时长上的不妥协可以看出创作团队孜孜不倦的艺术追求,但是在市场角度却是明显的劣势,会进一步限制影片的排片占比与市场空间,所以最初市场对《长安三万里》的预测甚至低于追光动画过去几年电影的平均市场表现。

《长安三万里》能够斩获年度动画电影票房冠军、国产动画电影历史票房亚军,一方面是因为在创作阶段,追光公司有着清晰准确的市场开发策略,为后来的口碑评分打下了坚实的基础;另一方面则是这部影片在宣发阶段也做了充足的准备,通过强有力宣发动作带动了电影的持续破圈。

1. 精准高效的数据助力

《长安三万里》的宣发方也是出品方之一阿里影业具有天然的互联网基因,在整个项目过程中充分利用数据,挖掘数据潜能使其为宣

发助力。

在宣发阶段正式开始之前，阿里团队通过整合分析试映会数据，为《长安三万里》做了全方位的宣发类型及受众定位，以此来确定后期宣发阶段的重点与方向。根据试映结果，青少年群体评价较高，宣发团队提高了针对目标受众青少年群体的宣发动作比例，尽可能覆盖更多的青少年人群，将其作为实现快速占领口碑高分榜，从而实现破圈的重要突破口。

此外，由于数据显示，相较于公司此前项目的受众分布而言，《长安三万里》对于一二线城市的受众吸引力更强，所以在口碑评分达到预期之后，票房想要突破瓶颈，覆盖下沉市场显得尤为重要，而且一般来说，院线电影的女性受众群体高于男性，挖掘出潜在的男性观众群体也有助于突破票房天花板。根据这一情况，宣发团队通过连续发布人物预告片的方式，增加了下沉城市年轻用户的想看指数，并且日增想看的性别变化幅度高达 30％，在青少年受众的基础上实现了群体破圈。

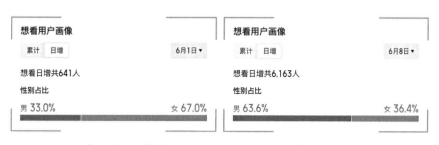

2023 年 6 月 1 日数据　　　　　　**2023 年 6 月 8 日数据**

与此同时，宣发团队也实时根据口碑数据进行宣发动作调整，进一步刺激观众的观影情绪，从而带来增量观众入场。电影上映一周后，因为口碑持续发酵，相关话题热度在社交媒体平台逆跌，"小学生看《长安三万里》手写观后感"最高排名挤上抖音娱乐版第一，"孩子

在尖叫我在哭"两次微博热搜上榜,此时亲子观众成为电影受众的新目标,于是宣发团队通过线上直播讲解唐诗等亲子教育物料适时投放,达到了事半功倍的效果。由此看来,《长安三万里》的宣发阶段充分利用了大数据,宣发团队找准切入点打开了全年龄向受众的观影市场,使得影片体量发生了极大的变化。

2. 引爆网络的文化营销

一直以来,中国优秀传统文化都是艺术创作的重要灵感来源,这在国产动画电影的创作中尤为明显,而《长安三万里》在营销阶段也吃尽了传统文化的红利。

由于中国观众对于唐诗有着特殊情感,以唐诗为切入点可以轻易地让观众与影片产生情感链接,但是因历史题材的特殊性,观众对于唐朝的盛况并未有具象化的视觉感受,所以在电影上映前,宣发团队丝毫不吝啬露出电影原片中的壮美大唐,在宣传文案上也出现了大量有关中国文化的字眼,充分利用文化认同不仅完成了电影信息的传达还引发观众期待,上映期间片方发布的宣传短视频也大多是有关观众在观影时被中国文化感染的正向情绪反馈。

由于传统文化对于现代社会经济文化发展有着重要的推动作用,《长安三万里》采用的文化营销的方式成功吸引到主流媒体的关注与助力,收获了《人民日报》、新华社、中央电视台等官方媒体的集体点赞。影片上映第二天,#《人民日报》评《长安三万里》#的话题在微博热搜榜排名第四,映后第五天,#人民网评《长安三万里》#在抖音娱乐榜排名第一。另外,包括明星、网红、文化名人、学生群体与影片的互动频频登上热搜,被媒体评价为传统文化传承的典范。

此外,宣发团队也以传统文化作为媒介与观众之间进行积极互动,将观众自发提及的《将进酒》作为窗口,在影片上映第二周,配音演员发布的片段抖音挑战赛引发了全网竞相模仿,其后吴京粤语配

音的《将进酒》被视为此次活动的梦幻联动，实现了新一轮的营销指数增长。

由此可见，宣传团队采用了文化营销的方式，即通过利用文化力来营销，具体到电影《长安三万里》来看，主要是指宣传团队以影片为载体进行文化传递，持续引导观众将对历史人物和传统文化的情感转移至电影之中，提升了电影的思想价值与社会意义，实现了追光动画十年来动画创作在票房成绩和社会认可度的双重进阶。

3. 美美与共的文旅联动

《长安三万里》上映之前便为文化产业和旅游业的跨界融合做了充分准备，传统电影路演集中在北京、上海等票仓城市，目的是维护与大影院关系，从而提升排片率。《长安三万里》的路演路线跟票仓数据并没有关系，从路演城市到首映方式，宣发团队选择的都是与电影内容高度契合的方案，包括高适、李白等影片中的主要人物相关的城市，诸如李白故里绵阳、黄鹤楼所在地武汉、高适故里河南商丘，以及江苏扬州等，而首映礼主会场则设置在了古都西安的大唐不夜城，影片中的大唐盛景得以"再现"，以"电影＋沉浸式体验＋演出"的模式将电影信息同步传递给线上直播间观众，并且还设置了全场齐诵《将进酒》环节，片中青中年李白的配音凌振赫和杨天翔带领全场观众吟诵起这首流传千古的名篇，仿佛与千年前的"诗仙"李白在隔空对话，实现了全网上下的同频共振。

宣发团队协同当地文旅资源进行 IP＋文旅的合作联动，这样的全方位、多领域、深层次的合作，一方面覆盖到了电影传统营销所无法触及的增量观众；另一方面则通过新颖的切入点为影片充分吸睛，形成聚焦效应。根据飞猪平台的数据显示，电影上映后几个月，扬州、武汉等路演城市的酒店预订量同比增长均超过了 40％，甚至还有上线的"《长安三万里》同款暑期研学游"路线也广受好评，实现了影

视和城市间的良性互动,形成了经济效益与文化效益的双赢局面。

（六）项目成果

从经济收益来看,《长安三万里》累计票房 18.24 亿元,其中分账票房 16.7 亿元,片方分账 6.85 亿元,相较于约 1.5 亿元的制作成本而言,具有超高的投入产出比,对于追光公司而言,这一部十年之作不仅稳扎稳打地再一次实现了盈利,更重要的是突破了此前项目一直在 5 亿元上下徘徊的魔咒,提升了市场信心,增强了追光公司的品牌影响力。

除此之外,《长安三万里》也获得第 36 届中国电影金鸡奖最佳美术片等大奖,观众对影片也赋予了高度的认可,据中国电影观众满意度调查结果显示,影片的观众满意度达到了 85.1 分,影片的观赏性指数达到了 85 分,位列 2023 年春节档之后所调查 23 部影片的第一位,实现了口碑与票房双丰收。

更重要的是,从后续发展来看,《长安三万里》作为"新文化"系列的开篇之作,它的成功不仅拓宽了追光公司的发展路径,还拓展了国产动画电影的市场受众群体,也为中国文化类电影项目的开发和宣发提供了教科书级别的范本,开启了中国动画电影创作的新方向。

三、国产动画电影项目运作的困境与出路

虽然自 2015 年以来,"国漫崛起"的呼声日益响亮,国产动画电影的技术水准甚至在某些方面达到了世界先进水平,但是距离国漫的真正繁荣,还有很长一段路要走。

目前,从市场角度来看,国产动画电影的项目呈现出以下几种分布类别,首先是占据数量及票房主流的是以"西游""封神"等传统神

话为改编来源的动画电影，包括追光动画的"新传说"及"新神话"系列，以及光线传媒旗下彩条屋影业的"神话三部曲"；其次是已经形成了稳定市场模式的以华强方特"熊出没"为代表的动画 IP 剧场版系列；此外还有以《大护法》《罗小黑战记》等为代表的相对小众、主打细分市场且特色鲜明的动画电影。所以中国动画电影已经形成了多层次、多体量并存的市场格局。

但是就行业整体而言，国产动画电影项目的收益和质量水平整体发挥并不稳定，项目的运作仍然面临着不少阻碍，比如，人才短缺、出海困难、盗版等问题依然存在。其中，缺乏资金是国产动画电影项目常见的问题，追光动画和彩条屋影业作为动画电影行业的龙头企业，资金雄厚，但是市场的繁荣不能仅靠个别企业来支撑，特别是近两年，电影行业整体不太景气的情况下，不少小微型动画公司陷入生存困境，人员流失也十分严重。在这种情况下，吸引投资、建立更完善的资金支持体系，鼓励文化产业投资并且培养动画制作人才显得尤为重要。除此之外，加强与国际市场的交流合作，也有利于将国产动画推向国际市场，提高知名度和影响力。

当然，就动画电影本身而言，提高电影的质量才是强化竞争力的核心。回顾美国、日本动画电影的发展历程，每一次行业的突破都有赖于原创精品动画的不断涌现来作为强有力的支撑，如今的国产动画电影大多通过强化本土文化特色来找到市场定位，但是中国动画电影要想长远持续发展，在利用优秀传统文化为创作赋能的同时，也要注重强化创新型的原创属性。《西游记之大圣归来》的成功使得国产动画电影重回大众视野，随后追光和光线这两家公司大借东风，推出来一系列的神话类动画电影项目充分享受到神话 IP 的红利。虽然《西游记之大圣归来》《哪吒之魔童降世》等动画电影不是传统意义上的单纯改编，它们采用了全新的叙事策略，在新时代重述了传统故

事,具有原创的部分属性,属于介于"原创"与"改编"的中间地带的作品。但是之后再无超越者,究其原因在于这对于创作者意味着极高的要求,既要对神话 IP 有着精准的把握,同时又能突破 IP 本身的限制进行创作,在传统 IP 与现代创作中找到融合方式,否则就会遇到诸如故事不合逻辑、剧情僵硬、主旨表达混乱等问题。不可忽视的是,这类神话 IP 作品的盛行使得完全原创的动画电影更难出头。根据票房数据显示,票房超过亿元的国产动画电影中完全原创的 IP 屈指可数,仅有《大鱼海棠》《雄狮少年》等极少数作品,而从长远来看,提升原创作品的比重关乎整个行业的生命力。原创作品的数量多少和质量优劣,是衡量整个动画电影艺术发展水平的重要指标。

因此,国产动画电影未来的出路不仅在于如何用好神话 IP、平衡好传统元素与现代精神,也在于要努力开发出精品化的原创动画电影项目,加强动画产业链各环节的协同发展,只有这样才能使"国漫崛起"不会昙花一现。

追光动画的"动画追光之路"

一、公司的十年创作历程

追光动画是一家集出品、制作于一体的动画电影公司,也是国内少有的具备持续输出能力的动画电影公司。自2016年推出第一部动画电影《小门神》以来,追光动画以一年一部的速度陆续推出了《阿唐奇遇》(2017年)、《猫与桃花源》(2018年)、《白蛇:缘起》(2019年)、《新神榜:哪吒重生》(2021年)、《白蛇2:青蛇劫起》(2021年)、《新神榜:杨戬》(2022年)、《长安三万里》(2023年)。其中,《长安三万里》中李白与高适关于长安的"十年之约",某种程度上成为"追光十年"的一种互文。①

作为国内动画电影领域的两家头部影视公司之一(另一家是光线旗下的彩条屋影业),追光动画自2013年3月成立以来,一直专注于动画电影项目的开发与制作,如今已经形成了相对完备的工业制作体系,但是回顾过往,这条"动画追光之路"却走得并不顺利,其创

① 商学院杂志.追光十年:一家动画电影公司的自我探索[EB/OL].https://www.163.com/dy/article/IECC4BV305198OFP.html.

作经历可分为三个阶段：

（一）摸索尝试的探索期

第一阶段主要是从 2013 年到 2018 年，这一时期公司的项目在数量上实现了稳定产出，但市场表现不佳，接二连三的惨淡票房使公司陷入经营困境。

2014 年 3 月 12 日，即追光动画成立一年后，创始人王微担任编剧及导演的 3 分钟动画短片《小夜游》上线，讲述的是七个常年夜间出没的小神仙的故事。尽管片长仅有 3 分钟，但这一次的亮相至关重要，给市场带来了充足的信心，不仅促成了同年 6 月的 B 轮 2 000 万美元融资，还为日后追光动画的首部长篇 3D 动画电影《小门神》打下了坚实基础。

此后，在 2016 年至 2018 年间，追光动画陆续推出了动画长片《小门神》《阿唐奇遇》和《猫与桃花源》，这三个项目同样由创始人王微编剧并执导。因为追光公司具有天然的技术背景和互联网基因，从短片到长片制作过程中，需要克服的技术问题并非难事，但是彼时的王微缺乏充分的内容创作经验，这一时期公司的动画项目更多是在借鉴吸收皮克斯动画的基础上，结合个人的喜好进行艺术化创作。这三部作品在海外均有不错的表现，《小门神》打开了海外发行的渠道，《阿唐奇遇》与《猫与桃花源》也分别入围了上映当年的法国昂西国际动画电影节相关奖项。但是，也正因如此，当时的追光动画缺少对国内动画电影市场的认知和研究，这三个项目在海外市场的认可度并未转化为国内的票房成绩，投资累计接近 3 亿元，但是票房分别为 7 860.1 万元、3 039.4 万元、2 180.5 万元，明显处于亏本状态，接连的三次失败使王微和公司面临着巨大压力，亟须转型，否则将会面临倒闭或沦为好莱坞外包公司的风险。

（二）里程碑项目带领公司顺利进入发展期

第二阶段主要是从 2019 年到 2022 年，这一时期公司不仅维持了数量上的稳定产出，更重要的是这些项目均实现了相对稳定的盈利。究其原因在于，在电影行业一部成功的作品往往就能让一家公司起死回生，追光动画经过几年的摸索终于迎来了一战成名的契机，也让公司的发展从垂死挣扎顺利过渡到业内知名的动画制作公司。

2019 年上映的《白蛇：缘起》，成为公司成立以来的里程碑式的作品，不仅第一次实现了扭亏为盈，打破了外界的质疑，还指明了后续项目的开发方向。

在充分吸取失败教训、深入挖掘国内动画电影市场的特性之后，追光动画做出了重要调整。首先，在受众定位上，公司开始聚焦于年轻向群体，之前想要覆盖全年龄层受众对于尚未成熟的中国动画电影市场来说为时过早；其次，在创作方面，术业有专攻，创作、管理一手抓的方式显然不可行，公司开始从外部借力、从内部挖人，《白蛇：缘起》联合了华纳兄弟影业，导演则是科班出身、公司内部培养出来的新人，这样一来，王微减少了对创作层面的干预，将更多的心思放在了项目管理和公司运营之中，这一次的战略调整重点是发挥各自优势，实现收益的最大化，《白蛇：缘起》最终收获了 4.51 亿的票房佳绩。

此后三年，尽管电影行业整体不景气，但调整方向后的追光动画每部影片都保持着盈利状态。2021 年《新神榜：哪吒重生》和《白蛇2：青蛇劫起》票房分别为 4.56 亿元和 5.8 亿元、2022 年的《新神榜：杨戬》票房为 5.55 亿元。由此可见，追光动画尝到了《白蛇：缘起》的甜头，乘胜追击，针对年轻受众垂直开发了"新传说"系列、"新神榜"系列，这两个系列都已经形成了相对稳定的盈利规模，追光动画的单个

项目成本大多在 1 亿元上下,并且考虑到动画电影的特殊性,诸如人物、场景等设计可复制,系列动画的开发会使单片成本降低,综合来看,追光这一阶段的动画项目盈利成绩基本稳定在亿元区间,在国内动画电影市场中,收益能超 1 亿元就算是市场头部,所以追光这一时期事实上已经成为国内动画电影领域的头部公司。

(三)爆款带来量变到质变的关键时期

第三阶段则由《长安三万里》这部 2023 年的年度爆款拉开了序幕,该项目使得追光动画完成了票房和口碑的双重突破,品牌价值和产品质量都完成从量变到质变,当然这一时期对于公司而言十分关键,繁荣背后的危机在于是否只是昙花一现,公司需要多部优质产品的持续输出,才能真正迈向新的发展高度。

追光公司成立以来一直在尝试突破与创新,比如在制作技术上,尽管早些年的项目都是赔本买卖,但是追光为这些项目开发的渲染系统和制作体系已经达到了国内同时期的顶尖水平,包括出于视觉效果及商业价值的考量,之后的项目均采用了 3D 制式,充分发挥了追光的技术优势,使得市场票房达到了相对稳定的区间。

但是想要寻求更大的商业突破,单纯依靠技术上的革新显然是远远不够的,所以追光动画在公司成立十年的关键时期,依托于已经打造的成熟品牌,没有故步自封,转而专注于内容上的创新,以期实现对国产动画电影票房天花板的突破。

由于前几个盈利项目都是在中国传统文化的基础上再创作而来,所以创作团队这一次同样也聚焦于传统文化这块宝藏,为了覆盖更广泛的受众群体,选择了更具有深厚现实根基的历史切入点。《长安三万里》作为“新文化”系列的开篇之作,找准了大唐这个群星闪耀的时代,不仅在内容创作上有更多的可能,在后期的宣传营销上也有

传统文化的助力,实现了商业价值的突破。毫无疑问,这一次的拓宽赛道成为追光动画最大胆的尝试,"新文化"系列主要以中国历史上的经典人物和作品为创作对象,《长安三万里》的成功也意味着历史题材的动画电影迎来了更广阔的市场空间。

这不仅是一部电影的突破,更是公司发展的突破,如今的追光动画已然成为业内数一数二的动画电影公司。当然,每一份成绩背后都有一个坚持,梳理完公司十年来的发展之路,可以发现,追光能够取得卓越成绩主要是做到了以下几个方面。

(1)精进制作技术。技术背景的王微充分发挥团队的技术优势,不断追求技术的革新与进步,追光动画如今成为业内公认技术力最强的中国动画公司,甚至可以不加"之一"。

(2)调整生产方式。追光动画在吸取了早些年的票房教训之后,在实践中摸索出了更为成熟的创作与制作生产模式,生产关系、权力分配、流程管理与制衡都做了全方位的优化,有效地提升内容质量的同时保障了公司的运作效率。

(3)扎根传统文化。追光动画目前所推出的"新传说""新神榜"和"新文化"系列均来源于传统的中国文化资源,所以对于电影观众而言,追光动画的品牌价值已然与国漫新风密不可分,由此打造了追光动画的品牌力。从这个角度说,《长安三万里》作为追光动画十年的集大成之作,它的成功绝非偶然。

二、项目运作的特色模式

尽管追光动画的项目内容多样、风格迥异,但是从开发制作的模式来看,公司一直致力于提高制作技术水准、完善工业化产业链条。具有互联网基因的追光公司团队一直以产品的思维来对待项目制

作,由此形成了鲜明的具有追光特色的项目运作模式。

(一)工业流程体系

一部优质动画电影的运作是一次专业化的合作,需要团队从前期开发、后期制作到宣传发行各环节的分工配合,所以工业化生产流程管理尤为重要。目前追光有了相当成熟的工业流程体系,不管是对动画技术、制作流程,还是制片管理,整体质量的水准和成本周期的控制都十分稳定。

创立 10 年来,追光动画基本实现了一年上映一部作品的目标。制作团队从最初的 20 人扩展到约 300 人,分布在由近 20 个环节组成的缜密生产体系中,形成了一套稳固的工业产能与工业流程。

不同于彩条屋影业的"把鸡蛋放在不同篮子里"的投资策略,追光公司只有一个制作团队,比如前期团队做完《新神榜:杨戬》的前期部分,便接着做《长安三万里》的前期部分,常年基本保持同时有两三个项目在运转。所以追光动画在上一部作品中留下的不足,都是留到下一部作品中来弥补。在工业化流程体系下,每做完一部片子,生产线的每个环节都升级了一次,不仅硬件和软件均得到了有效地提升,团队经验也更加丰富。

(二)弥补内容劣势

动画电影是艺术与技术的结合,相对来说,技术完成度可以量化、便相对可控,但是艺术难以用数值计量且主观性较强,所以难度更高,需要丰富的创作经验。

在效率和严谨度方面,追光团队相较于艺术出身的团队具有明显优势,且技术水平毋庸置疑,但是劣势在于,追光动画早期作品的负面市场反馈主要是集中在剧作方面。公司后续在内容上投入了更

多的心血,在剧作生产模式上进行了有效调整。毕竟系列 IP 动画电影的本质是一种工业产品,具有艺术性但不是艺术品,追光团队早些年采用的完全个人独作的情况实则比较少见,所以追光动画后来强调内容开发在流程上的工业性,剧作上便采取了团队模式,年均一部的产量更决定了它是不可能由编剧个人独立完成,有个别主创主导的集体创作模式使得内容产出逐渐形成稳定性,由此,从个人独创到创作部门的模式改变,有效地弥补了内容创作的短板。

尽管进行了创作模式调整,这些年来追光公司的作品在叙事层面上仍有争议,所以团队在故事创作水平方面也在不断努力,通过市场调研、受众分析等方式尝试做出让目标观众更满意的故事。

当然,这样单一集中的创作生产线也有潜在的危机,在这种模式中,如何完成创作能力的自更新显得至关重要,这便需要公司在保证创作生产能力的稳定性的情况下,不断地补充新鲜血液。

（三）内部培养人才

动画导演不仅要有制作、剪辑、故事板创作等相关的专业技能,还要对制作流程非常熟悉,但更重要的是,导演必须是一个很强的领导者,要能够在三年时间里带领几百人的团队完成项目。正是基于这样的考虑,内部选导演是目前追光公司采用的唯一可行的途径,比如《白蛇：缘起》项目的导演黄家康和赵霁都从追光动画的第一个项目就开始参与,当时黄家康任动画总监,赵霁任剪辑师,在该项目大获成功之后,赵霁就成为后来《新神榜：哪吒重生》和《新神榜：杨戬》的导演。

因为追光公司有一套很完整的制作体系,所以不只是导演岗位,从组长开始的管理岗位和高级专业岗位都是内部培养、熟悉这个体系的人才。追光动画在三四年前开始设置了管理序列和专业序列,

搭建人才梯队培养机制。目前,在占地5 000平方米的追光动画办公楼,团队规模近300人,艺术人员、技术人员和制片管理为主要岗位,其中,艺术人才占比达到约70%,技术人才占比不到15%,此外还有制片管理团队,后台团队非常精干。根据追光动画2022年底的统计,团队平均年龄为29岁,比2021年底统计平均年龄还小一岁。[①]

　　追光动画成立以来,通过一部接一部的作品提高了技术能力,建立了成熟的动画生产链条,在完善的制作管理及强势商业运营下,掌握了国内最强的动画技术和工业生产能力,已经成为国内动画领域的佼佼者。尽管前三部作品向市场交了学费,但是自2019年《白蛇:缘起》上映以来,此后单个项目不仅都实现了盈利,且分账利润都比较乐观,这样的票房成绩在动画类型电影中实属佳绩。更值得一提的是,从资本及时间角度来看,竞品公司彩条屋影业可以背靠历史悠久且拥有雄厚资本的光线传媒,追光动画则几乎是从单枪匹马到团队作战、十年里一步一个脚印,如今取得的成绩更值得肯定。

　　与彩条屋影业的不稳定发挥不同,追光动画还成为中国动画电影市场最稳定的选手,依托于已经打造的成熟品牌,没有故步自封,转而专注于内容上的创新,以期实现国产动画电影票房天花板的突破,所以敢于突破与创新使得追光动画拓展票房的同时为中国动画探索与打造出更丰富、多元的可能。不过受限于管理者对内容创作的开放度较低,叙事能力不足、质量不稳定成了追光动画这些年亟待解决的难题。

　　追光动画当前面临的主要问题是如何在经过爆款之后仍然能实现稳定发展或持续增长。通过对公司的模式分析,我们可以看到,追光公司对于动画行业的意义在于建立了新型动画公司模式和项目运

① 商学院杂志.追光十年:一家动画电影公司的自我探索[EB/OL].https://www.163.com/dy/article/IECC4BV305198OFP.html.

营模式。

追光公司项目运作模式的优点体现在五个层面。

（1）人才层面：每一个项目的导演、制片人、监制都是在项目实战中成长出来的，对于追光公司每一部作品的经验和存在的问题都有切身体会，这些经验积累和对市场反馈的认知会助力后续产品的开发。

（2）项目层面：追光公司自己培养的内容创作人员对追光制作生产的技术体系会非常熟悉，这将可能会不断提高未来项目开发和项目管理的效率。

（3）内容层面：有效地保证了追光三条IP线（"新传说"系列、"新神话"系列、"新文化"系列）项目开发的稳定性和继承性，保证了公司发展战略持续推进的稳定性。

（4）资本层面：追光公司的模式对于投资者而言，确定性更高，有利于获得投资者信任，项目更容易获得投资。

（5）品牌价值层面：追光公司的模式迥异于传统动画制作公司的发展模式，一个带有互联网基因的动画公司，在今天的时代通过一部部作品不断实现了品牌增值，形成了良性循环。

《长安三万里》的成功不仅实现了票房的收益，更重要的是证明了国内动画电影市场仍然大有可为，尽管近两年行业发展速度相对放缓，但是优质的内容仍然会得到市场的青睐，扎根于中国优秀文化的动画的兴起更是证明了"国漫崛起"已成为可能。在新时代和全球化语境之下，以追光动画为代表的动画团队以中国优秀传统文化为底色，在"讲好中国故事"的基础上传递中国美学、彰显中国精神，推动了国产动画电影的良性发展。在动画产业的未来发展中，提高创新意识、打造中国品牌、构建完整的产业链是实现电影强国目标的重要组成部分。

第三章
"薄利多销":
中小成本青春片案例研究

青春题材是当下国内电影生产的重要组成部分,也是电影项目商业价值稳定性较高的产品类型。无论国内还是国外,青春电影的出现,其历史由来已久,我国最早的带有典型青春元素的电影可以追溯至 20 世纪 30 年代,之后便以不同方式在电影发展的各个时期出现,甚至占据了部分地区影视创作的半壁江山。自从《那些年我们一起追过的女孩》获得巨大市场成功以来,中国大陆电影生产者也看到了青春片的无限可能,加之新生代导演力量的逐渐崛起。2013 年上映的《致我们终将逝去的青春》收获 7.19 亿元票房一跃成为当年现象级影片后,青春题材电影如雨后春笋般涌现并逐渐带有明显的类型化、配方式生产趋势,迎来了“井喷式”的爆发,开启了我国当代都市青春片的商业化浪潮阶段。《同桌的你》《匆匆那年》《谁的青春不迷茫》等一系列同质化电影的出现更是加深了观众对于这一类型影片的整体视觉记忆。近些年随着市场趋于理性,青春片的发展速度渐缓,但是不可否认的是,青春片已然成为国内电影市场中的刚需产品类型。

中小成本电影项目开发方向的选择逻辑

一、当前我国中小成本影片市场环境(PEST)

20世纪90年代,中国电影行业市场化改革拉开帷幕,打破了以往原本16家制片厂的垄断,进一步放开电影制作的市场主体资格,鼓励社会资本参与电影生产,为民营公司的商业片发展提供了新的可能。进入21世纪,中国电影市场陆续出现一批商业属性明显的电影,其中,由张艺谋执导的电影《英雄》正式拉开了中国商业大片的时代序幕,市场由此进入大成本商业电影的跟风时期。

这些以科幻、动作等类型为主的商业大片尤其注重感官刺激,同时期好莱坞大片的不断引进也对于国产电影技术的革新提出了更高的要求,但是任何事物的发展不是一蹴而就的,为了彰显大银幕的奇观效应,后来很多的华语大片不免流于形式主义倾向,沉迷于华丽的包装与过度的炫技,让观众产生了审美疲劳,甚至影响了观影意愿及行为,致使不断攀高的成本不能通过引人入胜的故事情节和持续飘红的票房回报得到支撑,还影响了行业的整体发展速度。

　　在这种大背景下,电影创作者和制作者们开始更多地去从商业的角度开发中小成本影片项目。一些在创作上能够达到商业类型电影制作的规范和品相,同时很好融入本土化和当代生活质感的中小成本电影抓住了人们的眼球并博得行业关注,由此中小成本商业电影的发展也迎来了春天,例如徐静蕾导演的《梦想照进现实》、宁浩导演的《疯狂的石头》都曾经用很低的投资成本创造了高回收比的票房成绩。

　　进入21世纪的第二个十年后,中国电影市场进入高速发展期。电影的投拍数量和投资成本都在不断增长。这其中,一些"爆款"的出现激荡着市场的投资开发心态。如《失恋三十三天》《泰囧》《致青春》等一系列中小成本商业电影的成功更是让其成为电影产业中一股不可忽视的力量。因为制作成本的考量,这些电影很难在视听效果层面有所突破,故事发生场景也相对局限,更为关注电影的故事本身,笔者通过梳理近些年的中小成本商业电影发现其类型主要集中在喜剧、爱情、青春、悬疑、恐怖等领域。

　　这其中从受众广度来看,恐怖片不仅审查风险高且相对小众,悬疑片受众黏性强但观影门槛相对较高,相较而言,喜剧片、爱情片、青春片所触及的情感体验是共通的,受众群体覆盖面相对更广。就创作者层面来看,这三者中喜剧片的内容创作门槛较高且周期较长,著名制片人陈祉希在节目中也曾表示创作最难的就是喜剧,因为喜剧做不好就会变成闹剧。[①] 而主打情感与回忆的爱情片和青春片,两者类型化叙事特征更为明显,故事套路可复现性高,因此更受中小成本电影投资者的青睐。但是值得进一步关注的是,商业电影必须要考虑其投入产出比,虽然爱情片的投资普遍较低,但由于这一类型电影

① 半两世.《导演请指教》陈祉希:真正难的是喜剧[EB/OL]. https://baijiahao.baidu.com/s?id=1717675124221750502&wfr=spider&for=pc.

往往对演员的依赖性更强,想要快速出圈大多时候需要依靠演员自身的人气积累,无论是早些年的《北京遇上西雅图》还是近些年的《超时空同居》,在总成本有限的情况下,演员成本占比都相对较高,甚至一定程度上挤压了电影制作成本的空间。

随着市场秩序的逐步规范,演员的总片酬得到了进一步的限制,近些年在行业增长速度也有所减缓的情况下,青春片的优势就更为凸显,这些影片投入门槛相对更低,风险更为可控,回收成本相对容易,盈利空间更大,投入产出比更高。由此可见,如今的市场环境对于青春片这一类型更为友好。

二、青春片的市场开发优劣势(SWOT)

以下采用 SWOT 模型来进一步分析青春片的市场开发的优劣势,明确青春片的市场定位,进一步挖掘青春片的市场潜力。

(一)优势(Strengths)

1. 广泛的观众吸引力

青春片的市场受众面相对较广,上至步入后青春时代 80 后,下至正处于青春期的 00 后均有所覆盖,而这代人恰好是在经济高速发展与平稳的政治氛围中成长起来,同时也是电影的主流消费群体。而随着电影市场的下沉,小镇青年逐步成为观影的重要群体,这类影片观影门槛相对较低,因此青春片受众群体不断壮大且较为稳定,观众的高忠诚度一定程度上保证了青春电影这一类型的持续收入。

2. 成本可控性强

青春片往往涉及青春期的情感和经历,拍摄场景相对单一,常见的拍摄场景为教室、公园、操场等。此外,青春片大多起用新人演员,

拍摄难度较低,周期较短,在投资和拍摄方面的风险性都更低。

3. 创作模式简单

青春片大多呈现出以怀旧、校园爱情、固定人物形象塑造等为主的叙事模式,加上聚焦于某些诸如原生家庭、校园霸凌等特定的社会问题,无论故事本身是否有新意,都极易引发观众的讨论和共鸣。

4. 投入产出比高

青春片往往生活气息浓厚,本身投入相对较低,而商品可植入空间又较大,在电影本身票房收益之外,广告等相关衍生收益也相对乐观。

(二)劣势(Weaknesses)

1. 过分依赖 IP

票房成功的青春片大多是根据已有 IP 改编而来,倘若没有成熟 IP 助力,这一类型影片很难脱颖而出,而成熟 IP 也增加了电影的成本和风险。

2. 票房天花板较低

青春片市场竞争激烈,虽被大量地生产,但是票房难破瓶颈,票房分布主要集中在 0.1 亿元—0.5 亿元及 1 亿元—5 亿元之间,相较于其他类型片的票房能够不断刷新纪录而言,青春片很难有更大的突破。

3. 同质化现象明显

创新相对乏力,国产青春片遭遇创作瓶颈也成为业内共识,大部分影片在题材内容、人物塑造、风格样式等方面雷同趋近,主题略显薄弱轻浅,难以真正走进年轻一代的内心,引发深层次的情感共情和精神共鸣。

4. 负面的刻板印象

由于早些年青春片快速扩张,商业模式也不成熟,以及制作技术

不过关等引发的口碑问题,导致近些年观众对于青春片这一类型的好感度大打折扣。同时,青春片中的部分感性表达、怨怼情绪,以及对主体性的过分张扬等现象也引发了学界与业界的很大争议。

（三）机会（Opportunities）

1. 类型的多样化

青春片这一类型对于创作的限制相对较少,在创作方向上可以探索不同的题材、文化元素和社会问题,以满足不同市场的需求。

2. 发行渠道增加

数字平台和流媒体平台的兴起为青春片提供了新的发行机会,增加了票房收益之外的其他相关收益。

3. 数字营销和在线宣传的普及

青春片的受众恰好也是互联网的重度用户,数字营销和在线宣传等方式触及率高,商业转化率高。

（四）威胁（Threats）

1. 盗版和非法下载

青春片大多对于放映要求不高,一般为 2D 制式,容易成为盗版和非法下载的目标,侵权行为更为常见,易产生票房流失。

2. 观众易分散

青春片的受众年轻化属性明显,相对而言,这部分观众的注意力更容易被各种媒体和娱乐形式分散,这可能降低青春片对观众的吸引力,并且由于青春片通常定位于特定的年轻群体,一开始便限制了观众群体的规模。

3. 市场变化加剧

新一代年轻观众的口味和偏好已然变化,早些年大量的粗制滥

造引发了部分观众对这一类影片的信任危机。

由此可见,青春片的优势和劣势都很明显,尽管大部分青春片口碑不佳,但是票房收入却不会受到太大影响,投入产出比依旧惊人,在如今中国电影市场面临行业变革与转型的特殊时期,青春片市场的开发前景依旧广阔。

中小成本青春片项目案例分析（《你的婚礼》）

一、出品概况分析

《你的婚礼》由王长田、刘军等人出品，出品公司是北京光线影业有限公司、北京造梦机影视传媒有限公司。

光线传媒（Enlight Media）成立于1998年，经过20多年发展，已成为中国最大的民营传媒娱乐集团。主营业务包括电影投资、制作、宣发，电视剧投资、发行，艺人经纪等。

光线传媒旗下的业务部门有综合厂牌的光线影业、年轻化属性的青春光线影业、专注于动画的彩条屋影业及光线动画，扎根影视剧的小森林影业及五光十色影业，此外还有光线经纪部门负责艺人经纪业务，实景娱乐部门面向开发电影主题公园及影视基地项目，由此形成从电影到电视、从内容到周边的多领域的业务范畴，旗下内容制作厂牌主推的青春、动画等属性明显的中小成本产品，也体现出公司面向的是Z世代及未来新一代的受众群体，而如今形成的全产业链方向的布局拓宽了其业务的增长空间，共同促使光线的品牌价值达

到更高的水平。

光线传媒也拥有自己的官方网站 E 视网,依托光线的行业优势和丰富的内容资源,拥有丰富的娱乐资讯和视频集锦,提供高品质、专业性的娱乐资讯和娱乐服务。公司形成了线上线下的综合布局。

在专注于打造自身价值的同时,光线传媒也尤其注重与其他公司之间的沟通合作,擅长借助外力为自己赋能。截至 2023 年 1 月,光线传媒共对外投资 30 家公司,且为欢瑞世纪联合股份有限公司的流通股东之一。这些公司中存续状态的有 24 家,包括天津猫眼微影文化传媒有限公司、杭州当虹科技股份有限公司、北京光线影业有限公司等,版图涵盖影视传媒、网络科技、创业投资等。这样的投资策略恰恰契合了光线的产业链的布局路径,符合公司的产业深耕思维。因此,光线传媒是一家业务范围广阔、通过并购投资行为,整合价值链上下游,形成了自己影视制作发行的全产业链的影视公司。

作为主出品方的光线影业,由北京光线传媒股份有限公司全资控股,自成立以来,一直聚焦于电影的制作、宣传、发行以及版权开发,近几年的代表作品有《从你的全世界路过》《缝纫机乐队》《超时空同居》等,这些大多数都创下了以小博大的市场成绩,所出品的青春片在整个市场中占据了重要份额,甚至有刷新纪录的票房收益,所以光线传媒对于青春片的运作早已驾轻就熟,经过多年的积累,该公司开发的青春项目也天然具备了一定的市场保障和品牌号召力。

王长田作为光线传媒董事长为该项目的第一出品人,而另一出品人刘军是北京造梦机影视传媒有限公司的总裁,该公司成立于 2018 年,成立之初的造梦机选择将投资相对小、拍摄周期短的爱情片作为发力点。虽然公司成立时间不长,但是创始人拥有丰富经验,刘军早年曾担任《影》《爵迹》《盗墓笔记》等热门电影的制片人。凭借多

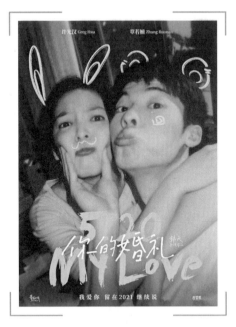

《你的婚礼》电影海报

年的从业经历形成的敏锐市场嗅觉,刘军火速在韩国购买了电影版权,并且对于这个项目有了更高的期待,光线的青春品牌无疑是可以让这个项目上升到一个新的量级,此时联合出品成了双方的最优解。

二、项目分析

（一）项目概况

1. 故事简介

游泳特长生周潇齐(许光汉饰)在一次打架事件中,对初来乍到的转校生尤咏慈(章若楠饰)一见钟情,周潇齐对尤咏慈默默守护,接踵而至的却是尤咏慈的不告而别。随后的人生,周潇齐并没有考上大学,在做网管的间隙突然发现了尤咏慈的踪迹,于是周潇齐复读考上了尤咏慈的大学,为的只是再次站在尤咏慈面前再续前缘。而两

人的相遇却并没有像想象中的那种甜蜜,"恋爱的时机"总是不属于周潇齐,尽管死党张放(丁冠森饰)等人想尽办法帮助周潇齐追爱,可尤咏慈的身边已经有了学长(梁靖康饰)的陪伴。毕业后的两人天各一方,命运却再次让他们相遇,此后的人生,15 年的爱情长跑。尤咏慈的婚礼,也成了周潇齐的成人礼。

2. 电影概况

《你的婚礼》是由韩天执导,许光汉、章若楠领衔主演,丁冠森、晏紫东、郭丞、王莎莎主演,梁靖康、刘迅特别出演,于 2021 年 4 月 30 日在中国大陆上映。

电影初上映,尽管口碑平平(猫眼评分 8.4 分,豆瓣评分仅为4.6),但是五一档前半段的票房却远超同档期的张艺谋的大片,首日票房更是后者的三倍之多,上映期间创下了 2021 年五一档影片首映日票房冠军、人次冠军、影片预售票房冠军等 8 项纪录。

因此,从商业价值来看,这部影片无疑是非常成功的,而究其原因,离不开光线传媒背后的操盘与运作,从前期的项目定位、组建团队到后期紧锣密鼓式的宣传发行,《你的婚礼》都交出了一份优秀的答卷。

(二)项目定位

1. 成本定位

《你的婚礼》剧本改编自国外同名电影,讲述男女主从高中相识相知到相恋,以及成长过程中情感纠葛的故事。青春爱情故事的整体拍摄难度较低、周期较短,并且主演是已经有所崭露头角,但还算新人的章若楠和许光汉,其中章若楠本身就是光线的签约艺人,所以可以预见的是电影整体制作成本并不高。根据专业人士对市场上青春爱情片投资制作的常规标准来看,以该项目的制作规格可推测出

总投资在 2 000 万左右，属于典型的中小成本制作的青春片。①

2. 受众定位

青春片虽然在整体影片生产数量和票房市场份额中所占比重不高，但是却有着稳定的受众群体。或许和其他类型的受众有所不同，例如科幻片、西部片等类型的受众群体带有典型的个性化的偏好，且购票习惯相对固定，用户画像表明这些类型影片的受众复购率高，但也意味着有一定的观影门槛，破圈难度较大。而观影门槛低恰恰是青春片的优势，尽管受众群体侧重年轻群体为主，对于特定的观众个体而言，用户黏性或许不大，即过了某一年龄阶段对这一类型的影片可能便会丧失了热情，但是每一代人都会有青春，从这个意义上来看，对于能够引发大众青春回忆或激发青春感受的优质作品更容易破圈，猫眼（专业版）的数据表明，三线及以下的城市，在某些档期里，青春片的受欢迎程度甚至明显超越同时期的好莱坞大片，而小镇青年如今作为观影的主力群体，对于电影票房的产出具有重要的贡献。

电影《你的婚礼》的受众画像数据显示，从年龄段分析，青少年占比 29.1%，20—24 岁受众比例为 43.4%，25—29 岁受众比例为 16.7%，29 岁以下观众总占比为 89.2%；在受众性别方面，男性占比 28.5%，女性占比 71.5%；在地域分布方面，一线城市占比 11.0%，二线城市占比 45.9%，三线城市占比 19.5%，四线城市及以下占比 23.6%。

根据以上数据可以得出，二线及以下城市的年轻女性观影者是《你的婚礼》票房的主要贡献者，与一般青春片的受众特征无明显差异，他们对于电影的偏好有着很大程度的共同点，即这些电影中受人喜爱的明星演员、外观时尚的青年男女、轻松浪漫的气氛等，满足其

① 友书闲读_wtgl.2022 国产电影 5 匹大黑马，有的成本翻 10 倍，有的爆赚近 20 亿[EB/OL].http://news.sohu.com/a/617135819_121199378.

身体消费及时尚消费的心理需求。由此可见,在《你的婚礼》项目开发阶段需要考虑这类群体的受众偏好,适当处理好这些元素在青春片中的位置,迎合的基础上引领审美品位,对于电影的票房产出具有重要作用。

(三)主创团队

1. 导演

韩天,科班出身,本科毕业于中国传媒大学导演系,研究生毕业于北京电影学院导演系,师从著名导演姜伟,专业基础十分扎实。从学生时代的电影短片《样板青春》入围多个国内外电影节到执导青春网络剧《匆匆那年:好久不见》和《28岁未成年》,再到编剧并执导院线电影《那一场呼啸而过的青春》,同样的青春类型,从短片到网剧,再到电影,一步步稳扎稳打,韩天对青春期的细腻情感有深刻的感悟,在青春爱情影视作品方面有自己独特的创作理念。而《你的婚礼》原剧本中的俗套剧情,很难在情节桥段上能够有大突破,在此情况下,从细微之处让观众获得情感共鸣进而利用情感的广泛传播才是创造票房奇迹的关键,这样的商业化策略恰恰与韩天一直以来的创作路径不谋而合,由此可见,出品公司需要韩天利用其对青春题材的驾轻就熟来完成不俗的情感表达。从韩天的角度来看,他的首部院线电影《那一场呼啸而过的青春》虽然获得了较好的口碑和业界的关注,但并没有取得好的市场表现,彼时的他也需要一部在商业上具有可能性的影片去证明自己,《你的婚礼》便成为最好的契机。

2. 制片人

曹晓北,2007年加入北京光线传媒股份有限公司,历任公司节目市场营销执行、项目活动宣传统筹、公司宣传部门负责人,后任北京光线影业有限公司宣传总经理、霍尔果斯青春光线影业有限公司总

裁。凭借在影视行业多年的工作经验,培养出了对于影片精准的市场定位,对于影片如何更好地面向市场有极为精准的把控。

3. 主演

许光汉(饰演男主角周潇齐),中国台湾影视男演员、歌手、模特。凭借饰演《想见你》中的李子维一角出圈并迅速走红,演出了男主角前后二十年的时间跨度里的细腻内心、丰富的层次感。电影《你的婚礼》从男生的视角展开,出生于 1990 年但少年感十足的许光汉可以全方位展现男孩到男人成长的多重面向,让男性观众有亲切感的同时,外在形象又非常贴合如今女性观众的审美,票房基数大。

章若楠(饰演女主角尤咏慈),中国内地女演员,光线传媒签约艺人。2017 年 12 月,因参演个人电影处女作《悲伤逆流成河》而正式进入演艺圈,章若楠以其极富感染力的笑容著称,以"清纯"的标签收获众多粉丝,如此"青春甜美"的形象与《你的婚礼》故事中的女主角形象相符合。网红出身的她自身网感十足,在社交媒体平台上拥有良好的粉丝基础,票房号召力大。

从制作成本来看,出品方在《想见你》爆火之前已经与许光汉达成了合作意向,章若楠本身就是光线传媒的签约艺人,所以不仅成本更为可控,也使得出品方开发阶段具备更大胜算。此外,许光汉与章若楠两人的 CP 感十足,这对于青春片尤为重要,后期宣传时减轻了不少压力,所以该项目选择这两位演员来演绎如此夹杂着甜蜜与遗憾的爱情故事,无疑更能唤起观众买票的冲动,选角成功也是这部影片大热的原因之一。

（四）开发策略

1. 版权优势

《你的婚礼》翻拍自 2018 年上映的韩国同名电影《你的婚礼》（너

의 결혼식/On Your Wedding Day），原版一经上映，便收获广泛好评，连续两周获得韩国单周票房榜第一位。

中国片方直接购买了同名电影的版权，不仅降低了创作风险，也缩减电影的创作周期。由于影片本身在韩国本土的票房优势，一定程度上证实了故事本身的市场价值，并且为日后的中国版积累了热度与人气。

对比两版电影可以发现，中国版《你的婚礼》在购买版权之后，延续了原版电影的故事大纲，再加入了本土化处理，很大程度上降低了"文化贴现"（文化折扣）现象可能带来的负面影响，虽然本土版最终的口碑评分有些争议，但不可否认的是，两者的结合最大可能保证了影片的票房成绩。

2."意难平"的故事套路

《你的婚礼》电影的主体部分所展现的有关热血打架、烟花绽放、雨中告白等情节设置，从剧作及叙事角度来看，这些情节本身的创新度并不高，但不同于早些年青春片中所出现的出轨、癌症等狗血情节，电影中对于青春期的爱情表达显得更为简单与纯粹，沿用了最传统的爱情片标准的故事套路，男女主角一见钟情，然后几次相遇又几次相别。

"无遗憾，不青春。"青春期的爱情故事总能引人唏嘘，长达15年的甜虐情感更是让人为之动容。故事影片主打怀旧与遗憾的伤感别离情绪，遗憾与错过贯穿了整个故事主线，观众与片中的男女主角一同成长、共同经历。"意难平"的故事模式不仅能够极大程度上感染观众，点燃共情点，还能够产生有关于电影本身以外的新的思考。

3. 用户需求为导向

《你的婚礼》的创作者拥有对于市场状况和社会心理的敏锐嗅觉，深谙用户需求，试图用各种方式找到能够触及观众内心深处最柔

软的共振点。电影里有意或无意地用大量的细节引发观众的回忆，将青春期的笨拙与自卑、青涩与美好予以写实式的情景再现，对于受众而言有一种重返青春的陪伴之感。电影中的青春爱情故事发生的那个年代，就是如今观影的年轻人青春时期真实的生活写照，影片中的浪漫关系、伙伴关系、家庭关系正是年轻一代观影者愿意为之付费的重要因素。

此外，青春片的受众定位群体主要为"小镇青年"，《你的婚礼》为这类观众提供了很好的视觉呈现，主演在外形特征上基本都洋溢着青春气息，迎合了这部分群体的审美需求及自身的价值寄托。小镇青年作为一个特定的观影群体，有着自身的工作压力与困苦及对生活、爱情的期待，所以包含对理想生活与爱情向往的青春爱情片或者励志内容题材的电影更容易获得小镇青年的认同，能够通过电影来获得情感的满足。

进一步来看，针对"小镇青年"群体中的女性观众比例具有明显优势的现状，电影中近乎反人性、无底线付出的男主角的人物设置又明显迎合了女性观众的心理需求，男主角的饰演者许光汉正是2020年凭借高口碑的《想见你》在大陆积累了不少人气的"国民男友"，制作团队从人设到演员共同为观众编织了一场关于爱情的梦境，很大程度上是对女性观影群体的心理补偿。所以，《你的婚礼》胜在深谙观众审美趣味与接受特点，通过戏剧化叙事模式，引导观众的情绪和心理，使受众获得心理抚慰及情感宣泄。

（五）宣发策略

1. 时间线

自2020年7月29日正式杀青日至上映日的八个月，《你的婚礼》这样一部中小成本的青春片，电影的宣传周期主要集中在上映前一

个月内,所以从时间线来看可以划分为映前一个月前、映前一个月内以及上映之后三个阶段。

其中映前一个月前主要是以阵容官宣、定档日期等基本信息宣传,自 2020 年 2 月 26 紧跟爆款影视剧《想见你》的热度火速官宣男女主角的阵容,引发了高期待,而后进入为期五个月的紧锣密鼓的项目筹备期,7 月 29 日电影正式杀青,随后的七夕节及国庆长假期间,针对受众群体活跃度普遍较高的情况,电影也蹭了一波热度,发布了物料再次提升了观众对于影片的期待值;映前的一个月内是电影的重要宣传期,对于《你的婚礼》这样不走长线的影片而言,这一时期显得更为重要,片方开启了线上线下共同发力的宣传形式。2021 年 3 月 31 日,也就是电影上映前 30 天开始登上微博热搜,随后陆续发布各类物料等使得这一时期电影以各种花样词条频繁成为社交平台热搜,抢得了超高关注度,抖音电影官方号榜单稳居前三,甚至在后期持续占据第一名,每日新增获赞远超第二名百万以上,为电影预售票房打下基础,创造了不少相关话题,并且在上映当天各项数据达到顶峰,"♯你的婚礼看哭了""♯你的婚礼""♯你的婚礼上映"三条词条共同登上微博热搜;而影片上映后,《你的婚礼》团队回避了电影口碑差、评分低的质疑,官方宣传方向为主打感情牌,2021 年 5 月 6 日,影片主创团队正式开启全国超高频次路演,覆盖北京、石家庄、武汉、成都、南京、厦门等青春片的票仓城市,积攒了大量人气,在口碑不佳的情况下,宣发团队试图以青春遗憾等易引发共鸣的情感字眼来留住观众、吸引观众。

综上,《你的婚礼》尽管上映后内容、口碑均不佳,但是宣发团队根据影片的制作周期及市场反馈设置了一条成熟且高效的宣发时间线,步步为营,凭借前期积累的热度,在"五一档"票房高产的前三日拿到了超高的市场份额。

2. 物料

电影的物料一般包括特辑、预告片、MV、花絮、片段视频。虽然上映后剧情让观众诟病，但是《你的婚礼》在常规物料的基础上找到了一些突破口，物料环节打足了感情牌，使得这些视听物料为电影博得了不少眼球，赚足了人气。

《你的婚礼》作为中小成本电影，精准把握了抖音这一营销主阵地，成为当年抖音中最受关注的爱情电影。宣发团队采用了高娱乐化和互动性的新物料形式，使得观众与角色和剧情联动共情共创。比如，在官方发布的定档海报中，两人脸颊紧贴，对着屏幕露出甜甜的笑容，类似于带有浓厚怀旧风的复古大头贴，两人的造型也成为千万情侣拍照打卡的模板，在各大社交平台传播率好评度极高；此外，物料制作的 BGM（背景音乐）的使用，宣发团队也在极力渲染用户情绪并参与相关内容创作，包括由李荣浩献唱的《不遗憾》也在强调"错过""别回头"等关键词来进一步烘托情绪，甚至使观众忽视了影片故事，转而将注意力放置在个人情感上，对于内容本身有了更大宽度的同时，还通过参与物料的再创作行为完成了电影物料两级传播甚至多级传播，使得影片上映前后新增作品每日 6 万至 10 万不等，而这些新增作品数据及想看数据对于电影的预售票房及首日排片产生了重要影响。因此，可以说，《你的婚礼》能斩获"五一档"票房冠军，这些电影物料功不可没。

3. 渠道

《你的婚礼》主要的宣发渠道为微博和抖音，累计发布视频物料作品数 14 段，视频总播放量 474.4 万，使得媒介有关电影的显性信息量攀升，收获了可观的票房成绩。其中，微博热搜登榜话题 27 个，大V 推荐度 61%，大 V 点评数 98 个。抖音相关视频累计播放量达20.30 亿，获赞 3 781.5 万，粉丝数量 83.8 万，抖音话题播放量趋势超

过同时期上映的《悬崖之上》和《冰雪大作战 2》等影片 2 倍不止。此外,除了微博和抖音主力战场外,微信公众号、豆瓣、小红书等坐拥海量用户群的平台同步助攻电影宣发。由此可见,社交平台和短视频平台并驾齐驱,使得有关电影的跨媒介显性信息量攀升,收获了可观的票房成绩。

4. 营销成绩

《你的婚礼》精准针对女性观众的兴趣点,释放出了多年爱情长跑、告别高中初恋、不留遗憾等相关话题,通过微博、抖音等社交传播矩阵发布了各种片段、剧透、彩蛋、标签……吸引了受众极大的关注和兴趣,为影片积累了大量的传播声量。各种文案、海报、主题曲等物料也为《你的婚礼》进行全面预热,吊足了观众的胃口,为影片的高票房打下了坚实的营销宣传基础。

不过因为剧本硬伤难以弥补,文本内容的俗套化与角色设定欠佳使得上映后口碑评分一路下滑,与同期《悬崖之上》等影片相比,演员及剧本的实力仍有较大差距。但不可否认的是,《你的婚礼》凭借电影宣传阶段积累的超高想看数据、票房成绩及映后平台普遍低分,成为当年现象级的电影案例。

(六)项目成果

2021 年 8 月 22 日晚,光线传媒发布半年财报,光线传媒在 2021 年上半年实现营业收入 7.56 亿元,同比增长 191.37%;归母净利润为 4.85 亿元,同比增长 2 255.45%,[①]半年报的良好业绩带动了股价的上涨。光线传媒表示在行业逐步复苏的市场环境下,公司主营业务发展稳健,投资业务的表现也较为亮眼,营收和利润较上年同期大幅增

① 每日经济新闻.光线传媒 2021 年上半年净利增长 2 255.45%《哪吒 2》《姜子牙 2》等动画电影即将来袭[EB/OL].https://finance.ifeng.com/c/88wnYQvosan.

长。而 2021 年亮眼的收益状况和公司推出的爆款影片息息相关,光线传媒出品的《你的婚礼》累计票房达到 7.89 亿,片方分账票房达到 2.81 亿,收益达 13 倍之多,实属是以小博大的现象级影片,为光线传媒维持增持评级具有重要作用。

《你的婚礼》的成功也一定程度证明了光线传媒的中小成本影片产品策略是正确的战略选择。同时,也向影视行业和投资市场证明了光线传媒的发展潜力,对于后续的影片投资、影片制作和发行都产生积极的作用。

三、中小成本青春片项目的问题与发展方向

结合青春片整体市场的现状及《你的婚礼》项目口碑与票房的最终结果,目前来看这一类型影片的发展仍存在明显的问题,制约了其发展。首先,从内容创作层面看,考虑到青春电影大多仅追求商业价值,创作团队通常过度的模仿成功青春电影的创作模式,同质化现象明显,在情节设定及叙事策略的把握上缺乏自身的艺术特色,故事叙事结构过弱,甚至有支离破碎的 MV(音乐视频)式电影,并不能完整的构建类型化影片本该和观众所能达到的观影默契;其次,从创作周期来看,在前几年电影行业飞速增长的时期,整个青春电影市场票房利好的情况下,生产者拍摄了过多过于追求票房收益而忽略质量的跟风之作,短期内大量流水线式生产,甚至为赶上某一个赚钱的档期,临时拼凑出电影产品,导致青春题材电影的严重泛滥,这些影像作品普遍缺少对作品内涵的挖掘,造成一提到青春片,观众便会联想到烂片的局面,极大地透支了观众的信任度;此外,从电影的成本控制来看,前些年电影创作团队忽略电影创作的艺术本性,把过多的精力放在了上映前的市场营销,更有甚者,电影的营销宣传成本远远超

过了电影的创作拍摄成本,进一步挤压了创作部分的预算,使整个制作相对粗糙,削弱了这些电影的艺术性,这种畸形的成本控制也不可避免地损害了这一类型影片的发展甚至是整个行业的发展。

但是总体而言,国产校园青春片的发展大有所为,市场远远未达到饱和阶段。特别是在市场出现寒冬的时候,国产青春片或许是能带动市场出现新生力量并形成稳定营收模式的片种。

根据近十年的青春片的内容演变,可以看出随着时代的发展及观众审美习惯的变化,在明确类型观念的基础上,抓住类型融合的大趋势尤为重要,细数近几年口碑或者票房相对成功的案例,几乎都在这一大框架下进行有意识的创新融合,比如青春类型与现实主义题材融合而成的《少年的你》。但是这不意味着融合就是成功的法宝,一味地追求融合有时甚至会进一步消耗这一类型影片的好感度,比如《如果声音不记得》所宣传的青春与科幻融合的观念,对于以往的青春类型有明显突破,所以宣传赚足了噱头,票房表现不错,但是评分很低,评论区反复出现的"狗血青春烂片"等字眼也证明一味违和地融合带来的是再一次损害了青春片这一类型持续发展的潜在可能性。

此外,由于其他地区青春片形成了自己的品牌优势,比如美国的青春歌舞、我国台湾地区的青春偶像等,对于青春片创作来看,适当借鉴其他地方青春电影发展经验,融入本土特色,强化本土意识,做到以我为主、为我所用,也可以促进中国内地青春电影类型的发展。比如陈正道导演的《盛夏未来》虽然是台版的《盛夏光年》的姊妹篇,在电影中确实也存在对后者明显的创作借鉴痕迹,但是影片结合了大陆的区域特征与审美偏好,做到了因地制宜地发展,口碑与票房的双丰收自然也就水到渠成。综上,从内容端来看,主打三线及以下城市市场的青春片,抓好爽、甜、虐的交织节奏,而带有文艺属性追求品

质的青春片需要把握好社会命题的深刻程度，或可为内容本身带来更多变化与新意至关重要。

自《致青春》开始至今已有十年，光线青春片的宣发早已形成了一套完整的体系，几乎每一部片子都在试图复制之前的成功，强大的宣发属性所带来的商业价值已经让业内有目共睹，然而随着互联网的兴起，网剧、网络大电影生态圈的逐渐完善，青春片的制作发行方式也发生了相应的变化，尽管这里讨论的是光线的院线青春电影，但不可否认的是网剧、网络大电影以其相对低的准入门槛及较短的制作周期与成本的特征似乎更有利于青春电影的发展。所以尤其需要注意的是，精准定位，明确影片属性，结合网络观众及院线观众的不同特点，与各年龄层受众的特点进行结合，更有针对性地提升代入感，或可进一步扩大观众基数，从而促进这一类型影片的整体发展，那么单片自然也会产生更大的商业潜力。

光线传媒的"青春流水线"

一、公司的战略基础

（一）轻资本结构

考虑到近两年行业发展变化较大，所以本节以光线传媒 2019年、2020年、2021年年度报告，以及 2022 第一季度季度报告作为依据，对这些财务报表中相关数据的整理，梳理得出有关光线传媒轻资本现状的以下表格（流动资产占比状况、固定资产占比状况、流动负债占比状况、长期负债占比状况），更能反映光线这些年青春发展战略的成效以及阶梯式发展的结果。

光线传媒流动资产占比状况

财务年度	2019	2020	2021	2022－1
总资产（万元）	1 099 000	982 500	1 048 000	1 046 000
流动资产（万元）	480 200	393 900	470 500	474 400
百分比	43.704％	40.092％	45.905％	45.354％

光线传媒固定资产占比状况

财务年度	2019	2020	2021	2022-1
总资产(万元)	1 099 000	982 500	1 048 000	1 046 000
固定资产(万元)	3 304	2 850	2 485	2 417
百分比	0.301%	0.290%	0.237%	0.231%

光线传媒流动负债占比状况

财务年度	2019	2020	2021	2022-1
负债总额(万元)	201 100	77 670	90 810	87 410
流动负债(万元)	195 600	68 450	75 620	73 690
百分比	97.275%	88.130%	83.273%	84.304%

光线传媒长期负债占比状况

财务年度	2019	2020	2021	2022-1
总资产(万元)	1 099 000	982 500	1 048 000	1 046 000
非流动负债(万元)	5 519	9 214	8 483	73 690
百分比	0.502%	0.938%	0.810%	7.045%

通过分析上述表格，我们可以得出光线传媒的资本现状是：流动资产占比高、固定资产占比低、流动负债占比高、长期负债占比低。这种资本结构是典型的轻资本结构，不适合大规模的、掏出全部身价的投资形式，而更适合广撒网、精细化、小规模的影片投资制作。也正是因为光线传媒目前的这种轻资本现状，使其更加无法承担大体量影片带来的投资风险，反而是小体量的影片，在控制投资、盈利风险方面更有保障，其流动资产和流动负债占比较高更说明光线传媒

投资小成本电影是适应资本结构的有效方式。

（二）业务基础与全产业链的发展方向

光线传媒的业务范围非常广泛,业务包含广播电视节目的制作、发行;经营演出及经纪业务;电影发行;设计、制作、代理、发布国内及外商来华广告;信息咨询(中介除外);承办展览展示;组织文化艺术交流活动等。所以,其广阔的业务范围助力了光线传媒成为一家有自己的签约艺人、有自己的长期合作影片制作团队、有充足的电影发行、制作经验的全面发展的影视公司,同时电影上映前的宣传营销也囊括在它的业务范围之内,因此公司资源足以支撑小体量电影的策略路径,有利于维护光线传媒自身对于电影的主导权和后期的大比例营收。

从大电影产业链的角度来看,包括投融资、制作、发行、放映及后电影产品共五个环节,而对于单一公司而言,其业务涉及的产业链环节越多,影视公司的抗风险能力越强,有利于实现长期稳定的发展。

通过分析光线传媒的产业布局,可以发现,作为一家内容制作出身的公司也是逐渐在往全产业链的方向布局发展,这其中对外投资日益活跃、发行业务逐渐升级,以光线电影世界为代表的后电影环节的也早已涉猎,而唯独放映环节目前没有涉及,以影院为主的放映业务需要重资产作为支撑,确实不符合光线的轻资本现状,结合自身实际情况及行业的局势变化,光线传媒在全产业链方向的布局战略中做了重要一步,即以 33 亿元清空所持的新丽传媒全部股份,缓解了资金压力用来并购猫眼股份,而在这之后,光线也在逐步加大持有猫眼的份额,截至 2023 年 5 月,在猫眼股权结构中,光线控股持股38.40％,光线传媒持股 19％,二者相加持股 57.4％,大大提升了在猫眼公司的话语权与决定权。所以,对于光线传媒来说,虽然自身业务

没有涉及产业链的放映环节,但是如今随着全国在线售票比例的上升,猫眼依靠数据影响影院排片、宣发购票一体化的模式的潜力巨大,控股猫眼的举措可以有效促进电影宣发且对于放映端的影院排片产生一定的影响与控制,光线能够借此打通线上资源,获取庞大的线上用户群体和广泛的在线电影业务资源,进一步完善影视娱乐产业的全产业链布局。

青春片的IP囤积数量对于项目开发周期及效率具有重要影响。在青春片的IP购买方面,光线传媒与饶雪漫、落落、刘同等人都有很深的合作渊源,饶雪漫在其IP改编的电影中出任编剧,旗下公司为影片联合出品方,落落是光线传媒多部青春片的导演,刘同是光线影业副总裁。在青春片领域形成品牌效应之后,一些想做青春片的IP方和从业者也会主动寻求合作。与此同时,光线传媒也组建了一个自有的编剧及导演团队,不仅能以更低成本拥有对内容的主导权,还可以从全方位、多角度保障优质内容的持续产出,从而使得光线传媒成为当前国内青春片市场中最具有竞争力的公司之一。

（三）自有的丰富的签约演员及成熟的制作团队

根据光线传媒官方网站及灯塔网站的数据,整理总结出光线传媒小体量影片中本司签约演员及主要演职人员对比表格(见下表),我们可以看到公司通过起用新人演员的方式控制制作成本。光线传媒签约艺人也是公司制作电影的主要演员来源之一,采用旗下艺人出演电影既可以提升演员本人的知名度和商业价值,为公司带来更多影视合作机会,形成业务协同,也会进一步降低公司电影的制作成本。自有丰富的签约艺人是光线传媒在制作小成本影片时不用受制于流量艺人高片酬带给影片制作成本的压力,同时通过爆款影片的打造增加本公司艺人的流量,构成流量加持和影片成本控制的良性循环。

光线传媒小体量影片中本司签约演员及主要演职人员对比

影 片	主要演职人员	光线传媒签约艺人
《悲伤逆流成河》	赵英博、任敏、辛云来、章若楠、朱丹妮等	赵英博、任敏、辛云来、章若楠、朱丹妮
《如果声音不记得》	章若楠、孙晨竣、王彦霖、郭姝彤等	章若楠、郭姝彤
《你的婚礼》	许光汉、章若楠、丁冠森、晏紫东等	章若楠、丁冠森
《五个扑水的少年》	辛云来、冯祥琨、李孝谦、吴俊霆、王川等	辛云来、冯祥琨、李孝谦、王川
《十年一品温如言》	丁禹兮、任敏、李泽锋、王川、许童心、丁楠、辛云来	丁禹兮、任敏、王川、辛云来
《我是真的讨厌异地恋》	任敏、辛云来、李孝谦、周雨彤、陈宥维、朱丹妮、修雨秀等	任敏、辛云来、李孝谦、朱丹妮

　　总之,基于光线传媒目前的状况,青春片是最适合其生存与发展的主类型产品,不仅制作相对简单、回款周期快,还能带动旗下艺人的成长,加快公司推动整个产业链布局的进程,从而从根本上提高电影的投资回报率及公司的抗风险能力。

二、配方式生产的开发策略

　　光线传媒在青春片市场中赚得盆满钵满,究其原因离不开对于市场喜好的精准定位后,根据已有的成功案例进行深入剖析,努力将成功予以不断复制。所以旗下出品的电影大多采用配方式的开发策略,生产出一系列类型化、规模化、同质化的电影产品,实现票房收益的最大化。

（一）成熟的选角坐标系

青春片对于演员的演技要求并不高,甚至没有接触过表演的新人本色出演也不会让观众出戏,前有《左耳》的陈都灵,近有《悲伤逆流成河》的章若楠,这两人虽然在这之前没有演艺经历,但都是有一定流量基础的网红,票房数据也早已证明了当初选角的成功。因此对于很多片方来说,在有限的选择下,相较于演技本身而言,代表票房号召力的流量才是更重要的指标。甚至光线传媒之前的部分电影,如《十年一品温如言》在立项之初还曾经发布过在全国海选男女主角的公告,尽管最后出于各方考量没有选用,但是这样的海选模式已经达到了用极低的成本为影片造势的效果。

此外,男女主角两人之间有无CP(couple)感也是青春片选角的又一重要参考指标,两人是否有CP感虽然是一种从观众角度来看的视觉感受,但是符合剧情的成熟表演也能让CP感得以强化,所以这也是青春片项目在选角阶段会考虑的重要一环。如果男女主角中有一方是无表演经历的纯新人,那么往往会搭档一个演艺经历相对丰富的演员,后者相对成熟的演技不仅有助于产生CP感,也会帮助新人演员快速进入状态,从而让观众有高的接受度。

（二）敢于用"新"

年轻演员出演青春片是双向获得,导演亦是,从非科班的苏有朋到科班出身的姚婷婷,光线传媒的敢于用新还体现在导演的选择上,而青春片题材的特殊性恰恰决定了年轻导演在这一领域具备一定优势,也是培养新导演的一种重要途径。从制作成本考量,新导演性价比高,这是不言而喻的,但是如何应对和"高性价比"对应的"高风险",光线传媒也设置了规避风险的办法,公司给了这些新导演相对充分

的创作自由,即放手让新导演去做的同时,也有科班出身的团队对每一个环节上的细节都有所把控。

（三）IP 为创作赋能

通常会选择在已经有一定知名度的文本作为改编来源,比如《致青春》改编自同名小说、《你的婚礼》改编自韩国同名电影等,根据成熟的故事进行改编创作难度也相对较低,且粉丝基础相对较好。

但对于光线传媒的青春片而言,有时候故事本身也不是最为重要的,更在意的是其背后的流量价值,比如因为歌曲《同桌的你》广为传颂,类似散文集的《谁的青春不迷茫》屡破销量纪录,这些 IP 改编成同名影片时仅保留了观众所熟悉的标签,重构了新的故事再搬上荧幕,尽管从口碑评分来看故事争议较大,但是这些 IP 为创作赋能,成为收割票房的利器。

（四）怀旧式的叙事空间

自《致青春》大获成功之后,怀旧成为之后的青春片中最符号化的审美形态,也形成了良好的市场效应。

国内研究者赵静蓉在怀旧对时间的建构上阐明了现实、回忆与怀旧之间的关系。回忆是将发生过的事情重新调动出来,是对记忆的加工。在此基础上,比回忆更进一步的怀旧则是依赖于想象对过去进行的重构,是对回忆的进一步美化和加工。[①]

梳理完这些青春片会发现,首先,这些电影往往通过熟悉的日常符号、重大历史事件来共同完成怀旧式的叙事空间的构建。其中最为常见的包括老式校服、全国统一的广播体操、老师不变的口头禅

① 赵静蓉.现代人的认同危机与怀旧情结[J].暨南学报(哲学社会科学版),2006,28(5).

等,通过这些符号化的物件、声音的重现,巩固了关于那个时代的集体记忆的同时,唤起观众的个体回忆,产生了电影文本以外的特殊情感,反而对于故事内容本身会产生更大的包容度。其次,电影中往往会植入重大的事件,并辅之以具体的价值取向、伦理衡量,如世纪之交的零点倒计时、2003 年的 SARS(严重急性呼吸综合征)事件等来串联起影片中主角的成长经历,不仅强化了故事本身的真实感,还一定程度上弥补了亲历者当年的遗憾,对于记忆进行艺术化的美化和加工,从而完成的是对于观众情感的积极建构,关注个人的学习与情感生活状态,传达出有关青春的梦想与青涩的爱情。

（五）极富感染力的主题曲

无论是早些年的《致青春》里的王菲凭借细腻空灵的嗓音唱出的电影同名主题曲,还是直接由火遍大江南北的歌曲《同桌的你》改编而来的同名电影,光线传媒对于青春片的主题曲尤为重视,较低的成本预算里不惜花出相当一部分投放给主题曲的制作,对于主题曲的创作本身成为电影项目开发策略的一部分。究其原因,这些青春片的故事都相对简单,所以往往主打情感牌,一旦能够引发听众的共鸣及共情,票房也就有了相应的保障。相较于视觉的注意力而言,触及听觉更为容易,从效果上来看,很多青春电影确实靠主题曲做到了未映先红。

三、高性价比的宣发方案

（一）档期选择精准

从《致青春》开始,到后来的《同桌的你》《左耳》《谁的青春不迷茫》,再到近年来的《你的婚礼》《我是真的讨厌异地恋》《这么多年》等,

光线传媒在档期上几乎都是选择"五一档",主打怀旧与遗憾的青春片赶在毕业季之前也能吸引眼球,与同档期的其他电影也形成了差异化竞争,加上光线传媒每年如期而至的青春片也培养了固定受众群体的消费习惯。

如此适合的档期不仅在宣传时事半功倍,也助力了这类影片以小博大收获票房的成功。比如在2021年"五一档"正面撞上张艺谋执导的《悬崖之上》时,由于合适的档期及有效的宣发策略助力,《你的婚礼》虽然后期因为口碑滑铁卢导致热度下降,但是上映前期具有绝对优势,首日排片达到了惊人的37.8%,而《悬崖之上》仅为16.9%。

(二)循序渐进的破圈营销

在映前阶段,通过出圈营销,率先抓住观众注意力。映前营销阶段,青春爱情影片精准针对女性观众的兴趣点,释放出了多年爱情长跑、告别高中初恋、不留遗憾等类似的相关话题,通过微博、抖音等社交传播矩阵发布了各种片段、剧透、彩蛋、标签吸引受众的关注与兴趣的同时,也为电影积累大量的传播声量。各种文案、海报、主题曲等物料也为影片进行预热。此外,这些青春片还利用跨界营销为电影造势,与年轻人喜好的品牌商家进行合作,实现强强联合,不仅能在映期产生可观的收益,还能够进一步扩大电影的社会面宣传曝光。

在影片已经上映的前期运用轰炸营销和系列包装的方式,影视公司团队综合利用微博、抖音、小红书等各种社交媒体平台,让主演们在微博上进行互动、直播聊剧情、更新拍戏花絮等方式,为影片进行密集的宣传,吸引更多人观看,吊足大众的胃口,让大众对影片的期待值达到一个高潮,产生"我一定要去看看"这种心理。

在影片上映后期,利用片尾"彩蛋""花絮"再次营销,吸引观众二刷。

（三）校园路演锁定忠实用户

利用已建立的光线校园俱乐部的优势,向高校的学生平台借力,学生群体本身作为目标受众群体,在路演时往往辅以煽情的文字渲染,在精准定位的受众群体中,能够实现电影的有效宣传。

四、青春战略卓越成效

（一）票房

光线传媒是青春爱情电影赛道上最有力的竞争者之一。据不完全统计,自 2014 年以来的 10 年左右的时间里,光线传媒及其子公司作为第一出品方的青春爱情电影至少有 14 部,累计票房超 43 亿。①青春光线已然成为光线传媒的一个显著品牌,帮助光线传媒吸引和找到了自己在这个市场和时代下的用户和消费者,为光线传媒可持续发展提供了很大程度的保障。

近年来光线传媒出品的青春爱情片

	年份	档期	累计票房	豆瓣评分	导演	主 演	备 注
《同桌的你》	2014	五一	4.55 亿	6.0	郭帆	周冬雨、林更新、隋凯、王啸坤	取材自老狼同名歌曲
《左耳》	2015	五一	4.84 亿	5.7	苏有朋	陈都灵、欧豪、杨洋、马思纯	饶雪漫同名小说改编

① 界面新闻.这么多年光线造出一条"青春爱情"流水线［EB/OL］.https://baijiahao.baidu.com/s?id=1765100813349729585&wfr=spider&for=pc.

<div align="right">（续表）</div>

	年份	档期	累计票房	豆瓣评分	导演	主　演	备　注
《陪安东尼度过漫长岁月》	2015	N/A	0.63亿	6.2	秦小珍	刘畅、白百何、唐艺昕、白举纲	安东尼同名畅销书改编
《谁的青春不迷茫》	2016	N/A	1.79亿	6.7	姚婷婷	白敬亭、郭姝彤、李宏毅、王鹤润	刘同同名小说改编
《从你的全世界路过》	2016	国庆	8.13亿	5.3	张一白	邓超、白百何、杨洋、张天爱	张嘉佳名小说改编
《悲伤逆流成河》	2018	N/A	3.57亿	5.8	落落	赵英博、任敏、辛云来、章若楠	郭××同名小说改编
《如果声音不记得》	2020	N/A	3.34亿	3.9	落落	章若楠、孙晨竣、王彦霖、严屹宽	落落同名小说改编
《你的婚礼》	2021	五一	7.89亿	4.7	韩天	许光汉、章若楠、丁冠森、晏紫东	韩国同名电影翻拍
《五个扑水的少年》	2021	国庆	0.69亿	7.2	宋灏霖	辛云来、冯祥坤、李孝谦、吴俊霆	日本同名电影翻拍
《以年为单位的恋爱》	2021	元旦	2.31亿	5.2	黎志	毛晓彤、杨玏、孙千、张海宇	N/A
《十年一品温如言》	2022	情人节	1.67亿	2.8	赵非	丁禹兮、任敏、李泽锋、王川	书海沧生同名小说改编
《我是真的讨厌异地恋》	2022	五一	1.65亿	4.4	吴洋、周男燊	任敏、辛云来、李孝谦、曹卫宇	N/A

(续表)

	年份	档期	累计票房	豆瓣评分	导演	主 演	备 注
《我们的样子像极了爱情》	2022	七夕	0.16亿	6.0	王梓骏	李孝谦、漆昱辰、林俊毅、修雨秀	N/A
《这么多年》	2023	五一	2.30亿	6.5	季竹青	张新成、孙千、章若楠、刘丹	八月长安同名小说改编

（表格数据整理自光线传媒财报、猫眼专业版、豆瓣等）

近些年光线传媒发展"青春光线"品牌，发挥品牌效力，票房表现也非常积极。《悲伤逆流成河》收获 3.57 亿票房，片方分账票房 1.30 亿；《如果声音不记得》收获 3.34 亿票房，片方分账票房 1.21 亿；《你的婚礼》收获 7.89 亿票房，片方分账票房 2.81 亿；《十年一品温如言》收获 1.67 亿票房，片方分账票房 5 987.7 万；《我是真的讨厌异地恋》收获 1.65 亿票房，片方分账票房 5 878.6 万；《大鱼海棠》收获 5.75 亿票房，片方分账票房 2.26 亿；《大护法》收获 9 166.9 万票房，片方分账票房 3 401.2 万。这些亮眼的票房成绩都是光线传媒坚持走中等成本影片路线，坚持青春战略获得的优异成果。

（二）盈利情况

2020 年，中国电影电视行业因疫情遭受了沉重打击，在政府的扶持和行业的努力下，2021 年的电影票房虽较 2020 年相比有较大的增长，但仍然只有 2019 年票房收入的七成。众多影视公司出现了不同程度的亏损，光线传媒于 2022 年 4 月 27 日晚发布 2021 年年度报告，报告显示，光线传媒在 2021 年出现了上市以来的首次亏损，但是其利润的下滑是由于 2021 年非上市企业全面执行新准则后公司投资的两

家合伙企业调整了核算方式导致,实际上,光线传媒归属上市公司股东的净利润为 6.73 亿元。因此,可以看到,光线传媒在市场环境大浪打击下仍处于一个相对稳定盈利的状况,由此可见,在大力发展中等成本影片,发挥青春光线品牌效力下,光线传媒盈利状况良好,有较强的发展潜力,在国内的影视公司中仍然走在发展前列。

（三）品牌价值

这些青春片给了公司旗下的签约艺人出道的机会,任敏、章若楠、丁禹兮等在新生代演员中已崭露头角,使得光线传媒原本相对弱势的艺人经纪业务有所突破。

目前而言,青春与动画成了支撑光线传媒在业内逐步壮大的重要武器。其中青春光线也是光线传媒的子品牌之一,承担着光线影业青春类题材影视内容的制作与宣传,近些年票房表现不俗的那些校园青春爱情电影,大部分都由青春光线出品,至此光线成为国内布局青春片品类的重要厂商,具备绝对影响力。

总的来看,在当下中国电影市场的环境中,与高风险高收益的大制作影片而言,青春片的类型特点相对更适合薄利多销,实现"以小博大",并且这样的小体量青春片相对更易实现流水线化、规模化,风险较小,在保证投资回报率方面有较强优势。

经过十年的积累,光线传媒的青春片早已形成了自己的品牌,尽管常被诟病,但是总有人愿意为光线"青春流水线"生产出的电影产品买单,流量基础好,粉丝黏性强,再加上公司强势的宣发策略,从商业角度来看他们的青春片无疑是十分成功的。

值得关注的是,光线传媒这两年的青春片,例如《十年一品温如言》《我是真的讨厌异地恋》等影片在话题度、好感度和票房产值都不如往年,一定程度上反映了观众的审美疲劳,随着新一代观众审美品

位的提升，对于电影质量提出了更高的要求，长此以往投机式缺乏创新的流水线青春片可能会让光线传媒后劲不足。

中国电影工业化是大势所趋，业内电影人也一直在为此努力，从表象上看，光线传媒的青春片也的确在这条路上不断摸索并获得了商业上不错的回报，但需要注意的是，电影工业化不应是"烂片"的工业化和产业化，当一部又一部青春片消费了观众的信任度，这一类型的电影未来该何去何从？

第四章
追求专业品质：
文艺剧情片案例研究

在国内外各种电影节展上，我们常常可以看到一些电影作品有的具有大众观赏性，能够在商业院线发行，有的则非常小众，只有专业观众或较高艺术修养的观众能够欣赏接受。通常来说，艺术创作者都是从自己的艺术表达欲望开启某一个艺术作品的创作之路，追求个人艺术表达和成就是其初心和目标。但是艺术电影的出品制作公司则需要从另外的角度去考量一个项目的开发运作决策，因此，开发一个艺术影片项目大致有两种不同的制作策略类型：走向市场的剧情片（行业内通常把这类影片称为"文艺片"）、和完全追求个人艺术表达的独立制作（为了区分，行业内有时会在一定的语境下称这类影片为"艺术片"）。两种类型并没有绝对的划分，但是开发艺术影片项目时，它的开发定位、制作策略和它的开发成本与回报诉求有着因果关系，因此在项目开发之初，就需要明确开发定位和回报诉求。本章将以《春潮》为例，分析研讨文艺片项目的运作模式、经验得失。

　　在电影市场上，文艺剧情片是一种非常重要的产品类型，对于丰富市场供应、满足电影观众的多样性需求有着重要作用。不同于商业电影的类型化、商业性的开发定位与目标，文艺片通常更注重追求艺术品质和审美表达，需要影片具有一定的创新性，要么在艺术表现形式上创新、要么在人文主题内涵上有创新或独到之处，常常带有较明显的创作者个人艺术特色。但文艺片并非没有商业诉求，而是在项目战略目标的"名""利"优先顺序选择上，"名"大于"利"。就是说，一部文艺片的艺术成就、业内认可、观众口碑是优于其投资获利的目标。与商业电影不同，文艺片的定位、目标、开发诉求、实施策略和实现过程都有着无法模式化批量生产的特点。但尽管每一部文艺片的运作经验可能不尽相同，但一些获得较好业内反响（在较重要的专业电影节展获得奖项）的项目其开发模式仍然有迹可循，值得总结和学习。

　　电影《春潮》项目于 2017 年开始运作，2018 年拍摄完毕，2019 年 6 月在第 22 届上海国际电影节获金爵奖（最佳摄影），最终于 2020 年 5 月在爱奇艺线上平台公映。《春潮》的项目开发经验虽不能代表文艺片开发的典型性和普遍性，但是深入分析后，我们仍然可以看到其作为一个艺术电影项目的开发运作的整体思路共性，以及可能会遇到的各种复杂的市场情况，从而得到在文艺片制作方面的启示。①

① 本书写作过程中，为了对《春潮》案例的研究内容更加全面和准确，笔者对爱美影视CEO、《春潮》制片人李亚平进行了深度访谈，在此表示感谢。除了文艺片项目案例研究，本章节也对爱美影视这家中小影视公司一路的成长发展进行了分析研究，以期对电影市场研究有所记录和思考。

文艺剧情片项目的开发背景及定位分析

一、《春潮》项目基本信息

李亚平,爱美影视 CEO,国内知名出品人、制片人,曾在 CCTV6 制作人物类短片、纪录片,CCTV13 新闻频道担任编导。代表作有电影《温暖的抱抱》《春潮》《北京爱情故事》《奔跑吧!兄弟》《王牌逗王牌》《草样年华》《小建的合唱团》,网剧《无主之城》,电视剧《小儿难养》等。

陈果,爱美影视制片人,代表作有《温暖的抱抱》《晴雅集》《春潮》《无主之城》《奔跑吧!兄弟》《王牌逗王牌》。

廖庆松,中国台湾著名剪辑师、摄影师、制片人、导演,现任台湾三视影业监制、剪辑。他是侯孝贤的御用剪辑,与台湾新电影时期的每一位重要导演都合作过,剪辑过 70 多部电影,被称为"台湾新电影保姆"。剪辑代表作有杨德昌《海滩的一天》、侯孝贤《童年往事》、易智言《蓝色大门》、郑文堂《梦幻部落》,王颂歌《半镜》等,导演代表作《期待你长大》《海水正蓝》等。在《春潮》项目

中,李亚平也称为《春潮》的"保姆"。

市山尚三,日本制片人,1994年开始与台湾电影大师侯孝贤合作,担任《好男好女》《再见南国,南国》《海上花》等电影制作人。他也是贾樟柯电影的御用制片,曾监制《江湖儿女》《山河故人》《天注定》《任逍遥》《站台》等多部华语文艺电影。同时他也十分熟悉海外影展及发行。

程青松,《青年电影手册》主编、导演、作家、编剧、监制、制片人、策划,也是"金扫帚"奖的发起人。毕业于北京电影学院文学系。编剧的电影有《沉默的远山》《电影往事》等。2018年担任电影《美丽》《爱人》监制,电影《红花绿叶》策划,电影《春潮》制片人。

《春潮》(导演/编剧:杨荔钠)

故事简介:报社记者郭建波、母亲纪明岚与女儿郭婉婷同住在一个屋檐下,祖孙三代因亲情关系捆绑在一起的生活,看似平静实则暗潮涌动。记者郭建波在报道社会负面事件的同时,也在揭开自己身上的伤疤;母亲纪明岚在外为人热情,受人爱戴,但是回到家却判若两人;女儿郭婉婷小小年纪就学会了成人世界里的种种生存法则。一次次的叛逆与反抗都在隐忍中归于平静,一场悄无声息的战争在三代人之间暗自滋生,终将爆发。

类型:剧情/家庭

制作成本:预计600万/实际1500万

监制:廖庆松、市山尚三

出品:上海爱美影视文化传媒有限公司

荣誉联合出品:长影集团有限责任公司、天津猫眼微影文化传媒有限公司、上海羽程影视文化工作室、北京无限自在文化传媒股份有限公司

宣传:北京无限自在文化传媒有限公司

上映周期：2019.6.23 上影节首映　2020.5.11 发布定档预告　正式上映时间为 2020 年 5 月　2020.5.17 爱奇艺独播

获奖：第 22 届上海国际电影节(2019)金爵奖最佳影片(提名)杨荔钠，金爵奖最佳摄影包轩鸣；第 33 届中国电影金鸡奖(2020)最佳故事片(提名)，最佳导演(提名)杨荔钠；第 15 届中国长春电影节(2020)金鹿奖最佳导演杨荔钠，评委会特别奖；第 13 届 FIRST 青年电影展(2019)竞赛最佳剧情长片(提名)杨荔钠

二、项目开发缘起

《春潮》是杨荔钠的原创剧本，也是她计划中"女性三部曲"中的第二部。杨荔钠，曾用名杨天乙，1972 年生人，中国内地女导演、编

《春潮》电影海报

剧、制作人、演员。国内观众对杨荔钠的认识最早更多的来自她作为演员在贾樟柯执导的剧情电影《站台》(2000 年)中饰演的"钟萍"这个角色。由于《站台》这部作品在中国当代艺术电影界的显赫声名,杨荔钠也在艺术电影界业内人士和艺术电影观众群中有着一定的知名度。但在演员的美丽外表和出色演技之外,她很早就开始了作为一个创作者的自主创作,而她关注的视野从一开始就体现出了她专注的人文主义视角:老人、女人、家庭、儿童等。1996 年,她开始用 DV 拍摄记录一群老人的生活,1999 年,这部纪录片《老头》获得日本山形国际纪录片电影节亚洲新浪潮优秀奖、法国真实电影节评委会奖。《老头》的问世和获奖标志着杨荔钠完成了从一个演员到纪录片导演的身份转变,此后十年她陆续完成了 7 部纪录片的创作。然后她开始了剧情电影的创作,2013 年,原创编剧、导演电影《春梦》入围第 42 届鹿特丹国际电影节主竞赛单元,获得第 37 届香港国际电影节特别关注奖。该片是杨荔钠"女性三部曲"电影的第一部,但由于《春梦》主题和内容的特殊性,并未在国内公映。《春梦》标志着杨荔钠作为剧情片导演身份的确认,专业节展的认可也说明了其作为艺术剧情电影创作者的能力。

出品人、总制片人李亚平首次接触到杨荔钠的《春潮》剧本时,剧本还是个大纲,还没有完成,当时李亚平对剧本表示了肯定和支持,之后她和杨荔钠参加了 2016 年的金马创投会议,遇见了廖庆松,廖庆松曾与杨荔钠在《春梦》有过合作,此次相遇再度牵手。

同样,杨荔钠在出演《站台》时,也与市山尚三有过合作。市山尚三曾担任东京国际电影节最佳亚洲电影单元的负责人,因此与亚洲青年电影人的合作源远流长、联系广泛,贾樟柯的《站台》《任逍遥》等多部作品都得到了他的支持帮助,获得投资、制作等方面的资源与指导。市山尚三还担任威尼斯、鹿特丹、洛迦诺、温哥华、香港、全州、上

海等多个国际电影节的评委会成员。市山尚三在国际尤其是亚洲电影界有着良好的专业眼光、声誉和资源,因此他的加入对项目来说,既是一种对专业品质前景的"预认可",也是对未来节展之路指导性的资源支持。

程青松是导演杨荔钠的朋友,他在国内文艺电影界较有知名度。一次契机,程青松把《春潮》剧本介绍给了郝蕾和金燕玲,剧本成功吸引到了两位演员的加盟。

有着之前各种交叉合作的因缘关系,几位制片人共同参与这次《春潮》的合作也有了一定的基础。

三、影片定位分析

《春潮》是一部讲述母女冲突、亲情战争的女性主义现实题材电影,主要面向文艺片受众市场。

该片具有鲜明的个人风格特征,作者的女性主义自觉和作者电影意识都非常明确,杨荔钠曾在《写给〈春潮〉的信》中阐述道:"除了需求和欲望表达,也像是生命历程中的添加强心剂。在我们的教育中学校和母亲不会告诉你女人和男人有多不同,是人到中年才觉知自己女性身份所处位置,开始思考除了半边天,男女平等宏观概念以外的根源探究,可以说是生活让我成为女性主义关怀者,我愿意用电影这台内存有限的时光机多介绍些我熟悉的女性角色,以她们的视角观照周遭,她们的美与哀愁,隐忍担当书写在每个家庭过去与未来的生活史中,我不介意被贴上女导演的标签,在男权社会中做个女导演挺好的。"①

① 青年电影手册.全球独家 | 导演杨荔钠写给《春潮》的信[EB/OL]. https://mp.weixin. qq. com/s?＿biz＝Mzg2Nzg3Nzg2MQ＝＝&mid＝2247537147&idx＝1&sn＝ f56a13d8fd61a46274d4b0ad0098a5de&source＝41#wechat_redirect.

　　随着全世界女权主义运动又进入活跃期、中国经济发展带来女性经济和社会地位的显著提高、女性受教育水平的持续提高，当代中国城市女性的性别觉醒意识越来越强烈，对自身的情感经验和主体表达的需求也都非常强烈。亲子关系作为个体亲密关系中的一个部分，也是女性生命经验、主体成长中充满曲折的故事源泉。杨荔钠通过对准两代母女冲突中的情感伤痛，关注不同年龄阶段的女性情感需求，并表达出当代都市女性如何在痛苦中挣扎与成长。

　　由于文艺片的观赏门槛较高，它带来的体验不是商业电影的"爽感"或社会潮流参与需求，需要额外的审美满足和情感满足诉求，所以大多是有"闲钱"或"闲工夫"的观众。当前国内文艺片市场的主流观众群体有两个显著标签是"都市"和"女性"。由此可见，《春潮》的故事主题和题材紧紧围绕都市女性的观影需求，市场定位、创作风格都非常清晰，明确定位于文艺片市场。

文艺剧情片项目的制作策略分析

一、出品概况分析

《春潮》由上海爱美影视文化传媒有限公司(爱美)出品,由长影集团有限责任公司、天津猫眼微影文化传媒有限公司、上海羽程影视文化工作室、北京无限自在文化传媒股份有限公司联合出品。其中,上海羽程影视文化工作室是由业内专业人士程青松所创立的公司,长影集团有限责任公司是坐落于长春的老牌国有电影集团。爱美起初计划,通过多家公司联合出品来各有所得、分摊风险。不过实际情况比较特殊,最终是由爱美一家独资拍摄完成了这部电影,其他出品公司为荣誉联合出品方。

杨荔钠为新剧本找投资的时候,机缘巧合下,爱美成为第一个投资方。爱美原计划再寻找一些合作伙伴共同投资,但在寻求融资的过程中,他们发现文艺片投资市场已经转冷,投资热情消退,虽然有一些公司比较看好这个项目,但是对市场前景和市场回报的确定性缺乏把握,因此直至影片拍摄结束,作为主投公司的爱美都没有再找到其他的出资合作伙伴。至于电影字幕中列出的其他出品公司,爱

美因为与他们还有一些其他的合作项目,所以将他们列为荣誉联合出品,以此作为对其过往帮助和对未来可能合作机会的一种致谢。在影视项目合作当中,经常会采用荣誉联合出品、特别联合制作等方式,对某些帮助过本项目的公司或个人致谢,当然,这种方式并不会涉及著作版权分割的问题。

集合项目所需的各种资源以共同出品的方式形成合作是电影项目的常规运作手段,爱美的其他商业电影项目也经常使用这种整合资本资源、主创资源、业内宣发资源等资源联合型的出品模式。对于文艺电影,资源联合型的出品是一种较为理想的出品方式,资源整合、各取所需,又分担风险、共享荣誉。但是艺术影片的市场回报不确定性很高,在电影消费市场环境不稳定的情况下,如果要等到所有条件具备、所有出资方都达成一致意向,项目的推进将极为艰难,项目也更容易被搁置。艺术片的实际运作中,如果有一家主投公司对项目看好且有独自承受投资后果的能力,那么这个文艺片项目成型的可能性就较大。因此,文艺片项目的启动,一个核心人物(一般为导演或编剧)和一家核心主投资公司才是至关重要的动因。

二、项目团队分析

郝蕾是中国当代文艺电影中最著名的几个女性面孔之一,凭借一系列的优秀作品成为演技派的代表。在《白银帝国》《第四张画》《浮城谜事》《亲爱的》中,郝蕾凭借深沉的表演和精细的刻画赢得了观众和评论家的一致好评。

来自中国台湾的金燕玲在华语电影界成绩斐然,1986年,她以优秀的演技在关锦鹏的电影《地下情》中获得香港金像奖最佳女配角奖。1987年,她通过主演的电影《人民英雄》再次获得这一奖项。她

在杨德昌的《牯岭街少年杀人事件》《独立时代》《麻将》《一一》等片亦有出色表演，其中，《独立时代》更为她赢得金马奖最佳女配角奖。

这是一个文艺影片主演团队的黄金组合，两位女主演既有着辉煌的文艺片表演履历，又和影片中的角色高度契合。两位中老年文艺女神的联袂出演体现了这部影片鲜明的女性主义艺术片的类型定位。

本项目的主创团队构成非常多样化，既有大陆本土文艺圈的中坚人士，也有活跃于亚洲电影界的资深从业者。

摄影师包轩鸣（Jake Pollock），美籍摄影师，是与制片人李亚平合作过的摄影师。他20世纪90年代毕业于纽约大学电视电影制作系，毕业后进入纽约独立电影制作圈，后与中国台湾新生代导演合作有《阳阳》《台北星期天》《艋舺》等作品。包轩鸣偏好采用手持摄影，亦擅于运用一镜到底，甚至自行研发器材，来打造更自由宽广的表现度。包轩鸣是一个有独特个性的摄影师，在华语电影圈内较有知名度。来自香港的灯光师王文彬主要作品有《少年的你》《风中有朵雨做的云》《李娜》《古董局中局》《廉政风云：烟幕》《从21世纪安全撤离》等。

该片的声音指导为杜笃之，他为台湾新电影运动几乎所有主将的电影录过音，是具有世界级水准的电影录音师，亲历并见证了20世纪80年代以来台湾电影的起起落落，对台湾电影声音技术的发展作出了卓越的贡献。录音作品包含《风柜来的人》《油麻菜籽》《牯岭街少年杀人事件》《春光乍泄》《蓝月》《花样年华》《一一》《蓝色大门》等上百部作品。

该片音乐由日本电子乐手半野喜弘创作，他多次与华语电影合作，配乐作品包括《24城记》《海上花》《站台》《千禧曼波》《明日天涯》等，为《山河故人》创作的音乐获得了2015年第52届台湾电影金马奖最佳原创电影音乐提名。

从该项目的主创团队构成、主演的选择来看,是否拥有文艺电影创作经验、获奖履历是重要的选择因素,其中,声音、剪辑、监制等岗位都邀请到了华语电影圈顶级电影大师。出品公司对《春潮》项目的团队组局可谓下了血本,以此可以窥见项目公司对该片斩获奖项寄予了厚望。

三、项目预算与周期管理

与商业片的盈利前景不同,文艺片的风险不确定性使其相对更难吸引到投资,但文艺片也有其自身的优势。一方面,文艺片的开发运作周期相对较短;另一方面,由于文艺片作品本身文本力量更加强大、自带吸引艺术家的属性,前期组建团队也相对更快速,团队各方更多还是更关注艺术作品本身,因此也收了相对低的报酬,降低了成本。

项目初始,制片人李亚平按照独立艺术电影的一般计划为《春潮》做了 600 万的预算,但在项目推进过程中,团队阵容给予了她很大的信心,创作班底的水准达到了一个较好品质水准之后,李亚平又重新调整了预算规格,把预算提升到了 1 500 万。其中,线下成本 800万左右,线上成本 400 万左右,后期 300 万左右。相对来说,以该项目的主创阵容来看,线上比例并不高,主要是通过艺术创作的理想与情怀吸引了志同道合的艺术家。大家都知道,文艺片项目回收成本压力巨大,他们甚至愿意降低报酬来拍,能够成事本身就是项目的首要目标。这样的成本和团队阵容也决定了《春潮》是一部达到了工业水准的文艺片。

在电影的实际拍摄过程中,仍然出现了一些与预期严重不符的事项。例如,影片开拍一周后,导演觉得效果不太理想,最终团队决

定换掉小演员重拍。通常来说，这对于影视项目是一种非常冒险的行为，这意味着一周的时间、资金成本的浪费。如果以中等成本电影拍摄大约 35—42 天的周期来测算的话，这相当于浪费了制作费用的 15％—20％。但是，为了追求影片更好的艺术品质，爱美还是支持了导演的决定，并尽可能地把预算控制在一个可以接受的范围内。制片人李亚平称，可能由于以往对文艺片的乐观估计，爱美愿意为了一分的艺术品质提升，付出超出一分的成本，这其实是非常个人化的管理风格，也正是因为这个项目由爱美独家投资才有发生这种情况的可能。从商业的角度来说，这显然不是一个理性的选择。但对于一个艺术片项目来说，不能在艺术品质上精益求精是更大的不理性。所以，这种沉没成本尽管超出预期，又难以避免，甚至可以说这种决策才是考量一个艺术电影投资人胆量与眼光的关键问题。

艺术电影的投资人和制片人不仅要有胆量与眼光，还要有超强大的心理承受能力，他们可能随时面对各种非常规的不确定性。《春潮》的剧本长度甚至在开拍之前都没有定下来，开机四五十天后，导演还要面对删减剧本的情况。最终，借助导演杨荔钠和剪辑指导廖庆松的丰富经验，通过后期剪辑，影片才能从第一稿 210 分钟剪辑到最后的 130 分钟版本，并依然保持故事的完整性、主题的鲜明性、情绪的延展性。

文艺剧情片项目的宣发策略 与回报分析

一、市场环境分析

(一)《春潮》发行时面对的行业变化

从 2017 年的《冈仁波齐》、2018 年的《江湖儿女》、2019 年《百鸟朝凤》等中小成本艺术影片在市场上获得较大反响和回报后,电影投资制作行业对艺术电影的投资制作热情和信心增加,当时电影行业整体乐观,因此投资制作的电影在类型上呈现出较为多样性的势头,除了商业片之外,也有不少优秀的文艺片被投资。但经过 2018 年查税补缴风波、2020 年疫情影响后,影视市场转冷。

(二)电影市场遇冷

2020 年,由于疫情影响,影院近半年无法正常营业。灯塔研究院数据显示,2020 年中国电影全年票房 204.17 亿,同比降低约 68.2%。

（三）短视频和新媒体冲击电影市场

疫情期间,线上平台变成了电影观看的主要渠道。2020年春节,原本计划院线上映的《囧妈》在抖音线上首发,此举引起了院线行业的强烈抗议。电影消费由"院"转"网"带来的行业冲击一直在发酵,从之前网络平台的播出窗口期过短,到新媒体票务端全面取代传统售票模式以及现金回流模式,再到以《囧妈》为代表直接绕过院线发行,这些都导致了电影行业面对新媒体环境的巨大困惑。但是,《囧妈》的尝试也鼓励了一些无法走进院线的电影走向线上渠道。除了抖音与电影《囧妈》的合作,其他新媒体平台也在不断拓展影视合作空间,例如B站与欢喜传媒合作了《夺冠》《风犬少年的天空》等影视剧。

（四）资本更加慎重,对文艺片预期降低,互联网平台缩减预算

随着2020年之后中国经济市场的发展变化,文艺片从早年个别案例的偶然获奖、得到市场的高回报,渐渐地到现在进入了一个"非常冷"的状态。除了一些专门做文艺片的公司,大部分公司都不愿意涉足文艺片。对于收获票房预期不高的电影,奖项可能是唯一归途。但是疫情过后,文艺片市场的不确定性,让投资人们也更加慎重,热情更低。电影市场历经"寒潮",可能仍需要待整体电影投资市场经过时间缓冲重新康复回暖。

（五）消费端萎靡,观众对院线电影消费欲望下降

电影市场的不确定性,不仅仅是制作端的不确定,也包括消费端的不确定。2020年之后,电影消费市场急剧萎缩。近两年国产院线电影数量偏低加排片少的供应侧萎缩,使得观众更难以找到"想消费

的影片"。而且,观众心态也发生了变化,前往电影院消费欲望降低。回暖可能仍需要相当长一段的时间。

二、宣推分析

《春潮》在2019年上海电影节首映并获得了最佳摄影奖,这本是一个艺术片走向市场营销战略的完美起点。根据一般的宣发节奏,在之后的时间继续申报一些节展,并进行相应的话题营销,形成社会关注热点和一定的舆论节奏,这是一种文艺片常用的标准宣发流程。主打母女亲情冲突主题的《春潮》原本计划在2020年三八妇女节档期上映,但由于疫情影响未能如期上映,发行策略随之变化,之前谈好的宣发合作没有推进执行,后期的所有宣推只能由爱美自己独自主导。

核心时间节点:2019.6.23上影节首映→2020.5.11发布定档预告→2020.5.17爱奇艺独播

文艺电影市场是一个相对小众的市场,它的宣传策略重视口碑发酵,所以微博、豆瓣、专业媒体这些渠道是最主要的宣传渠道。

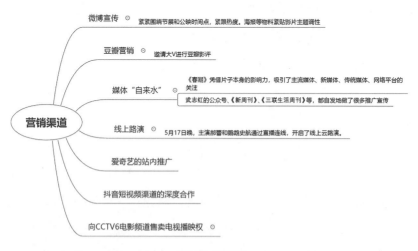

营 销 渠 道

营　销　内　容

微博营销内容	影展 & 公映时间
2019.6.3 宣布入围上影节；发布 2 张人物海报 2019.6.15 宣布入围 First 影展竞赛单元；并发布海报一张 2019.6.15 上影节红毯图 2019.6.18 发布演员感受海报、全球首映观影照片 2019.6.17 发布概念海报	2019.6.3 入围上影节 2019.6.15 First 影展竞赛单元
2019.9.20 山一国际女性电影展·开幕影片 2019.9.20 山一国际女性电影展"私密对话"海报 2019.10.20 第五届单向街文学节放映活动	2019.9.20 山一国际女性电影展开幕影片
2019.11.23 金鸡红毯	2019 年 11 月 6 日，第 28 届金鸡百花电影节公布首批展映片单，该影片入选。2019.11.23 金鸡奖开幕影片
2020.5.3—5.4 发布系列海报 2020.5.10 发布话题♯给妈妈的情书♯ 宣布 5.17 爱奇艺超前点映 2020.5.10 发布话题♯硬核妈妈图鉴♯ 2020.5.10 定档信息 & 海报宣布 5.17 爱奇艺超前点映 2020.5.11 定档预告片 2020.5.11 发布话题♯你和妈妈的关系是怎么样的♯ 2020.5.18"七分钟独白"	2020.5.17 爱奇艺独播

我们通过以上微博营销内容与项目宣推重要节点进行对比可以看到，所有的话题营销都紧紧围绕着节展和公映时间点，通过打造一个又一个话题创造热度。

总体来说，《春潮》的宣发充分利用线上渠道，以口碑和美誉度传播为核心，围绕女性主义文艺片定位，突出女性话题，内容凸显专业品质，宣传策略执行到位。

线上云路演为这部文艺片增添了不少热度。猫眼专业版的统计数据显示，《春潮》2020 年 5 月 17 日的微博指数暴涨 1 202.9％，百度

指数增长 195.8%。而爱奇艺指数排行中，《春潮》达到了 4 498 的热度值，位于电影榜单的第二位。

《春潮》上线首周，持续在爱奇艺站内的"实时热门电影"排名第一，多次上榜爱奇艺热搜榜单，在豆瓣实时热门电影榜第一名的位置保持了将近一周。

《春潮》自开播后，连续数日都位居豆瓣实时热门电影榜首位，在实时热门书影音榜单上也排在前三。这样一部偏向小众的影片，获得了超过 77 000 人的打分，评分稳定在 7.1 分——这样的打分热度，甚至超过同期许多热播剧集。

三、公映方式

爱美积极地拥抱了新媒体时代的到来，选择了 2020 年 5 月 17 日在爱奇艺线上平台发行电影《春潮》。李亚平称，这是小微企业自救，《春潮》电影制作周期接近三年，如果一直不上线，就会有持续的资金占用问题，尽管爱奇艺出资并不能完全覆盖电影的成本，但是一定程度上可以缓解资金流的占用。

据了解，《春潮》因为在 2020 年 5 月份上线了网络平台，在之后的院线上映上遇到了阻碍，最终没能实现影院上映。由于题材问题，也没能在中国艺术电影放映联盟获得放映资格。对于技术上按照电影规格、艺术上按照电影的观看语境去拍摄的《春潮》没能在大荧幕上与观众相遇，制片人李亚平表示十分遗憾。

爱奇艺"云影院"公映对《春潮》的影响有两方面：一方面，网络放映降低了观众的观影消费成本和时间成本，帮助文艺片接近它的目标受众群体。同时，线上放映也为文艺电影发行方式提供了新的思路。另一方面，网络放映方式让"院线电影级别"的沉浸体验在一定

程度上流失,同时也可能导致部分快节奏互联网受众无法完全投入。

《春潮》尝试了充满创新和挑战的线上放映方式,通过网络放映实现了影片的最大推广宣传,也为影视项目在特殊情况下的发行开辟了一条新的道路。

四、发行分析

(一)档期分析

暑期、春节等档期对《春潮》这种中等体量的文艺片来说都不是很合适,因此片方选了3月8号作为上映日期,影片作为一部女性题材艺术电影,可以做一些与妇女节相关的话题进行营销。一般来说,已经获得媒体曝光的电影项目应尽快上映与观众见面,否则观众的期待将会过了"保质期"。所以,一般片方不到万不得已都不会把已经宣传过的电影延期上映。换言之,当观众及市场对某部电影已经形成了一定的期待,影片必须应上尽上。2020年初的疫情让院线恢复运营遥遥无期,而《囧妈》的线上上映启发了一筹莫展的片方,决定采用新的上映方式尽快让《春潮》趁着话题讨论热度与观众见面。最终,在5月母亲节前后以爱奇艺"云影院"的方式上映,既利用了节日热度,也恰好当时的线上同档期是文艺片空白期,《春潮》充分弥补了这一空档,获得了较高反响。

(二)受众分析

《春潮》有着鲜明的影片定位,因此其受众主要为(中国大陆地区两三百万)文艺电影爱好者,侧重于女性群体观众。

(三)回收分析

据了解,爱美选择投资《春潮》是因为其优秀的剧本和新人导演。

当初预期希望能够回收一半的成本,其中50%来自院线,50%来自院线以外。综合测算院线的收益、网络发行收入、出售至电影频道的收入等事项后,爱美认为这是可操作的项目。在确定了两个主演和摄影师阵容之后,爱美认为这个项目的品质是在一个预期水准之上的,所以就重新调整、扩大了预算的规格。用传统的投资回报比来看,《春潮》肯定没有盈利,片方及时调整了发行渠道,最终回收成本与预期是接近的。

(四)获奖分析

制片人李亚平表示,由于《春潮》的题材具有话题性和深刻性,再结合导演背景,这部影片是有希望获奖的。但片方当时对外国节展参展竞赛缺少经验,没有明确的奖项预期,因此国外的反应未及预期。但是在国内,《春潮》获得了第22届上海国际电影节金爵奖最佳摄影奖、最佳剧情片奖提名等奖项,在艺术水准上还是受到了业内的肯定,也为爱美提升了口碑和美誉度。

(五)竞品分析

2020年文艺片的市场大环境遇冷,与《春潮》上映时段相近的文艺片较少,2020年7月31日公映的《白云之下》讲述蒙古族牧民夫妻的不同生活追求,2020年7月20日公映的家庭亲情片《第一次的离别》是由纪录片衍生成的文艺片,讲述维吾尔族的几个孩子面对变故与离别的亲情故事。院线公映的这两部文艺片,都有着较好的品质和制作水准,但2020年7月20日之后,市场仍然面临着排片较少、消费意愿低等困难。与这两部电影不同的是,《春潮》选择了5月份线上公映,由于5月的电影市场空缺较大,《春潮》的营销话题度和宣传力度都非常到位,也引起了相对更大范围的社会关注和讨论。

文艺剧情片项目的运作启示

一、文艺片项目管理过程中的"权力"制衡

不同于商业类型片的市场回报导向,文艺片优先追求作品的艺术品质被认可,这就决定了中国电影市场逐渐形成的制片人中心制的项目管理方式对文艺片并不适用,它需要在以创作者中心为前提下实现投资出品方的利益诉求。因此,文艺片的制片人作为出品方的代表,需要在出品方和核心主创(主要以导演为代表)之间做各种协调工作。这其中,在创作者中心制的指导思想下,哪些创作要求是即使克服困难、增加成本也要支持的,哪些需要审时度势对拍摄要求进行一定限制,这些决策是最能体现文艺片制片人专业水平与能力差异的挑战。

李亚平认为,作为文艺片的制片人,学会与艺术家对话是非常重要的。"艺术家指什么呢? 就是对他而言,他做这事的第一目标不是赚钱,甚至他能够为了完成这个角色或这部电影,舍弃在名利上的一些诉求。这些人,在我心目中他们就是艺术家。"

廖庆松是华语电影界非常资深、和蔼可亲的前辈,也是《春潮》的

"保姆"。李亚平经常观察他怎么和艺术家对话：首先，廖庆松对作品有着自己的透彻理解；其次，他非常有耐心；第三，他非常有奉献精神，把自己毕生所学毫无保留地贡献给其他创作者。在他这种状态的影响下，导演、演员和他共事，大家遇到矛盾或问题时就不会对立。

《春潮》最早完成及后续参加一些国际奖项和电影节都得到过监制市山尚三很大的帮助。他是一个很纯粹的电影人。《春潮》初剪 3 个半到 4 个小时，他看完后觉得非常有力量，从电影的本质等角度谈论了他的看法，而不是只做技术上的判断，更多给予导演鼓励、给影片鼓励。

文艺片品相如何，演员是成败的重要因素。在《春潮》中，郝蕾和金燕玲就表现出了作为艺术家的成熟和魅力。她们仿佛有一种魔力可以跨越荧幕去触摸观众，有时候在拍摄时，她们的情绪就弥散在画面里，摄影师能拍到很多非常漂亮的镜头。有几场戏，摄影师拍的时候都觉得有如神助，演员自己的脸、情绪、对生命的感受力，和剧情、画面产生了非常奇妙的化学反应。一部文艺剧情片，如果有幸有这样的演员参与，会得到非常不一样的东西，这既是可遇不可求的，也是每一个文艺片制片人、导演梦寐以求的。

在《春潮》项目中，制片人跟导演没有建立特别强势的管控机制，制片人李亚平更多的是深入地融入创作过程中，为导演把关、解决问题、提供剪辑的意见等，离创作比较近。因此，她也认为这对她来说也是难得的在艺术创作过程中得到进修和提升的机会。

不管商业片还是文艺片，因为审美有差别，创作者大都有较高的艺术追求，彼此之间"闹矛盾"和"较真"其实是难以避免的。任何一个电影在创作的过程中，不管是主创之间、还是生产部门和创作部门之间，不可能不发生争议、分歧，围绕创作初心、紧扣共同目标、协调各部门相互配合完成拍摄任务是制片人的头等大事。

二、投资拍摄文艺片的一些总结与建议

（一）秉承"艺术品"观念的价值投资

有较高艺术欣赏价值的文艺片可以称为一个"艺术品"，具有社会价值、艺术价值的商业片也可以成为一个"工艺品"。投资方需要慎重审视一个艺术片项目的艺术和工艺水准。好的文艺片不一定有高昂的制作成本，但如果投资几百万，拍了一个既不是艺术品，也称不上工艺品的片子，其实相当于资金的浪费。

是否能评估出一个文艺片项目的艺术前景、节展奖项的斩获可能性最能体现文艺片出品方和制片方的功力和眼光。这需要多年浸淫文艺片圈子的资源积累，也可能仅仅是慧眼识别了某些才华横溢的电影创作者。

（二）成本控制和团队搭建

文艺片具有更强的艺术属性、较弱的商业属性，其面对的市场受众也范围较小，对艺术家的吸引力强于对资本的吸引力。出于对市场回报不确定的考虑，又逢疫情冲击，资本市场对于文艺片的投资热情向冷。

如果是初创公司或者个人投资制作文艺片，成本越低越好，可能要以能够承受的全部损失为基准来测算项目整体成本。如果是商业电影制作公司，出于艺术品投资、文艺情怀、品牌提升等动机投资制作文艺片，300万—500万成本区间的文艺电影是值得考虑的。同时，团队阵容最好配有能力强的导演、有知名度的演员，否则成本回收风险较高。商业电影制作公司还可以通过自己的商业项目资源置换更多更好的演员资源、制作资源、宣传资源，从某种角度来说，因为有这

些置换资源的存在对文艺片项目实现了利好加持,其回收成本甚至盈利的可能性大幅增加,只要预算成本控制得好,名利双收大有可能。

另外,在影片拍摄管理方面,开拍前应做好充分的资金和周期的成本控制和风险评估,明确影片时长,可以通过先试拍两天的方式,减少某环节出问题带来的风险。能在前期解决的问题要尽可能解决,而避免在开拍后产生更大影响。

(三)文艺片的"广结善缘"

在对文艺片项目进行投资评估时,建议综合考虑其资金回报与口碑回报。对于预期回收资金无法覆盖成本的影片,应重视其在影展获奖的潜力,相关负责人最好了解和熟悉影片参加海内外影展的运作情况。

文艺片制作需要尽可能寻找所有可以免费或者置换的拍摄资源,例如可以带来监制、演员、美术、摄影、剪辑等剧组重要人员的合作出品公司,可以提供地域支持的地方政府、企事业单位、拍摄地当地的制片公司、发行公司,方便联系当地人脉、场地资源等。很多时候,"不能捧个钱场也能捧个人场",同行之间的同声相应、同气相求也是对彼此非常有价值的支持和帮助。这一点在宣发的时候尤其明显,近年来很多文艺片的宣发都是依靠这种业内名人之间的相互站台,用免费的方式获得关注。

"小而美"专业影视公司的
稳健成长之路

一、爱美影视公司简介

该公司成立于 2012 年 11 月,是一家致力于影视项目全流程开发运作的专业制片公司。"小而美"是它对自身在影视行业中的发展定位。自成立以来,通过挖掘优质版权、整合行业核心资源、系统化投融资和商业运营、对内容的时代感和价值诉求的精准把握,爱美已成功出品了电影《北京爱情故事》《奔跑吧!兄弟》《王牌逗王牌》《春潮》《温暖的抱抱》,网剧《无主之城》、电视剧《小儿难养》。爱美早期的第一个电影项目其实是一部儿童题材的艺术片,这部电影的拍摄经历让制片人感受到了文艺片市场资金回收的艰难。之后,因缘际会,在万达电影集团的支持下,李亚平和陈思诚合作拍摄了《北京爱情故事》,该片大获成功,既奠定了陈思诚从电视剧导演到电影导演的转型成功,也让爱美在电影制作行业崭露头角。之后,爱美投资制作的《奔跑吧!兄弟》作为一部"综艺电影",虽然口碑不佳,但作为一个商业项目极其成功。这都为爱美在影视行业的持续发展打下坚实基

础。李亚平毕业于中国传媒大学广播电视文学专业,并在中央电视台从事记者编导工作多年,其后在影视后期服务行业创业。她具备良好的影视行业专业素养和丰富的相关行业从事经验,又有着赤诚的艺术理想,这对她领导爱美所坚持的既追求艺术又注重可持续发展的战略有着重要影响。

顾名思义,爱美对公司文化的定义是"爱"与"美"。在选择项目的时候,他们倾向温暖人心的、贴近大众的符合核心价值观的作品。在日常生产管理上,他们认为比较理想的状态是有2—3位稳定合作的导演,能够持续地生产,形成长期合作或者有质量保障的主创团队。同时,爱美也非常愿意给新人导演以支持和机会,也确实合作了很多导演的处女作作品。

二、《春潮》对爱美的品牌提升

爱美之前制作的《奔跑吧!兄弟》《王牌逗王牌》在市场上口碑不佳,给公司带来了较大的负面影响。《春潮》最终收入仅覆盖大约一大半的成本,虽然资金上是亏本的,但它为爱美带来了很高的业内评价和市场口碑,这对公司发展是十分有利的。《春潮》在第22届上海国际电影节、第13届First青年电影展、第15届大阪亚洲电影节、第15届中国长春电影节、第33届中国电影金鸡奖、第12届青年电影手册年度盛典、第29届上海电影评论学会奖、北京国际电影节·第28届大学生电影的获奖或入围极大提升了爱美的知名度和美誉度。

《春潮》对爱美品牌形象提升的同时,也对李亚平的个人专业形象有积极影响。通过《春潮》,李亚平塑造出了自己不完全追求商业性、重视艺术水准的女制片人的形象,她也得到了更多业内同行的肯定和尊重。早年,她做制片人更侧重于服务导演,是一个服务型制片

人,主要职能是为导演找投资和做好制片管理,创作则完全交由导演负责。这样做的原因,一方面是她在工作中完全尊重导演,把话语权留给导演;另一方面她认为也是自己经验较少、认知较少,决定会比较谨慎。服务型制片人一般是在制片人成长的早期阶段,侧重发挥自己的专业服务能力,但是较少去体现、建立、坚持自己的权力。《春潮》不但是爱美发展的转折点,也是李亚平职业生涯的一个转折点。《春潮》让李亚平逐渐明晰了作为制片人的管理权责范围,在保证导演自主发挥的同时,也能对导演权力有一定合理限制,对项目管理的内容更多,对待创作中存在的问题也会及时提出和解决。《春潮》是李亚平制作的第 6 部电影,凭借多部电影制片工作经验的积累,李亚平在专业上已经可以清楚地判断一个决策的优劣,同时对创作过程和创作结果负责。

三、爱美的未来规划

爱美是一家正处于迅速成长期的公司,基于对国内影视市场的判断,公司在影视版块从两方面发展,一方面与刘德华合作成立上海笨小孩影视文化传媒有限公司,该公司侧重系列化强 IP 属性作品的开发,在类型上主要是硬核动作片;另一方面则聚焦温暖喜剧。两块分别专注于不同类型定位的项目,业务区分,资源相互支撑。

爱美今后会在喜剧题材延续《温暖的抱抱》奠定的基础,凸显"温暖"的情感、都市感、时尚感、女性视角和女性角色驱动的标签。通过"喜剧＋爱情""喜剧＋社会伦理""喜剧＋家庭伦理"的类型杂糅继续开发商业片大制作。

受惠于《春潮》对公司品牌形象的提升,爱美在今后的发展战略中,也会继续坚持现实主义文艺片的投资制作。现实主义和女性是

爱美未来投资制作文艺片的两个关键词,爱美对基于真实人物原型和现实主义文学作品的影视化改编,将今日的中国、今日的中国普通人、中国英雄搬上银幕的创作始终怀有理想主义精神。爱美的创作者大多为年轻女性,在这个全球老龄化、单身女性越来越多的时代,女性视角、女性角色、女性力量无疑值得更多的关注和书写。

当然,《春潮》带来的资金亏损也让爱美认识到需要更好地作出项目预算管理与成本控制,爱美会持续投资那些多年以后仍有艺术价值的文艺片,不过文艺片投资比重占爱美的生产规模和投资规模不会很高,这样才能更好地维系一家影视公司的财务健康与可持续发展。

爱美在公司发展中,除了类型多元化之外,项目也逐渐多元化,包括参与投资一些海外电影,例如2022年北美上映的《孤星人》。在从一家"小而美"的专业影视制作公司逐渐发展提升的过程中,爱美的人才储备也需要扩大。外部资源的拓展空间最终取决于内部资源的规模。通过人员的增长提升公司的生产创作能力不仅成本高昂而且风险巨大,但是一个灵活却有效的项目管理体制却可能为一家影视制作公司在生产能力上赋能。因此,爱美希望通过监制中心制来支撑公司的投资制作管理,预期通过保证与5—10位监制的稳定合作带动影视项目制作,形成良性循环、持续发展的监制中心制的投资制作模式。

第五章

个性与成长：
艺术电影案例研究

本章所指的艺术电影是指导演完全追求个人艺术表达的独立制作电影，这类电影很少考虑商业性，而把电影的艺术价值放在首位。这类项目完全独立制作，拥有鲜明的个人风格属性，大多数情况下很难明确计算投资回报。

艺术电影是电影市场中必不可少的组成部分，但对导演而言，拍摄艺术电影又是一项极为艰巨的任务，缺少资金、缺乏资源、欠缺经验等都是许多艺术电影导演会面临的困难。当下，为了挖掘青年电影人才、支持艺术电影导演继续拍摄作品，许多电影节展都建立了相应的扶持计划，助力导演们在艺术电影的道路上持续前行。

本章我们将首先对青年导演扶持计划进行概述与分析，之后对短片作品《手风琴》和独立长片艺术电影《之子于归》进行分析，以期更为全面、翔实地展现艺术电影创作者的成长路径和项目运作模式。

面向青年导演的节展选片研究

青年导演是电影行业的新鲜血液，对推动中国电影发展有着不可忽视的价值。近年来，越来越多的青年导演扶持计划被推出，不少电影机构、电影公司拿出资金、提供资源，为青年导演人才的成长和项目孵化保驾护航。

青年导演一般是指 40 岁以下、未拍摄过(一些电影节展对处女作的定义是拍摄过的前三部剧情长片)个人院线长片作品的萌芽期新导演，这些导演大多有才华、有热情，却面临资金短缺、资源匮乏、经验欠缺等问题，青年导演扶持计划则可以为他们提供相关支持，助力他们尽快成长。

对不同成长阶段的导演来说，参加适合的业内扶持计划，如节展、创投路演等活动，会获得更充分的业内曝光，结交相关人脉资源，使自己被看到、被了解。让自己的创作水平和创作计划被业内人士看到是成长中非常重要的环节。

为帮助有志于在电影创作方面入门和进阶成长的青年导演更加清晰地了解这些扶持计划，本章将国内现有面向青年影人的扶持计划根据计划所面向、适合的人群为划分标准，共分成四类。

第一类是适合处于电影创作起步阶段导演的计划。该类计划以短

片竞赛展映和导演训练营为主,如西宁 First 青年电影展·超短片单元、CFDG 中国青年电影导演扶持计划·导演特训营等。参与这类计划,一方面有利于青年导演积攒经验,为日后创作长片电影打下基础;另一方面,青年导演的作品也有机会得到组委会的青睐,获得孵化机会。

第二类是面向已拥有完整长片剧本、准备投入拍摄的青年导演的计划。这类计划以各创投会为主,如 First 青年电影展·创投会、YGIFF 华语青年影像周·猎鹰计划等。在创投会上,优秀作品有机会获得融资等扶持。

第三类是面向已经进入长片拍摄阶段的导演,如"坏猴子 72 变电影计划"就是专门从一些已经进入拍摄阶段的项目中进行挑选,从中挑出他们所看好的具有开发潜力的项目,辅以相应的专业资源支持与补充。这类计划非常注重项目的市场潜力,大多会选择要么是虽然没有名气但是被认为导演才华显著的项目,要么是明星转型做导演的项目。在这类计划中的项目常常特色鲜明,但项目导演可能缺乏实战经验、缺少人脉或专业资源,有了扶持计划的加码,影片能够顺利完成的概率大大提升、在市场上获得较好反响的可能性也因此而增加。

第四类是适合影片已经进入后期制作阶段的计划。这类计划主要为长片竞赛、节展放映、产业放映交流,如北京国际电影节·天坛奖、First 青年电影展·First 产业放映(影片交易)等。这类计划可为电影项目的交易、宣发、国际发行等提供助力。

一、青年导演扶持计划介绍与分析

(一) 短片竞赛展映

大量国内外导演的成长经历让我们看到,对于刚刚入行、正处在起步阶段的青年导演而言,想要成长为一个成熟的长片导演,循序渐

进地证明自己的专业能力几乎是一条必由之路，而短片拍摄正是青年导演通往长片创作电影道路上的基石。《我不是药神》《我和我的家乡之北京好人》的摄影指导王博学曾说："对于刚毕业的同学们来说，我觉得拍短片对于以后拍长片来说是一个非常好的练习……拍短片既可以练习技术还可以练习如何用镜头去讲故事，是个很好的阶段性提升自己的方式。"①拍摄短片可以锻炼青年导演的视听表达、组织协调等能力，是进入长片拍摄前至关重要的成长阶段。

对于业界来说，也常常通过短片竞赛展映项目来发掘新人。青年导演参加短片竞赛展映，可以感受到各大电影节展的专业氛围，并在现场听取导师、专家分享从业经验与建议，这有助于他们提升阅历、开阔眼界，为之后的长片电影创作打下基础。同时，优秀短片作品也有机会获得奖项、展映等荣誉，这能让优秀的青年导演尽早被业内人士关注，对其之后的创作项目进行吸纳投融资、吸引合作伙伴等日后发展大有裨益。

目前，国内有许多短片竞赛展映项目，如西宁 First 青年电影展的超短片单元、平遥国际电影展的"平遥一角"和"藏龙·短片"单元等。First 超短片单元征集时长在 5 分钟以内的作品，希望创作者在有限的时长内塑造来自电影或生活的质感并探索影像的新的可能；②平遥国际电影展的"平遥一角"与"藏龙·短片"均为短片单元，"平遥一角"面向在校学生征集作品，优秀作品有机会获得官方入围的荣誉，并参与"最佳短片作品"的角逐，"藏龙·短片"则是面向社会各界人士征集作品，入围短片将共同角逐"费穆荣誉·最佳短片"。

无论是 First 超短片单元还是平遥国际电影展的"平遥一角"与

① 影视工业网小影.《我和我的家乡之北京好人》摄影指导王博学专访[EB/OL].https://cinehello.com/m/mstream/147242.
② 青年电影展.超短片[EB/OL].https://www.Firstfilm.org.cn/annual/main/shortshortfilm/.

"藏龙·短片",都青睐情感真挚、深入生活、有创新意识的作品,脱离现实、无法激起人们情感共鸣或是缺乏创新性的作品则难以入选,这也是许多竞赛展映项目在选片上的共同特点。因此,青年导演在创作时也应对此给予关注。同时,值得注意的是,不同的短片竞赛展映项目在选片时也存在一些不同倾向。例如,First 看重作品的创造性,青睐在形式或主题上具有探索性和创新性的作品,平遥国际电影展对于那些能够真实反映社会现实生活、剖析人性、主题深刻的作品更为青睐。青年导演们可根据自身情况,参加适合自己的项目,在参赛过程中不断精进专业水平、积累资源和经验。

(二)导演训练营

除上文中谈到的短片竞赛展映项目外,导演训练营对于处于起步阶段的青年导演也非常有帮助。

部分青年导演扶持计划开设了如大师班、特训营等提供电影行业专业培训的单元。训练营向青年电影人征集电影剧本或创意,优秀者可获得入营资格。入营后,专业导师会为青年电影人提供电影项目孵化、开发、制作、宣发等各个环节的专业技能培训,并对他们提交的剧本或创意提出修改建议。部分计划还将从培训营中挑选出优秀项目直接入围后续举办的创投会。如 CFDG 中国青年电影导演扶持计划("青葱计划")的剧本工坊与导演特训营,该项目要求学员在报名时提交作品的项目阐述,经评委会老师们的集体讨论,评选出优胜者,获得剧本工坊的入场券(剧本工坊是"青葱计划"中为期一个月的剧本评选活动);学员经过与导师们多次深度沟通,对剧本不断修改,最终将成品上交进行终评。导师对参赛作品就艺术性、可看性、思想性、可拍性等因素进行综合考量,遴选出的优胜者进入导演特训营,将获得业内知名导演的亲自指导;在导演特训营中,学员将按要

求进行命题短片的创作，学习实拍经验。完成命题短片后，学员将开始拍摄创投短片，这部短片将帮助创作者在后续创投会上取得更多的机会。①

导演训练营重点考量报名选手的创意、故事，适合富有原创力的青年导演参加。报名选手需要具有一定的长片电影创作能力，其策划方案及剧本需兼具艺术性与可操作性。剧本基础出色但实拍经验不足、缺乏足够专业的资源支持的电影创作者，此类导演训练营功能的扶持计划是他们的最好选择。

（三）创投会

当青年导演通过创作剧本、拍摄短片、参加训练营等各种方式积累了一定经验，并已拥有一部个人的完整长片剧本后，便可对自己的电影计划进行项目投资回报和市场商业前景的评估，制作一份投资策划案，去往各大青年导演扶持计划的创投会寻找项目投资人。

国内电影创投会的组织者、操盘者既有来自党政文化部门、官方宣传机构这种国有文化管理部门或媒体，也有市场上专业的影视公司、流媒体平台，通过组织影视专业人士评审、筛选优秀的影视剧本、创意项目进行投资，并予以行业资源等支持。同时，通过创投会，还会有相应的辅导培训环节，由专业人士对青年导演进行辅导，帮助他们把剧本、创意转化为作品。

国内较为成熟的创投会有 First 青年电影展的创投会、YGIFF 华语青年影像周的"猎鹰计划"等。以 First 青年电影展的创投会为例。该项目"旨在遴选当年最具创造力的电影文本，发掘锐意精进的青年创作者，为产业生态输出优秀作品与人才，丰富电影市场的

① CFDG 中国青年电影导演扶持计划.CFDG 中国青年电影导演扶持计划简介［EB/OL］.
http://zgdydyxh.com/zh/qc/.

作品样态。"①First青年电影展注重作品的创意与质量,为优秀作品提供包括拍摄资金在内的各项支持。如在第14届First青年电影展剧本创投会中获"捕影传奇大奖"和"7望计划7印象特别关注奖"的作品《爱情神话》,这部作品得到First青年电影展创投会评委、麦特文化CEO陈砺志的大力支持,在陈砺志的助推下,影片由徐峥担任主演与监制。②《爱情神话》的导演邵艺辉曾在豆瓣上写道:"给新人创作者一点点建议,也是我唯一的建议:参加创投,参加First青年电影展。"③

可见,在创投会上,青年导演有机会被专业人士注意到,并获得大力扶持。但与此同时,创投会选拔的过程又是非常严格的,只有优秀的作品才能脱颖而出。

一般来说,创投会的遴选中,青年导演会通过路演环节展示项目,在路演过程中,以下两点是影响结果的关键因素。

第一点:基础硬。故事的好坏是入围各大创投会的最重要的标准。从创投会要求提交材料的角度上而言,梗概、大纲、文学剧本可以称之为参加创投的"故事内容三件套",根据不同项目的需要,提交相应的材料。因此,青年导演需要对作品具有高度概括能力,撰写出一份令人眼前一亮的大纲,同时要精心打磨剧本,注重人物塑造、情节建构、主题表达等,只有拥有好的创意,创作出好的故事,才有可能得到专业人士的认可,让作品早日登上银幕。

第二点:会介绍。在做项目阐述时,青年导演需要做到突出剧本亮点、项目特色。《爱情神话》的导演邵艺辉在访谈中说道:"First青

① 青年电影展.创投会[EB/OL].https://www.Firstfilm.org.cn/annual/financing-forum/.

② 幕味儿.导演邵艺辉:创造"神话"的人[EB/OL].https://mp.weixin.qq.com/s/qYF90aryIueeBDfwpsOBgA.

③ 大妇女.爱情神话的话[EB/OL].https://movie.douban.com/review/14134532/.

年电影展创投上现在的出品方麦特创始人陈砺志和马伊琍老师是评委。当时陈总只是看了我的大纲，他就挺喜欢的，要跟我聊一下。第二天跟他洽谈，他在没有看剧本的情况下，就准备做，说要投我。我觉得陈总特别大胆，而且决定非常快，根本没有犹豫。我自己判断原因，虽然是大纲，但当时我那个 PPT 做得就很完善了，包括视觉风格、演员风格、方言的选择。我有写到上海一些关键地方，包括我想怎么拍电影，用照片的形式拍了一些，那些场景跟我最初拍的是一样的。"①从访谈中可以看出，邵艺辉在提交大纲时就将作品的特点基本呈现出来了，这能让评委一目了然，迅速把握作品的整体风格，这种对自己的项目具有高度概括和充分展示的能力值得青年导演们学习借鉴。

（四）拍摄阶段的扶持计划

有一些新导演或者是名人转型、跨界挑战导演工作，或者是已经通过拍摄短片、MV、广告等证明了自己的视听才华，对他们而言，拍摄剧情长片可能会面临缺乏实战经验、缺少行业资源的问题。这类新导演具有成熟的社会工作能力，但是作为职业导演来说还很稚嫩，市场上会有一些拍摄计划既看重这些人在原有领域的社会影响力、成熟度，又能够提供互补、增益性资源，从而为项目走向成功提升概率。如宁浩主理的"坏猴子 72 变电影计划"，该计划是 2016 年坏猴子影业对外公布并推出的一项青年电影人未来计划，旨在集结有志青年电影人，发掘电影新生力量。"坏猴子 72 变电影计划"向处于拍摄阶段的青年导演提供大力支持，帮助青年导演们量身定做拍摄团队，从专业与实务两方面确保项目的顺利进行。同时，宁浩还会担任电

① 泉的向日葵.邵艺辉：从"卖货废物"到割向电影圈的温柔一刀［EB/OL］.https：//ktx.cn/webshare/？t＝1695053230380＃/？articleId＝19664&userId＝708543.

影的监制,给予青年导演面对面、点对点的扶持。又如"青葱计划",该计划拥有强大的师资力量,入围的青年导演可进入"监制配对"的环节,业内大导演将以监制的身份帮助入围的青年导演完成大电影,将多年积累的专业技能与实务经验传授给他们。[①]

这些年,中国电影行业的生态建设中出现了一种积极的、有建设性的"传帮带"模式,即一些扶持计划会邀请富有经验与行业声誉的著名导演通过监制的身份来培养新导演和参与指导项目。有了这些经验丰富的专业人士的支持,青年导演的拍摄进程将会顺利许多,影片的质量也能获得更大保证。同时,在拍摄过程中,青年导演也有机会向资深电影人学到更多专业知识,这对他们日后的发展也大有帮助。如"青葱计划"扶持影片《兔子暴力》的导演申瑜便在采访中说:"李玉导演是这个片的监制,首先她是导演,她很懂导演的心理,她很有同理心。我们在前期沟通的时候,她会对我所有的想法都支持,会问很多问题,一直在帮助我找到最想要表达的东西。"[②]可见,"老带新"的模式可以让青年导演学习专业知识、聆听前辈经验,帮助他们获得迅速成长,尽早成为电影行业的中坚力量。

(五)制作阶段中的影片扶持计划

当影片顺利拍摄后,青年导演也将进入下一个阶段——影片的"后制入市"。在这一阶段中,影片将开始对接市场,正式面向观众。

有的电影项目已进入拍摄阶段,但尚未正式制作完成时,很多人可能会遇到后期制作资金不足以及宣发合作单位没有确定、未来市

① CFDG 中国青年电影导演扶持计划.CFDG 中国青年电影导演扶持计划简介[EB/OL]. http://zgdydyxh.com/zh/qc/.

② 青葱计划.青葱计划上海影展《兔子暴力》映后实录[EB/OL].https://mp.weixin.qq. com/s/J7AE0MzoK2lsH_j7QHiMIw.

场前途未卜的困难,这时可以尝试参加市面上面向后期制作及宣传发行阶段项目的扶持计划。这类扶持计划多由各大电影节展开设,旨在搭建链接制作人与投资方的平台,帮助正处于制作过程中的电影项目对接产业资源,促成项目后续的投资、交易等。如北京国际电影节的"制作中项目"单元,此单元面向已开机但仍需融资或制作资源的华语电影项目进行征集,为项目提供产业资源对接服务及电影节推广支持。又如平遥国际电影展的"发展中电影计划",此单元旨在为电影创作者与产业人士、节展策划人搭建一个沟通平台,为优秀电影创作项目提供后期发展的支持和帮助。同时,此单元还设立了"添翼计划·制作中电影发展荣誉",选出荣誉得主并给予现金奖励,以支持影片的后期制作和发展。

"制作中项目"单元的开设,可以帮助一些影片在宣发开始之前提早获得相关资源,增加项目的业内曝光度,为影片的后续发展提供助力。

（六）长片竞赛与产业放映

当影片全部制作完成后,青年导演们便可以带着自己的作品参加各大电影节展举办的长片竞赛或产业放映。

国内许多电影竞赛都设立了处女作奖项,如金鸡百花电影节最佳导演处女作奖、上海国际电影节亚洲新人奖、长春电影节最佳处女作奖等。值得注意的是,一些处女作单元要求提交导演创作的前三部剧情片,有些处女作单元限制导演年龄在四十五岁以下,有些则没有限制。

而许多电影节的"产业放映"类单元则会为创作者与投资方搭建沟通平台,促成影片的交易。如 First 青年电影展的产业放映（影片交易）单元,此单元下设业内观影、行业首映、预约洽谈、系列工坊等

板块,公开征集完成片及未完成片,对电影节市场嘉宾提供内部专场放映机会。在专场放映后,First 青年电影展也会促成片方与市场嘉宾进行一对一洽谈对话,为作者提供市场入口,为影片提供交易可能。① 可见,参加产业放映项目,有助于影片获得投资、顺利交易,帮助影片更好地进入市场。

青年导演的成长是一个逐渐证明自己的过程,而业界对青年导演的发现和肯定也是有着循序渐进的路径,所以,了解青年导演的成长路径与之配套的业内支持对于有志于从事这个行业的人来说非常重要。

下表为各类扶持计划参赛要求及代表项目。

扶持计划参赛要求及代表项目

计划类型	参赛要求(一般情况下)	代表项目
短片竞赛展映	(1) 片长一般需要在 50 分钟以内 (2) 参赛者需提交作品简介、预告片、海报、导演照片、剧照 (3) 放映规格须为符合商业映演影院放映标准之 DCP(Digital Cinema Package) (4) 字幕最好为中英双语	平遥国际电影展"藏龙·短片",HIIFF 海南岛国际电影节金椰奖短片竞赛单元
导演训练营	(1) 报名选手需拥有至少 1 部导演或编剧作品面世 (2) 报名选手需提交项目策划方案 (3) 部分训练营规定报名选手年龄在 45 岁以下	SRIFF 丝绸之路国际电影节·"一带一路"青年导演训练营
创投会	(1) 报名选手需提交故事梗概、故事大纲或剧本、导演阐述 (2) 报名选手需提供项目策划书、预算表 (3) 优先考虑未参与过其他创投的项目 (4) 部分创投会规定报名选手年龄在 45 岁以下	First 创投会,YGIFF 华语青年电影周创投会

① 青年电影展. 产业放映[EB/OL]. https://www. Firstfilm. org. cn/annual/industry-screening/.

（续表）

计划类型	参赛要求（一般情况下）	代表项目
拍摄阶段的扶持计划	（1）项目即将进入拍摄阶段 （2）项目具备开发潜力	坏猴子72变计划
制作阶段中的影片扶持计划	（1）项目需已完成立项备案、获得摄制电影许可证 （2）项目需已开机拍摄，但未完成全部制作 （3）报名选手需提供完整制作预算、拍摄计划、项目策划书 （4）项目需具备商业或艺术价值	北京国际电影节北京市场项目创投，山一创投会——制作中项目（WIP）单元
长片竞赛与产业放映	长片竞赛： （1）片长在60分钟以上 （2）优先选择世界首映和国际首映影片 （3）部分竞赛要求参赛影片是导演执导的前三部剧情长片 产业放映： （1）片长在60分钟以上 （2）影片未曾在大陆院线或流媒体平台公开放映	上海国际电影节金爵奖国际剧情片竞赛单元，First产业放映

二、First 超短片单元选片倾向

本小节通过对 First 超短片单元历年的选片倾向进行分析，为青年导演在短片创作主题、题材选择上提供一定参考。

First 青年电影展是由西宁市人民政府和中国电影评论学会共同主办的青年电影赛事，是国内一个专注于发掘、推广青年电影人及其作品的电影节形态服务平台。2020 年，First 携手 vivo 设立超短片单元，这是中国第一个针对超短片设立的影展官方竞赛单元。超短片单元征集时长在 5 分钟以内，用非专业设备拍摄的超短片作品，鼓励创作者在有限的时长内探索有效叙事的可能性，关注创作形式更迭。

截至 2023 年,First 超短片竞赛已成功举办了四届。四年间,First 分别与 vivo、今日头条、bilibili 等合作,设置了今日头条大奖、bilibili 人气短片大奖、vivo 手机最佳创作等奖项,并于 2022 年在抖音平台开设了专属赛道,收集类型新鲜、层次丰富的网络短剧和竖屏作品,为影视创作者们提供了多元化的展示途径,促进了创作者们多样化的表达。[①]

我们对 First 超短片单元自创设以来(截至 2022 年)所有入围、获奖的作品(共 68 部)进行了总体分析,并以题材、人物、主题、形式、叙事、导演履历、评审团审美七个维度作为指标展开,提示出超短片单元体现出了某种具有共性的选片倾向,希望能为青年导演们提供参考。

(一)题材

纵观 2020 至 2022 三年时间的获奖作品,影片题材均为现实题材,且全部涉及社会议题。如 2020 年获评审团大奖的作品《别拍我!》,该影片讲述了生活中因手机引发的矛盾,表达了对流媒体迅速发展的担忧。又如获 2022 年 vivo 手机最佳创作奖的作品《高速公路》,该影片讲述了疫情防控期间,在体校学习、一年未见父亲的小雨在得知父亲即将路过城南高速后,决定翻越学校的围墙见父亲的故事,反映了疫情下的众生百态。

正如评审雷磊所说:"我希望看到那些真正让人兴奋或愤怒的,有现实张力的作品。"First 超短片单元喜爱扎根现实生活、记录现实情绪的作品,希望作品能够切入社会议题、洞察当代人的生存境况。超短片单元的入围及获奖作品中,有大量反映了女性安全、精神疾病、代际冲突等社会现实问题。

① 青年电影展.超短片[EB/OL].https://www.Firstfilm.org.cn/annual/main/shortshortfilm/.

（二）人物

First 超短片单元青睐关注普通人生存状态的影片，作品最好能反映某一群体的生活。如 2020 年获人文创作奖的作品《仓库里的结婚照》，该影片记录了一对北漂新人在仓库里拍摄结婚登记照的故事，侧面反映北漂青年的生活场景。又如 2021 年获年度超短片奖的作品《如果可以》，该影片讲述了快递员熊春辉为生活奔波，并在爱情与亲情中获得温暖的故事，反映了这一群体的生活现状。

（三）主题

First 超短片单元青睐那些能引发观众对某种社会现象进行思考的影片。2022 年获年度超短片奖的作品《行星 B602》能引起观众对孤独心理的关注，2022 年获评审团荣誉奖的作品《时间病》引发了对高三学生心理健康问题的思考。

没有鲜明主题与深刻内涵的作品则难以获奖。如 2022 年评审团特别提及的影片《梦联播》，这部作品虽然形式创新、内容诙谐、视听语言运用成熟，但未能获奖。笔者认为，缺少鲜明主题和深刻含义是其没有获奖的重要因素。

（四）形式

First 超短片单元青睐形式有所创新的作品，传统影像大都难以获奖。如 2021 年人文创作奖的获奖作品《火锅》，该影片采用定格动画与实景穿插的形式，展现了当代都市青年人的生活状态，令人眼前一亮。又如 2021 年评审团大奖的获奖作品《让我们相爱吧》，该影片以家庭监控器为拍摄媒介，将纪实与虚构相结合，使人耳目一新。而 2022 年评审团特别提及的影片《游者多未惧》，该作品情感真挚、视听

成熟但未能获奖,形式缺乏创新性是主要因素。

而只有形式的创新也是远远不够的,内容与形式俱佳的作品才能脱颖而出。如《火锅》与《让我们相爱吧》,这两部作品不仅有新颖的表现形式,故事内容也真实动人。并且两部影片的形式与内容并不割裂,形式可以辅助内容的呈现。在《火锅》中,定格动画的形式能够强化主人公焦虑、烦躁的心理,在《让我们相爱吧》中,监控器的全景景别与俯视视角更能体现出被拍摄者的孤独与渺小。与之相反的是《个命虚拟》《烟火》《我即是空》等影片,这些影片虽在形式上有所创新,但形式大于内容,或形式与内容割裂,均未能获奖。

（五）叙事

First 超短片单元在叙事上强调故事的丰满性,获奖的作品不一定讲述一个完整故事的起和落,但一定要有丰富的情感逻辑和充足的戏剧冲突。如 2022 年评审团特别提及短片《二号公寓 801》,该影片讲述一个平凡的午后,一次室友间关于作业的稀松对话,一场戏的几句台词展现女生之间的情谊。该片只有一个场景,不是传统意义上的完整叙事,但通过演员的表演、导演的镜头光影等技巧,观众能够直观地感受到两位主人公之间的情愫。

由于 First 超短片单元限制作品时长在 5 分钟以内,因此在有限的篇幅内,作品入围的导演们多数选择用个人解说做自我化的表达,通过画外音拓展叙事与故事。如 2022 年的年度超短片《行星 B602》、评审团荣誉《时间病》、组委会特别推荐《家雀》《如何一秒打破女生的安全感》等作品,无一不是以导演视角和声音参与叙事。在互联网高度发达、短视频盛行的今天,First 超短片单元的获奖标准及审美也在向时代靠拢,这种类似于网络"VLOG"的表达形式更易获得喜爱。

（六）导演履历

除分析获奖作品本身的各项特性，我们也关注到创作者的经历。First 影展作为国内备受瞩目的青年电影赛事，具备较强的专业度。根据 First 超短片单元官方数据，纵观 First 超短片单元开创的三年里，入围的导演均为导演系科班背景或是影视行业从业者。在这其中超 10 位导演正处于导演系在读阶段，有 3 位导演曾不止一次入围 First 超短片单元，并有 2 位导演已获得过 First 影展的奖项。

从创作风格上来看，入围导演中有超过 20 位导演有美术设计背景，因此在其片中会展现动画等技术，在形式上做出较多创新。如 2022 年组委会特别推荐影片《如何一秒打破女生的安全感》，导演夏中彦是动画专业出身，因此该片采用动态影像与静态画面结合的方式，进行了细腻又敏感的心理描写。另外在入围导演中，也有 7 位导演曾指导纪录片，因此更偏向朴实自然的叙事、摄影风格，每一位导演的创作风格都能够从其导演履历窥得一二。

值得一提的是，根据 First 超短片单元的官方数据，2022 年投稿 First 超短片的有效作品中男导演有 522 人，约占比 53.37%；女导演共有 456 人，约占比 46.63%，因此可以看出近些年来 First 超短片单元投稿的男女性别占比相差不大，女导演越来越多，她们的作品中更具女性视角，更加关注女性议题。同时，据 First 官网给出的数据显示，2022 年，在超短片单元有效报名的 978 部影片中，有 540 部是用手机拍摄的，占比约 55.21%。由此可见，First 超短片倾向于拍摄作品的器材轻量化，女性导演由此可以拥有更大的发挥空间，更加便捷、随心地进行创作。

（七）评审团审美

First 超短片单元常设评审团评委及入围评审，邀请著名导演、制

片人、演员、策展人、媒体人、作家等多个相关职业专业人士为影片评审,在评选"年度超短片"的同时,也设立"评审团大奖""组委会特别推荐奖""评审团特别提及"等。评审从自身在影像创作领域的多年经验出发,建立了一个明细丰富的评价标准,多维度、针对性地发掘超短片的多重价值,因此 First 超短片单元从入围评审到终决评审团都囊括了影像创作领域内的多个工种,尽可能全面地对超短片进行评析。

2022 年,First 超短片单元的评审团成员为导演路阳、演员段奕宏和张震、媒体人洪晃及策展人田霏宇。不难看出,这五位评审的"评选功能"分别指向了超短片作品的五个维度,即故事题材及主题的现实契合度、画面与内容匹配度、演员表演的适配度、导演投射在作品中的观点及价值、作品议题的社会关注度,以及作品是否具备国际化视点和传播性。而 2020 年 First 影展初创超短片单元时,评审团的成员只有制片人梁静、演员姚晨、导演曾国祥三人,可以看到评审团维度越来越多样化和全面化,First 超短片的评选也越来越注重作品的故事性以及社会层面的立意价值。如 2020 年评审团大奖《别拍我!》创新了讲故事的形式,相比于近两年的获奖短片,从题材立意和故事本身上来看稍显薄弱。

2022 年入围评审团的成员有策展人蒋斐然、导演于镭(作品曾获第 10 届 First 影展最佳短片奖)、艺术家雷磊、媒体人钟广迪,在采访中他们曾表示注重作品能够在轻量化的表达下,呈现创意性,能够拓展影像的类型,因此在 2022 年的入围作品中不乏极具形式创新的作品,如科幻外壳下表达疫情的《行星 B602》、加入戏仿片段的《家雀》、vivo 手机拍摄的《高速公路》等。不同的评委架构展现了多样化的评委审美,在某种程度上决定了 First 超短片单元获奖作品的走向。

艺术作品案例运作分析

一、短片作品《手风琴》案例分析

（一）《手风琴》项目基本信息

类型：剧情/短片

故事简介：伊尔盼兼职攒下来的钱被爸爸瓜分，使得他买不到心爱的手风琴。伊尔盼跟朋友穆萨鬼混，挨了卡米力一伙人的打，只好跟着妈妈回家。最终阿伊莎帮他，伊尔盼得到了手风琴，并且在此过程中俩人的关系变得亲近。

导演/编剧：艾麦提·麦麦提

出品人：胡智锋

总监制：钱军

总制片人：曹颋、陈中国

艺术总监：王红卫、李忱

主演：伊合山·依马木、麦吾吉旦·亚力坤

制作成本：预算18万（实际最终成本26万）

出品：北京电影学院、青年电影制片厂

上映日期：2021-07-28(First 青年电影展)

获奖：第五届 86358 贾家庄短片周最佳影片、第二届 IM 两岸青年影展最佳影片、2021 杭州青年影像计划最佳真人短片、2021HIShorts 厦门短片周评审团奖、第 15 届 First 青年电影展短片竞赛单元入围、第五届平遥国际电影节平遥一角单元短片竞赛单元入围、北京电影学院导演系第十届导演奖银奖、2021 世界电影节平台短片奖"良介最佳短片奖"等。

(二)《手风琴》项目由来与导演成长经历

艾麦提·麦麦提,1991 年出生在新疆喀什,上海交通大学媒体与传播学院电影电视系 2016 届本科生,北京电影学院导演系 2021 届硕士研究生,现任职于上海温哥华电影学院电影制作系。《手风琴》是艾麦提在北京电影学院的硕士毕业作品,在业界收获了良好口碑。其实在拍摄《手风琴》前,他已有一些作品在国内外多个电影节展上获奖,例如《埃里克斯》《敲门》等。他的作品经常聚焦于日常现实中的生活琐事,擅长以幽默的方式,风格化的视听手段,表现人物关系中的微妙变化[①],独树一帜的新疆故事和清新自然的影像风格使青年导演艾麦提备受业内青睐。

在北京电影学院学习的三年是艾麦提成为专业导演之路上重要的积累阶段,北京电影学院浓厚的艺术氛围、导师的指导建议和同学间的互相帮助都使艾麦提迅速成长。北京电影学院导演系采用双导师制,艾麦提的导师是王红卫、李忱,这两位导师除了在艾麦提的作品中担任艺术总监外,多年来也在北京电影学院众多青年导演艺术作品中任艺术指导。王红卫,北京电影学院导演系副系主任,监制、

① 谭墨,荣章歉.摄影机是我最亲密的朋友[EB/OL].https://www.westmonsoon.com/content/1.

策划、艺术指导了众多著名电影，例如《疯狂的石头》《流浪地球》《万里归途》等，尤其在近几年，他成功监制了国内多位青年导演的出圈爆款而成为业界闻名的青年导演"教练"。

《手风琴》创作之初，艾麦提向导师提报了五个故事，《手风琴》在当时并不是艾麦提准备拍摄的首选，是王红卫老师建议艾麦提选择《手风琴》的剧本进行拍摄，在后期剪辑时他也给予了艾麦提许多建议，可以说《手风琴》获得的成功与北京电影学院导演系指导老师的教导是分不开的，艾麦提在毕业后即将拍摄的第一部长片《闲云野鹤》（已剧本备案，筹备拍摄中）也是由王红卫老师担任监制。北京电影学院师资阵容强大，对青年导演的培养和发展起到了保驾护航的作用。

2019年艾麦提第一次回到新疆拍摄短片作业，他自然而然地将他所熟悉的人文环境、风土人情呈现在镜头里。由于作品中人物情感真实自然、故事情节平实生动、镜头画面具有浓郁的地域特色和民族风情，艾麦提的作品得到了老师的高度赞扬。这次拍摄打开了艾麦提创作的"开关"，他意识到回到故乡新疆，能够让他产生情感连接，这种文化归属感赋予他源源不断的创作灵感。与此同时，艾麦提发现很多新疆影视作品要么是外地导演来新疆拍摄、缺乏对当代新疆生活的深刻体会，要么是一些本地出身的导演仍然选择拍摄一些老生常谈的边疆题材，鲜有新疆本地的少数民族导演以内部视角拍摄当代新疆的故事。艾麦提以新疆为创作背景，这也成为他身上的一个文化身份标签。

对于青年导演来说，作品体量小、制作成本低是一个必经的成长阶段，如何用小成本制作出高品质的作品，是每一位青年导演都在思考的问题。在极低成本的客观现实限制下，青年导演想要拍出高质量的作品，需要千方百计地整合各类资源，当资金受限，充分挖掘智

力资源和人力资源就尤为重要。在艾麦提的创作中,每一部作品都获得了同伴的支持,彼此互助共同成长,这也是青年导演成长之路上的重要且有效的"抱团"模式。《埃里克斯》的女主演是艾麦提的师姐麦尔哈巴·伊斯拉音;《敲门》中艾麦提邀请了同学程宇做录音,在同样的拍摄地,艾麦提在程宇的作品《渡过平静的河》中做制片,《渡过平静的河》提名了第 14 届 First 影展竞赛单元最佳剧情短片。《手风琴》的制作团队中制片、灯光、美术、录音等岗位也都由艾麦提在北京电影学院的同学担任。在有限的制作成本中,青年导演们互助完成作品,能够在创作中激发灵感,相互把关,提升作品质量。

这种成长模式也反过来说明了中国电影界青年导演为何"抱团"、成"小圈子"的出现,因为他们在艰难而漫长的成长道路上互帮互助、互相提携、互相鼓励,以一种"传帮带"的圈子文化共同熬过了从事影视行业所不可避免的、艰难的默默无闻期。今天已经成为国内一线导演的郭帆、路阳、饶晓志、文牧野等人都曾有过这种相识于微时、共患难于项目的艰难时刻,这种互通有无、相互支撑的革命情谊对于影视创作共同体抵抗市场周期起伏对个体的冲击特别重要。

(三)《手风琴》项目运作分析

《手风琴》作为北京电影学院 2022 届硕士毕业联合作品,获得了青年电影制片厂创作资助 18 万元,是艾麦提第一部获得投资的作品,在拍摄后期艾麦提又追加了个人投资 8 万元,制作成本共 26 万元,是艾麦提已上映作品中制作成本最高的作品。对于一个在校生来说,8 万元是一笔不小的费用,这笔钱是艾麦提积攒的奖学金和之前的短片作品在各大节展中的获奖奖金。在拍摄《手风琴》之前,《埃里克斯》和《敲门》的制作成本都只有 6 000 元,其中《埃里克斯》获得 2019 北京国际短片联展"BISFF"评审团特别提及奖,《敲门》获得第四届贾家

《手风琴》电影海报

庄短片周"最佳影片"、第 45 届香港国际电影节短片竞赛单元的"评审团特别表扬"等。两部作品都是小成本高回报的学生作品，节展的奖励几乎覆盖了艾麦提的创作支出。

两部作品在国内外电影节展获奖的经历，使更多人了解、认可艾麦提，使他更加确定了自己未来的发展方向，成为他走上职业导演道路的重要因素。《手风琴》入围了 15 届 First 青年电影展短片竞赛单元，于 2021 年 7 月 28 日在 First 影展首映，与此同时，艾麦提参加了 15 届 First 导演训练营，在七人合作片《对立面》中创作新疆短片《来客》。2021 年 9 月《手风琴》获得第五届 86358 贾家庄短片周最佳影片，是继《敲门》后连续两年夺得此奖项；此后《手风琴》陆续获得第二届 IM 两岸青年影展最佳影片、2021 杭州青年影像计划最佳真人短片、2021HIShorts 厦门短片周评审团奖、2021 世界电影节平台短片奖

"良介最佳短片奖"等。在各大节展创投中,艾麦提因作品优异获得了不少奖金,实现了盈利。

在艾麦提的作品中,可以看出他关注生活中真实的情感,他的故事淳朴自然,人物间对话富有引人思考的趣味,他通过娴熟的影像拍摄手法将极具新疆风情的人物故事展现出来。生动且风格化的作品使观众了解当代新疆,也让业内前辈关注、认可艾麦提。2023 年初,艾麦提受邀成为第六届平遥国际电影展"费穆荣誉·最佳短片"的评审,与戴锦华、霍猛两位老师共同参评。从电影节展的参赛者到短片单元的评审员,艾麦提通过拍摄优质作品并参与电影节展增进交流而不断发展成一位专业影人。

通过艾麦提的创作经历,我们可以简要总结一下当代青年导演的成长路径。首先,在专业院校的系统学习非常重要,为青年导演的创作打下坚实基础。学校的培养与导师的指导能够帮助青年导演建立正确的艺术观念,拍好电影是一个量变的过程,需要循序渐进的练习。其次,同伴间志同道合的互助是成长路上的重要助力,在有限的预算中,优质的合作伙伴和正向的意见反馈能够高效促进青年导演的业务成长。第三,积极参与专业影展十分必要。一方面,电影是一种文化交流活动,节展市场是检验电影作品的重要途径,对于青年导演来说,参与电影节展能够快速且直接地了解电影市场,促进青年导演进入市场交流的进程,帮助他们更好地了解行业生态、市场需求,逐步成长为一名职业导演;另一方面,国内外电影节展对青年导演的扶持力度较大,扶持形式包括资金支持、业内导师指导、拍摄设备提供等多个方面,参与节展不仅帮助青年导演寻找创作支持资源,还能通过交流提升创作水平。

拍摄艺术电影需要不懈地坚持,只有对电影的热爱、澎湃的创作自驱力,才能让青年导演历经重重困难,克服各种限制完成一部自己

理想的作品。艾麦提在制作成本极低的情况下，先后拍摄出《埃里克斯》和《敲门》。2023 年艾麦提创作了自己导演生涯中第一部长片《闲云野鹤》，迈向了成为专业电影导演的关键一步，该片已获得 First 电影市场主理人特别推介荣誉、北京精彩提供的"精彩·新未来"奖、上海国际电影节·电影项目创投"青年导演推荐项目"等。

二、长片作品《之子于归》案例分析

从短片到长片，是青年导演职业发展过程中的里程碑。在本节中，我们将分析独立艺术长片电影《之子于归》的运作过程，通过对导演杨弋枢的访谈更为全面地了解艺术长片的运作方式。

（一）项目基本信息

类型：剧情

故事简介：新婚后的记者夏因搬进丈夫家里，因工作或心理不适一直无法整理婚前物品；同事自杀事件对她心理和工作都带来影响，夏因关注的问题不能公开发表，丈夫自行处置夏因的物品，对她的处事方式表示不满，家庭和工作的双重挫折，促使夏因以一个采访任务为由下乡。在农村夏因遇到一个和奶奶相依为命的小女孩小树，小树灵性的而不经意的催眠，让夏因窥见了自己内心深处的黑洞，这次下乡的奇遇让她重新审视自己的处境。

导演/编剧：杨弋枢

监制：张献民

出品人：杨弋枢、周皓天、殷晓野

制片人：小树、沈晓平、周皓天

联合制片人：王冀杰、余莉

主演：黄璐、林哲元、冯一之

制作成本：约 100 万元

监制：张献民

出品：南京艾安斯文化传播有限公司、南京纳亚影视文化发展有限公司、九野时代（北京）文化传媒有限公司

上映日期：2018‐10‐1（温哥华国际电影节）

获奖：入选 2018 第 37 届温哥华国际电影节华语新生代单元，2019 年都柏林丝绸之路亚洲电影节最佳影片奖，2019 年韩国首尔国际女性影展、爱尔兰丝路国际电影节最佳影片奖等。

（二）导演杨弋枢简介

《之子于归》是杨弋枢创作的原创剧本，也是她的"中产女性三部曲"①计划中的第二部剧情长片。杨弋枢，曾用名杨抒，1976 年生人，中国内地导演、编剧、作家、教授、博士生导师。杨弋枢在硕士、博士求学期间就开始了她的影视创作，其中纪录片《浩然是谁》（2006）入选 2006 年第 59 届瑞士洛迦诺国际电影节、2007 年第 31 届香港国际电影节；纪录片《路上》（2010）入选韩国首尔独立电影节，被香港中文大学、英国纽卡斯尔大学及多个艺术机构收藏；剧情片《一个夏天》（2014）获得 2015 法国沃苏勒亚洲电影节获评审团奖、2015 年北京独立影像展年度优秀剧情片奖等。杨弋枢是一位典型的艺术电影创作者，她的作品重视完整的作者表达，关注城市边缘失声者群体，探索中国人在当下环境中的道德困境和焦虑挣扎。作为一名女性导演，

① 戏剧与影视评论.创作者谈｜女性导演视角下的知识女性生存境遇——杨弋枢导演新片《之子于归》访谈［EB/OL］.https://www.163.com/dy/article/EK9F1J7R05343G25.html.

她有强烈的社会关怀，关注女性群体，擅长用女性视角讲述故事，平静的影像风格蕴含有力的思考。

（三）《之子于归》项目运作过程

作为导演追求个人表达的独立制作的艺术电影，《之子于归》的项目运作是以导演中心制为基本运作特征的。该剧剧本于 2016 年夏完成，2017 年夏天拍摄。由于导演同时也是一位大学老师，她的电影一般选在寒暑假期间拍摄。由于独立制作艺术电影的低成本特性，主创团队搭建既要保证创作水平，又要通过艺术创作的共同情怀和理想来凝聚各路专业人士。导演杨弋枢运用业内人脉几经周折后，逐步组建起自己的创作团队。首先，在剧本创作完成后，杨弋枢在第一时间将剧本发给张献民讨论。张献民，独立电影批评家、策展人、北京电影学院教授，任中国独立影像年度展（CIFF）组委会主席及香

《之子于归》电影海报

港国际电影节、釜山国际电影节等多个国内外电影节评委。看过剧本后,张献民老师非常欣赏这部作品,欣然再次成为杨弋枢导演的监制。作为业内知名的专业电影人,张献民起到了很强的资源汇聚、团队引导作用。他建议杨弋枢在南京本地寻找一位制片人,以此分担导演的事务性工作压力,沟通起来更加便捷高效。但在南京寻找一位有经验又有兴趣做低成本电影的制片人并不容易,于是张献民向杨弋枢推荐了制片人王冀杰。由于独立电影项目推进的客观困难,需要不断寻找各种资源的加入来持续推进项目进展,王冀杰又介绍制片人周皓天加入,杨弋枢也邀请了南京艺术学院沈晓平老师、上海交通大学余莉老师作为制片人和联合制片人,所有加入的制片人都以零薪资开展工作,各尽其能地为项目筹备资金、协调拍摄等贡献力量。

在项目开拍之前,已到位资金大约为70%。南京艾安斯文化传播有限公司代表导演自己先后出资了项目的65%左右、南京纳亚影视文化发展有限公司大约出资20%、九野时代(北京)文化传媒有限公司大约出资15%。九野时代(北京)文化传媒有限公司是一家位于北京的以剧本创作为核心、向投资及制作板块延伸的多维度公司,这是一家有意愿投资艺术电影、提升公司品牌形象的传统影视剧公司,《之子于归》这个项目为该公司提升自身影视艺术制作水平、参与专业艺术节展提供了一些交流机会。该公司之后的发展稳步向前,2023年投资制作了悬疑网络剧集《尘封十三载》(导演刘海波,主演陈建斌、陈晓),其制作水平与实力获得了平台与观众的高度认可。

2017年7月底《之子于归》现场拍摄完成,8月影片进入后期剪辑阶段,一直修改到2018年10月。艺术电影的预算需要严格控制在一定区间内,因此在创作阶段要在保持导演艺术表达的基础上,尽可能

压低预算。2016年夏杨弋枢参加了中国台湾著名剪辑师廖庆松的工作坊活动，曾经邀请廖庆松担任本片剪辑，廖庆松也欣然应允。但因后期预算不足，最终未能邀请廖庆松参与后期。导演杨弋枢亲自操剪，最终与郭晓冬共同完成剪辑工作。许多艺术电影导演都在自己的电影中身兼多职，同时做摄影师、美术、剪辑等，这样能更好地节省预算并保证作品完成度，由此我们也可以看出在艺术电影的创作过程中，艺术电影导演的专业技能是成片的重要保证，多专多能就意味着更少的受限于资源资金匮乏。

2018年10月，影片进入发行和电影节展报名参展阶段，在这个阶段，监制张献民与导演杨弋枢两人共同发挥了作用。2018年10月1日，《之子于归》在温哥华国际电影节首映后，陆续参与了平遥国际影展、2019韩国国际女性影展等。导演也先后与一些商业电影频道洽谈过发行事宜，最终未能达到导演预期的合作内容。艺术电影的小众性决定了其与大众电影观赏平台关注的受众广泛性矛盾，因此收购费用很低，有些艺术电影宁愿不出售到大众平台，从而更完整自主地拥有作品版权。

艺术电影是以电影为媒介的艺术表达形式，它的艺术价值大于商业价值。作为创作主体，首先考虑的是，艺术创作表达欲望得到实现，艺术主张被看到、艺术水平得到业内认可。所以艺术电影的投资价值无法准确量化，一旦在电影节展上获奖，能够对相关公司品牌形象大幅提升，但如果没有获得节展奖映等专业声誉，也意味着在商业上毫无投资价值。因此投资、制作、创作、参与艺术电影一定要明确初心，不能将商业收益放在首位，只有这样才不会因为没有达到艺术目标而失望。在保证艺术质量的前提下，艺术电影项目不得不极致地压缩预算成本，对艺术电影投资不可以涸泽而渔，使艺术电影的拍摄制作能够有后继之力。

（四）结语

通过对青年导演扶持计划、短片作品《手风琴》和独立长片艺术电影《之子于归》的分析，我们能够探析艺术电影创作者的成长路径和项目运作模式。在艺术电影中我们能够看到导演对社会的思考和强烈的个人艺术表达，通常不计商业回报，其余的艺术电影工作者也常以无薪或低薪参与创作，贯穿其中的是影人相互之间的艺术连接和惺惺相惜，以及最原始的对电影的热爱。如今中国的电影市场变化莫测，多样态多类型的电影蓬勃发展对电影生态有益，但自 2017 年起电影市场的整顿调整，意味着艺术电影需要有一个可承受的成本，国内的电影节展对艺术电影的扶持力度也在持续加大，相信多方的共同努力下，中国的艺术电影能够涌现出更多好的作品。

第六章
从"不入流"到
"真香"：网络剧案例研究

网络电视连续剧（俗称网剧或网络剧），顾名思义，是指通过互联网在线播放的电视剧剧集，在互联网时代具备更好的适应性，播放媒介是手机、平板电脑、计算机等网络设备，其优点在于互动性、便捷性，由观众随意即兴点播，深受年轻观众喜爱。

随着行业的日趋成熟，网络剧的形式也日益多元，其中最明显的是出现了很多不同规格时长的剧集内容，主要可以划分为长剧、短剧和微短剧，但就这三者之间的界限，一直模糊不清，直到 2022 年 12 月 26 日，国家广播电视总局印发了《关于推动短剧创作繁荣发展的意见》的通知中，才真正明确了划分标准。通知中提到短剧通常采用单集时长 15—30 分钟的系列剧、集数在 6 集内的系列单元剧、20 集内的连续剧、周播剧等多种形态。显然，从单集时长来看，与此相对应的是单集时长在 15 分钟以下的微短剧，以及单集时长超过 30 分钟的网络长剧。

本章节主要讨论的是最接近于电视剧形态的网络长剧（以下简称为网络剧）。

在如今信息爆炸的时代，普通用户的日常私人时间正在被信息侵蚀，有网络就可以随时随地观看视频，追剧行为也不再局限于电视机前，但是相较于其他的视频形式来看，具有"造梦"功能的网络剧能够更好地发挥娱乐陪伴、情感代偿等作用，很好地契合了当代社会生活。

网络剧的基本概况

一、网络剧的发展历程

网络剧作为当代最火热的播出内容,成为影视行业内的最重要的原创内容产品,它的发展历程完美展现了网络时代亚文化与主流文化从对抗到互相融合的演进过程,用自身的发展昭示了网络时代的文化消费转向。从这一视角出发,网络剧 20 余年的发展大致可以分为三个阶段。

(一)萌芽期的"歪打正着"

2000 年,由五名在校大学生自编自导自演的《原色》开启了"网络剧"的先河。之后出现了一些山寨版的经典小说改编,以及恶搞短片《一个馒头引发的血案》等,但此时这些作品主要是供网友自娱自乐,并未形成规模化与体系化,因此在接下来的几年里,网络剧一直处于初期阶段。

2007 年起,一些领先的媒体平台开始嗅到了网络自制剧的商机,纷纷涉足网络剧制作。这一举措旨在满足当时广告商的偏好,以找

到新的营销机会,同时也是为了打破电视剧制作公司的垄断,规避版权问题并降低成本。诸如《嘻哈四重奏》《非常爱情狂》《天生运动狂》等网络剧均带有浓厚的广告元素,早期的网络剧更像是寄生于广告之中,成为流量与品牌的支持者。

2011年,视频网站之间的竞争变得激烈,对于网络剧的内容、演员阵容和制作质量的需求也不断增加,加速了网络剧工业化生产的进程。各大平台也推出了一系列作品,如优酷网推出了《万万没想到》等作品,爱奇艺则提出了"超级网络剧"的概念。虽然因"接地气"的演员和剧情设计的强互动性及对经典的颠覆与解构、反讽与戏谑,受到青年网民的追捧和喜爱,但此时的作品成本低、制作粗糙,表现形式上类似于小品,难以"破圈",所以无论从数量还是质量来看,这一阶段的网络剧难以与版权电视剧比肩。

（二）成长期的"野蛮生长"

2014年被誉为"自制网络剧元年",各大视频网站自制剧的数量急剧增加,IP的概念崭露头角。网络剧吸引了更多顶尖创作者、精湛的制片人和成熟的制作团队。与此同时,多年来中国网络文学积累的丰富IP资源,为网络剧的发展提供了有力的支持。这一时期是网络剧的快速成长期,但是出现的题材很多以猎奇、性擦边为主,甚至成了部分投机者规避审查的窗口,市场亟须得到规范化管理。

（三）发展期的"涅槃重生"

2016年初,多部网络剧相继遭遇下线或整改,一时间网络剧的发展遭受重创,而随后陆续出台的行业规范化标准也使得网络剧在阵痛中前行、在规范中发展,正式步入产业化的赛道,进入高度繁荣的转型发展期,由此向着专业化、精品化路程推进。

值得一提的是,涉案题材的《白夜追凶》在上线前则主动接受了广电总局和公安部的审查,上线后口碑、播放量俱佳,之后成功输出美国等多个国家和地区,成为网络剧发展的标杆式作品,给行业带来了巨大信心。在这之后的网络剧不仅在投资力度上逼近甚至超越了电视剧,而且在创作力、影响力和回报率等方面也取得了显著进展。网络剧已经从一个小众产品发展成为主流产品,从低成本制作跃升到单集投入上百万的超级网络剧,完成了从模仿到创新的突破。

二、网络剧与电视剧的异同

早些年网络剧的内容大多来源于电视台已播出过的剧集,视频平台为获取流量资源,大多通过购买版权等多种形式争取到播放资质,但是随着媒介环境的变化及互联网平台的兴起,传统的上星卫视收视率大不如从前,受众消费习惯逐渐从被动接受到主动搜索,这样的大环境使得网络剧从边缘逐步走向主流,市场份额甚至有赶超电视剧之势,所以两者也总是被放在一起比较,除了播出渠道和市场份额外,网络剧和电视剧两者在项目生产制作方面也有以下几个方面的不同(见下表)。

电视剧和网络剧特征对比

区分特征	电 视 剧	网 络 剧
受众定位	依靠以往播出电视剧的经验,更多在做出大众爆款的方向努力	更倾向精准描摹客户画像,根据用户的需求,定向制作一些小圈层用户喜好的内容,更趋向于用户需求
内容选择	大多是强调老少皆宜,故事多涉及老中青三代,复合性强	题材全面开花,针对用户的垂直细分的趋势也越来越明显

（续表）

区分特征	电 视 剧	网 络 剧
制作限制	在题材、剧本、演员、制作周期等多个层面要求相对更多	整体要求相对宽松,制作方式也更为灵活
类型偏好	几乎不进行类型细分,类型多元	相对固定在玄幻、古装、软科幻、推理悬疑、青春校园等类型,类型化愈发明显
选角标准	倾向于"老戏骨"搭新人演员,往往需要考虑不同阶段演员之间的搭配	选角相对更灵活,演员和角色之间的匹配度是最重要的衡量标准之一,越来越多的网络剧敢于起用新人演员担任主演
分镜脚本	基本已经丢弃了分镜头的概念	基本都做分镜,也会强调一些电影化质感,为创作者预留更多可细化的可能性
剧集效果	更能娓娓道来,具有长时间的陪伴性	需要在短时间内吸引观众,但持续性较短,追求短期内收割流量

值得关注的是,越来越多的网络剧开始走入了完善的产业链化的流程,并且取得了一定的成果。制作不论从成本还是质量角度已趋近上星电视剧的制作,且热度和流量不低于上星剧,收益也大为可观,甚至改变了以往先台后网的局面,如今上星卫视爆火的剧集诸如《庆余年》《长安十二时辰》《梦华录》等都来源于视频平台,可见爆款剧集可以跨平台、跨媒介"收割"观众群体,网络剧已然打通了向卫视频道反向输出的渠道,走上了一条精品化、差异化的竞争道路,并且收获了主流层面的认可,2019年白玉兰奖首次规定网络剧可以参与奖项评选,2020年飞天奖有条件地向网络剧开放,2020年金鹰奖也向网络剧打开了大门。这些现象不仅意味着传播方式和评奖体系的变化,更进一步说明网络剧与传统电视剧之间的地位差异已经渐趋消弭。

三、网络剧主要出品形式

近年来，由于网络剧市场形势的变化，视频平台由于在资金和渠道方面具有明显优势，自身规模和实力日趋壮大，为了获取更大利润空间，试图在项目开发制作阶段便掌控内容上的话语权，从向影视制作公司处购买内容版权到寻找影视制作公司定制剧集，再到主导并自制剧集，平台越来越成为网络剧项目的主导方。并且，随着行业的整体发展，同行竞争日趋激烈，单一剧集的制作成本水涨船高，为了缓解资金、资源等压力，平台与平台、公司与公司之间从完全的竞争关系逐步转向竞合关系。

当前网络剧市场上，不同出品形式的项目，其开发制作模式也存在较大不同，主要有以下几类。

（一）版权剧

网络剧制作公司向网络视频平台收取版权许可费，制作方和平台方分别拥有不同阶段对内容的管理权和控制权。这一模式允许制作公司以获取授权的方式制作并管理特定作品的创作和发展，同时与网络视频平台进行合作以实现内容的传播和对观众的触达。这种模式通常涉及版权费的支付，以确保创作者和平台方能够共享内容的权益。对创作者而言有了收益基础保障，但是也面临着项目市场预期收益预判不准的情况，并且对于平台方而言，当高昂版权费的项目出现时，斥巨资购买也面临着不少的风险，所以这种出品模式下平台方和创作者的收益难以同时平衡。

（二）分账剧

又被称为"分成剧"，在这种出品类型的项目中，网络剧制片公司

在开发及制作阶段保持高度控制权。其制作和分发模式使得演员和其他制作人员能够分享作品的收益，不仅仅是一次性的工资或片酬，而团队收益是根据网络视频平台公司的收益分成政策制定的计算方式计算而来，主要影响因素为有效观看次数及观看时长。这种模式在中国的网络娱乐产业中越来越流行，因为它为从业者提供了更多的经济激励，同时也可以吸引更多的创作者参与。分账剧的风险在于这种出品模式对于投资制作公司压力更大，从项目发行角度来说，能否顺利与平台合作发行会受到公司以往的项目业绩的影响，而项目在平台收到的评级会直接影响项目收益。这种风险自担的开发模式对于小公司或新公司来说，不啻为是一种入行的方式。

（三）定制剧

网络视频平台与制作公司或创作者签订协议，定制特定主题、内容和风格的剧集，目的是满足特定观众需求，提供独特的内容，这些剧集通常也以独家播放的方式在平台上推出。这种制作模式也有助于网络视频平台与制作方之间的合作，促进了内容的创新性和多样性。这种合作模式下，平台在内容质量和风格上有更多的话语权，但是单一剧集的毛利相对较低，也意味着要承担较大的经济风险；影视制作公司只能获得制作费用，风险较低，但是可发挥的创作空间较小，盈利空间也相对有限。

（四）自制剧

是指由影视平台独立或与影视公司合作制作，参考传统电视剧的制作形式和方法，以互联网用户为受众，平台在内容质量和风格上有更多的掌控权。由于网络平台的社交属性和大数据优势，网络自制剧先天具有高度互动性和市场敏感性。但是随着行业竞争的日趋

激烈，整体发展已成规模，制作成本水涨船高，投入产出比整体较低，哪怕是《梦华录》这样的爆款自制剧也难以依靠剧集本身的流量和广告收益使平台实现盈利。

（五）合作剧

多家制作公司或平台共同制作的剧集。合作剧通常具有较高的制作成本和质量，多家出品公司为一部剧服务，对于平台和剧集制作方来说是一个"稳妥"的选择，风险分担的同时也意味着利益共享，在宣传推动方面的投入也意味着无法做到真正的全力以赴。

这些不同的出品形式反映了网络剧产业整体的创新性和多样性，观众能够在网络视频平台上享受各种类型和风格的内容。综上可见，网络剧市场的进入门槛越来越高，项目的生产主导权越来越集中于头部平台手中。

本章节将以《梦华录》为例，就网络剧项目开发制作过程进行深入探究，思索市场现状下网络剧的运作模式、投资战略、工业化路径，以及发展中面临的问题与必要条件，探讨网络剧行业规范化、专业化、多元化的发展前景。

网络自制剧项目案例分析
(《梦华录》)

一、项目概况

(一)故事简介

在钱塘开茶铺的赵盼儿(刘亦菲饰)惊闻未婚夫、新科探花欧阳旭(徐海乔饰)要另娶当朝高官之女,不甘命运的她誓要上京讨个公道。在途中她遇到了出自权门但生性正直的皇城司指挥顾千帆(陈晓饰),并卷入江南一场大案,两人不打不相识从而结缘。赵盼儿凭借智慧解救了被骗婚而惨遭虐待的"江南第一琵琶高手"宋引章(林允饰)与被苛刻家人逼得离家出走的豪爽厨娘孙三娘(柳岩饰),三位姐妹从此结伴同行,终抵东京,见识世间繁华。为了不被另攀高枝的欧阳旭从东京赶走,赵盼儿与宋引章、孙三娘一起历经艰辛,将小小茶坊一步步发展为东京最大的酒楼,揭露了负心人的真面目,收获了各自的真挚感情和人生感悟,也为无数平凡女子推开了一扇平等救赎之门。

《梦华录》宣传海报

（二）剧集概况

《梦华录》根据关汉卿元杂剧《赵盼儿风月救风尘》改编，是由杨阳执导，刘亦菲、陈晓、柳岩、林允领衔主演，徐海乔、代旭、张晓谦主演，王洛勇、保剑锋特邀主演，姚安濂、杜玉明、刘亚津、刘伟等联合出演的女性古装励志剧，于 2022 年 6 月 2 日在腾讯视频首播，后于 2022 年 11 月 22 日在北京卫视上星播出。

热播期间，集均播放量超 1.427 亿，单日峰值超 2 亿，成为 2022 年首个登上腾讯集团财报的剧集，并获得金鹅奖"年度观众喜爱剧集""年度最具商业价值剧集"，腾讯 2022 上半年 PCG"业务突破奖"等荣誉。豆瓣评分人数历史第六，开分 8.3 分，最高 8.8 分，专业小组巅峰期讨论人数 14.4 万人次，讨论量影视剧历史第一，口碑流量双丰收，成为当之无愧的年度爆剧，还作为唯一一部古装剧被中国国家版本馆收藏。

在剧集热播的背后，《梦华录》通过商业化的内容重构、时尚化的历史挖掘，多元化的营销策略，重新构建了古装偶像剧（下文简称"古偶剧"）项目运作的市场逻辑。

二、项目定位

（一）成本定位

通常来讲,古偶剧制作的成本相对很高,服装、化妆、道具、美术置景等方面都需要投入大量资金,为了打造一部合规的古偶剧,制作公司也需要投入数千万甚至上亿元人民币。从"卖相"上看,《梦华录》无论是剧本内容、演员阵容、还是制作效果均远超了行业水准,甚至触及同类型题材的天花板,根据专业人士对于市场上同类古偶剧的投资制作的常规标准来看,《梦华录》的整体成本至少需要两三亿。

可以明确的是,两三亿元的成本看似不低,但也在合理区间。除了制作成本外,推广和营销也是古偶剧支出的重要组成部分。制作公司需要投入大量资金在广告、宣传和推广活动上,以确保古偶剧在观众中引起轰动效应。

（二）受众定位

古偶剧几乎主要依赖三类观众:主演粉丝、原著党和古偶剧爱好者,综合来看主要受众是最广泛年龄层的女性,《梦华录》最初的受众定位亦是如此。但是,该剧在传统的受众群体基础上有所扩展,一般来说饭圈文化的主要受众集中在 18—24 岁这个年龄段,而《梦华录》聚焦于 24 至 30 多岁这个年龄段的女性群体,而这群人是最受广告商青睐的。《梦华录》的主创擅长创作面向轻熟女这个年龄段的内容,后期的数据也恰恰反映了创作预期对市场的准确判断,播放数据显示,25—34 岁的观众占比高达 76%—77%,占绝对主流。这也表明了《梦华录》作为女性励志题材的古偶剧,其观众泛年轻化、女性化的特点,对于以往相对低龄的古偶剧是个突破。

由于内容质量过硬，《梦华录》在开播之后讨论度日益高涨，后来迅速出圈，不同年龄段，以及很多男性观众都关注了这部剧，甚至吸引到一些像建筑、外语、家具、医药、法律等领域的专业人士的关注，受众群体超出了投资制作团队的预期。可以说，在目标受众群体的精准覆盖的基础上，《梦华录》在播出过程中辐射到的非传统目标受众群体也在逐渐扩大，满足现代收视口味、弘扬传统文化的高级审美正在被更多观众所喜爱。

三、主创团队

（一）概况

《梦华录》由孙忠怀、王裕仁出品，导演杨阳，制片人为张志炜、闫立严等人。出品方是企鹅影视、金色传媒、远曦影视。

企鹅影视成立于 2015 年，隶属于腾讯公司，背靠视频平台优势，是一个以自制剧等为主要业务板块的内容创作平台。在自制剧的内容开发上战绩斐然，出品过《如果蜗牛有爱情》《鬼吹灯之精绝古城》《使徒行者 2》等多部顶级自制剧，获得口碑与流量的双赢，成为行业典范。但是面对平台间日益激烈的竞争，平台迫切需要优质内容，尤其是在《梦华录》之前，腾讯影视业务在古偶剧方面的战绩不尽如人意，尽管推出了高预期高投入的《雪中悍刀行》《长歌行》等多部 S 级古偶剧，但口碑反响并未达到预期。面对着平台古偶剧的疲态，腾讯影视迫切需要《梦华录》这样的优质内容驱动整个平台用户增长，使用户能够转化成付费会员，平台从而能够创造出多元化、高黏性的内容生态。

金色传媒成立于 1996 年，是中国最早致力于影视艺术创作的专业制作机构之一，专注于精品电视剧的创作，在业内具有较高的品牌

知名度和市场地位。基于杨阳导演在圈内多年的积累,公司与多位知名作家、编剧、导演签订了战略合作协议,资源优质且组盘能力强,也注重与平台的合作,一直与腾讯视频联系紧密,是腾讯大剧《将夜》的出品方,拥有《将夜》第一季剧本等相关影视作品版权。

远曦影视成立于 2016 年,是近年崛起的影视制作公司。创始人张巍不仅是职业编剧,也是公司的管理者,个人持股高达 90%。成立以来制作的剧集几乎以中小成本的时装剧为主,在创意、创作能力上具备天然优势,但为了保持创作上的自主权,股权相对集中,很难在短时间内壮大规模。在这种情况下,针对《梦华录》这样的古偶剧本,公司独立开发压力很大,依托平台、和其他资深影视公司的强强联合似乎是唯一选择。

由此看来,由企鹅影视、金色传媒、远曦影视联合出品的《梦华录》,背后是"平台+导演+编剧"金三角的"保驾护航"。对于这三家公司而言,合作是一种高性价比的方式,彼此承担的风险都相对缩小、自身优势得到更大发挥,平台能够拿到独家内容或优先选择权,导演及编剧的制作公司能够依托平台后顾无忧,借此撬动更大资源,也更易在影视制作的全流程中形成叠加效应。

(二)导演

杨阳,国家一级导演、编剧、制片人,毕业于中国传媒大学,1983年 7 月至 2015 年 6 月杨阳在中央电视台电视剧制作中心工作,担任一级导演,2015 年 6 月开始进入金色池塘影视文化有限公司工作,目前担任公司的董事、艺术总监。她在影视行业工作近 40 年,代表作跨多种类型,包括婚恋剧《牵手》、战争剧《记忆的证明》、医疗剧《心术》。

杨阳不仅拥有国际化的人文视角也掌握了超强的艺术驾驭能力,还善于在各种题材中挖掘人性,作品细腻但柔中带刚。作品数量

高产，题材广泛，涵盖了情感、战争、历史及社会热门话题等方面。[①]
但是作为一名女性影人，如今回归到了女性题材，希望用作品为更多
女性发声，给更多女性以力量，而导演身上这样使命感与《梦华录》中
的三位女性角色的选择不谋而合。

（三）编剧

张巍，中国内地女作家、编剧，本硕博先后毕业于中国传媒大学、
北京电影学院、中央戏剧学院，远曦影视的创始人。入行 20 多年，张
巍塑造过许多成功的职业女性形象，从《杜拉拉升职记》里年轻有为
的跨国公司人力资源总监杜拉拉，到《女医明妃传》中敢于公开行医
并建立医女制度的明朝女国医，再到《梦华录》里把小茶坊做成大酒
楼的赵盼儿。

尽管角色背景横跨不同年代，但是作品里都专注于彰显女性力
量，独创古装女性职场剧品牌，关注女性职场独立与自我个性的释
放，更能精准展现当下女性生活状态，深谙女性观众内心，能够使观
众看到了女性作为一个独立个体的一面，因此张巍的作品极易引发
女性观众的共鸣及共情。

（四）角色和演员

刘亦菲，饰演女主角赵盼儿。毕业于北京电影学院 2002 级表演
系本科，出道多年出演了众多经典角色，为观众带来了许多高分电视
剧。刘亦菲清纯灵气、气质独特，具有典型的江南女子气质，被评为
最有"仙气"的古装女演员，但是主演的电影作品口碑相对平淡，虽然
仍是顶流，但是希望参与更多具有专业水准和商业价值的作品。赵

① 网易娱乐.导演杨阳谈新作《雪女王》和《将夜》创作理念[EB/OL].https://www.163.
　com/ent/article/C65CAMLP00038793.html.

盼儿这个角色非常丰满和鲜明,是一个将勇敢和坚韧杂糅在一起的复杂角色,也具备一些超越时代限制的品格特质,而这样一个具有突破性的角色就是不错的机遇,由此,《梦华录》也成为其成年后首次重返小银幕的作品,无疑引起了更高的期待值。

陈晓,饰演男主角顾千帆。陈晓的古装造型出圈,能让人眼前一亮,这些年的作品屡屡问鼎古装排行榜。无论是《陆贞传奇》中隐忍、痴情的太子高湛,《神雕侠侣》中狂放善良的杨过,还是《那年花开月正圆》里亦正亦邪的沈星移,陈晓的演技一如既往的稳定,给观众呈现了良好的状态,在古装剧领域拥有了一席之地,甚至被称为"古装男神"。《陆贞传奇》的编剧就是张巍,陈晓和张巍有过爆款项目的合作经历,张巍也在《梦华录》项目开发之初推荐陈晓作为她心目中最理想的顾千帆这个角色的饰演者。值得一提的是,陈晓和刘亦菲在不同版本的《神雕侠侣》中分别饰演过杨过和小龙女,算是另一种梦幻联动,也成了该剧后期宣传的卖点之一。

选角的成功对于古偶剧项目的成功至关重要。《梦华录》项目特别幸运地选择了陈晓和刘亦菲,两人所饰演的剧中角色在银幕上产生了奇妙的化学反应,剧内剧外都引发了一众"CP党"的沉浸式追剧。

四、开发策略

(一)宋代故事背景,现代精神内核

《梦华录》改编自关汉卿的元杂剧《赵盼儿风月救风尘》(简称《救风尘》),这是一部充满女性智慧的现实题材作品,讲述的是花花公子周舍骗娶并虐待宋引章,赵盼儿以智胜周舍救出姐妹宋引章的故事。早在2002年,《救风尘》就曾被影视化,改编为古装单元剧《爱情宝典》

中的《救风尘》，该作品基本遵循了原作的设定，侧重于"情"与"义"的体现。

而《梦华录》的创作团队为顺应当下市场的观众心理需求，更多地植入了当代独立女性价值观，将作品定位为女性古装励志剧，改变了原作中妓女身份的角色设定，将女性个人的英雄行为转变为女性群体的觉醒，讲述赵盼儿、孙三娘、宋引章三个女人经历各种困境，携手勇闯汴京，并在皇城司指挥使顾千帆的帮助下，最终姐妹们通过自身的努力打造出汴京最大酒楼的故事。在《梦华录》剧中，男女主角之间产生的是势均力敌的爱情，旗鼓相当设定下打造的"顾盼生辉"，也体现了当代城市女性对自我和爱情的想象与向往。除了爱情的故事线外，《梦华录》还融入了职业女性成长视角的励志元素，以古装角色诠释职业女性成长路径更具有浪漫色彩，尤其女主赵盼儿的创业史对于现代社会商业理念的高度还原，更迎合了当代女性观众的自我认知，也是《梦华录》区别于普通古偶剧的重要看点，提升了现代观众的接受度。

虽然对于原作《救风尘》的角色和情节做了大刀阔斧的改编，但是新剧《梦华录》还是对故事精神内核给予了最大程度的保留，包括赵盼儿为营救宋引章给周舍设下的风月局等原著中的精华部分。

整体上来说，《梦华录》在脱离现实的古代背景下，通过角色、价值观和剧情细节的现代化改造，使观众产生了超越故事特定时代的代入感和沉浸感。

（二）大女主"爽剧"，契合受众心理

近年来，影视作品中女性意识高涨，国产剧的热门投资方向也似乎已经有了成功的标准答案，即"大女主外壳＋精致服（装）化（妆）道

(具)＋玛丽苏内核＝流量密码"，从这个角度来看，显然大女主剧《梦华录》具备了爆款的必要元素。

不过《梦华录》这部剧中，避开了市场资本所热爱的霸道总裁、傻白甜式的俗套剧情，反其道而行把观众的视觉感和智商性放在第一位，充分尊重受众本位的思想，所以剧中无论是"服化道"的设计，还是流露出的烟火气息均带有浓厚的北宋气质，更值得一提的是，剧中对于具体朝代的历史事件的改编也做到了有史可依。

但是，不同于以往男性视角的"大女主剧"，本剧创作团队的导演和编剧，以及故事内容中的主要角色，女性群体均占有了绝对优势的比重，也正因此，本剧没有标榜独立女性却离不开男人帮助脱离困境的剧情设定，也没有歌颂女性作为妻子、母亲社会身份的伟大付出，当然也没有蓄意贬低、丑化男性角色，而是用正确的价值观念来塑造并深入刻画女性角色，赵盼儿、宋引章、孙三娘三人尽管出身卑微，但并未怨天尤人，而是敢于通过自己的力量最终在东京打拼出一番天地，展现出了她们三人身上的善良美好、侠肝义胆、不卑不亢的优秀品质。

在人物关系的设定方面，该剧也没有放弃古偶剧中必备的浪漫化叙事，而是在原作基础上重塑了具有现代精神的亲密关系，用现代化的爱情观念来丰富古代女性角色的精神内核，三位女性角色在面对爱情时，敢于直面内心、主动争取爱情，但是也绝不依附于男人。

从故事主线来说，剧中三位女性都拿了一手"烂牌"，却凭借自身能力、姐妹支持走出了"王炸"的结果，这就是古代版的"女孩帮助女孩"的故事设定，是女性励志作品的正确打开方式，转变了以往男性视角下的女性改写命运的路径，契合了古偶剧女性观众为主的受众心理，尊重了女性观众的感受及受众本位的思想，诠释了真正的女性

意识的崛起。

所以《梦华录》并不是披着流量密码的大女主爽剧，而是聚焦于成长蜕变的话题，展现出女性的魅力与力量，涵盖了角色设定、人物关系、剧情走向乃至核心主题等。

（三）关照审美细节，彰显传统美学

影视剧是造梦的艺术，剧集里承载了观众现实生活中不曾拥有的美好意象，而一部用真诚和尊重制作出来的影视剧成了最好的圆梦方式，也只有这样才能够引起观众的共情与共鸣。但是近年古偶剧因其扮相、抠图、替身等多问题遭到观众嫌弃，在这一类型电视剧阶段性低迷的行业背景下，《梦华录》在服装、饮食、风俗等方面展现了极致的宋代美学品位，细腻地再现了当时的文化和生活细节，体现了导演和制作团队对传统文化的高度尊重和还原精神。

服装在细节上保持了宋代时尚，各种美味的宋代茶点和宴席呈现出了宋代的烹饪艺术和饮食文化，为观众带来了视觉和味觉的盛宴。此外，剧中通过点茶、茶百戏、茶点等元素，展示了宋代茶文化的独特魅力，邀请"非遗茶百戏代表性传承人"章志峰为演员传授相关知识，确保茶文化的真实还原。这不仅是一种艺术呈现，还传递了茶文化在宋代社会中的重要性，从这个意义上说，《梦华录》的格局绝不止步于做一个精品偶像剧，也是对于中华优秀传统文化的一种传承。值得一提的是，为确保历史的准确性，剧组邀请了《宋宴》的作者徐鲤和卢冉担任历史顾问，提供有关宋代社会、风俗和文化的专业建议。这确保了剧中的情节和场景更加严谨，为观众呈现了一个更真实的宋朝社会。

《梦华录》在艺术真实和美学追求方面的努力，为后期的宣传营销打下了良好的基础，成为高口碑和商业衍生开发的内在动力。

五、宣发策略

（一）高质量口碑营销

微博至今仍然是网络剧线上口碑营销的重要阵地，《梦华录》团队尤其注重这一平台的营销效果，在剧集上线前精准锁定了潜在用户，在上线时便转化了更多的点击量。

首先，《梦华录》上线前的宣发方向主要围绕微博的明星和公域特质，本就拥有强大粉丝基础的刘亦菲、陈晓两人的角色物料的及时发布，可以抢占潜在观众注意力，提高出普通用户参与度；同时明确古偶剧集特质，尽可能地吸引到更多的受众群体。

其次，上线前三日是具备口碑优势的剧集最重要的宣推时段，《梦华录》团队通过话题活动激发路人观看兴趣，官博发起的♯梦华录角色头像征集大赛♯，让粉丝深度参与、辅以明星配合的方式，直接触发剧粉情绪嗨点，引发更深层次的内容表达，引爆剧集市场第一波热度。并且，这一时间内该剧平均每日上微博热搜次数不下 12 条，借助已观影人群的探讨和话题辅助，做到线上全面发酵，随后团队极力推广的男女主"颜值"向话题，直接击中路人粉，包括后面的"平行时空小龙女杨过相遇""柳岩复仇""女性励志"当天登上热搜，紧接着♯《梦华录》导演编剧都是女性♯话题得到释放。

除此之外，开播第三天豆瓣的超高评分，以及播出后腾讯多次更换的推荐语从"口碑新剧""高口碑新剧"到"年度最高分国产剧"，坐实了剧集的质量。随后营销方利用微博的社交媒体平台效应，挖掘强势内容点，再借助其热搜影响力，达成"破圈"传播。宣发团队在微博平台推出了"CP向"的话题营销，以及"情感向""娱乐向""历史向"等营销方向，也都逐个击中了大众情绪点。整体营销路径从粉丝到大

众,最终通过其成熟的垂直生态,达成各个圈层的引爆和转化。

长尾效应对剧集而言同样重要,经过了上线前的话题预设,上线初期的话题爆破,上线后期的热度维系,最后阶段的重点在于营造全民观看氛围,让口碑剧集成为社交通行证,吸引部分人群出于"参与社交探讨"目的观看。

先实现了口碑裂变传播,再达成话题引爆效果实现破圈,《梦华录》的这些营销行为和电影圈常用的营销模式高度重合。当然,这一切的前提在于其本身即为精品,口碑营销从来不能制造口碑,只能放大口碑,剧集想要寻求长线发展,前提仍是优质的内容。

(二) 以宋"潮"文化为核心,衍生品助力破圈

尽管目前国内影视行业衍生品收入占总收入的比重较低,但是在相对成熟的工业体系下,衍生品收入应成为影视产业链收入中的重要组成部分,它不仅能够产生经济效益,还能够通过衍生品增强剧集和观众之间的链接、增加观众黏性。《梦华录》通过挖掘宋朝文化的潮流性,生产出了更具有时尚感、更有开发价值的优质内容,这也为商务团队提供了操作空间,可以在营销期内,尽可能地结合剧集受众群体的喜好特点,进一步创造了开辟 IP 价值的新可能。

近年来年轻人的国风意识觉醒,《中青报》数据显示,92.4%的年轻人期待越来越多的国潮元素出现的。[①]《梦华录》以宋"潮"文化为核心进行创新尝试,结合剧集内容与茶饮、服饰等多品类产品相结合,不仅扩大了品牌的知名度,还尽可能实现受众群体的最大化,覆盖人群从剧集观众拓展至更广泛大众,甚至因为大量的曝光,实现了剧集信息的新一轮传播,使得剧集完成了破圈,实现与品牌之间的互利共赢。

① 新华网.92.4%受访青年期待更多国潮元素[EB/OL].https://baijiahao.baidu.com/s?id=17141892842832456633&wfr=spider&for=pc.

值得一提的是,《梦华录》的衍生品市场不仅仅局限于衍生产品本身,还涉及众多与之相关联的产业。比如该剧用不少篇幅展现的茶元素,茶百戏作为福建省的非物质文化遗产,如今成为新型的文化旅游产品,这项优秀传统文化有了新的传承形式。此外,电商平台的"果子""宋制汉服"等与传统文化相关产品的搜索量也有明显增长。

（三）以剧带剧,衍生剧场反哺内容

《梦华录》片尾的多类型、解析向创意衍生节目《你好！宋潮》,用诙谐现代的流行语科普宋朝人的生活,将宋朝人的娱乐生活和现代思维、表达进行结合,以观众较为熟悉的方式,解读宋朝趣味和历史,使观众对剧集本身的理解更为深刻。

比如宋朝盲盒、拉花茶艺、宋朝外卖等各种有意思的"风雅产业链"都成为热播期间观众的讨论热点,不仅起到了科普历史的作用,还助力了剧集的破圈。

《梦华录》片尾彩蛋虽然时间较短,但为古偶剧提供了新的招商可能,产生了不小的商业价值。比如第9集通过科普外卖早在宋朝就已经出现的"夜宵文化",顺势将美团外卖的广告进行植入;第10集以宋朝茶艺为切入点,再由此看似不经意地引入广告。采用话题延伸的方式,将彩蛋剧场与商务广告相结合,一定程度上弱化了广告性质,也减少了关键剧情被中插广告打断的割裂感。在营销效果方面,也能更大程度上身临其境式突出产品的特色,相较于纯广告形式更新颖。不过由于剧集爆火,商务猛增,《梦华录》十集之后的片尾彩蛋的位置直接被传统广告所替换。

（四）宣发长线升级,全面移情

著名精神分析专家弗洛伊德曾提出"移情"理论,是指受众在观

看影视剧的同时不仅是接受外部意识的过程，也是一次将自我在现实当中所发生的情感进行转移的过程。剧集想要在市场过度饱和、竞争激烈的大环境下获得更大的市场份额，就必须增加移情途径，用年轻人喜闻乐见的方式强化内容与观众自身的联系。

《梦华录》配合剧集内容与宋朝文化背景，尝试各类创新玩法，从线上到线下，从剧内到剧外，营造出一条以宋朝人文为支撑的立体产业链，让观众沉浸式体验宋朝文化，仿佛置身于宋朝年间。在线上，《梦华录》将品牌与剧集 IP 结合打造了营销后链路的新模式，与奥利奥、海天合作上线了剧内购物车，以及相关的人物徽章、同款扇子等一系列周边商品，观众可以一边看剧一边下单，即时完成消费转化，不仅产生了连续的商业价值，还提升了观众的观影体验。

在线下，《梦华录》进一步放大自身文化优势，以内容 IP 为基础，将用户对剧集的喜爱移情至线下场景，全面实现观众移情，并与相关品牌实现强关联。各地也纷纷借助《梦华录》的热度举办了国风市集，将剧中呈现出来的北宋东京风情搬到了现代都市中，包括但不限于点茶、果子、汉服等，极大地丰富了既有受众及潜在受众群体的文化生活。比如，《梦华录》在长沙打造了电视剧行业中的首个主题线下展"风雅梦华游"，深度打造了宋朝的街景市集、并还原了剧中的名场面，成为湖南长沙的新晋热门打卡地。此外，江苏、浙江等地旅游景点的宣传也结合了《梦华录》，甚至在澳大利亚悉尼，中秋国风游园会中还原了《梦华录》斗茶名场面。

由此可见，《梦华录》从线上到线下展现出了一个更加立体化的剧集宣发模式，将剧集信息精准化、规模化地触达目标受众的同时，通过移情效应最大可能地延伸其内容价值和用户价值，从而实现品牌效应和商业效果的最大化。

六、项目成果

从收益来看，《梦华录》大概可以拆解为三块：一是会员费，二是广告收入，三是包括点映等增值服务收入。首先会员部分，如今长视频平台的会员规模整体趋于稳定，类似《梦华录》等爆款对于平台的会员规模而言，更多的在于培养现有会员的忠诚度。其次广告收益部分，目前长视频的广告分为贴片广告、插播广告、（提示广告）等多元形式。据不完全统计，《梦华录》广告主有 40 多个，并且因为剧集内容优质，热播期间赢得极大流量，播放期间仍有不少品牌方希望达成合作，甚至有广告商给出 500 万的天价广告费还在等排期的传闻。如此看来似乎仅仅靠广告费，该剧就能赚得盆满钵满，但其实不然，在剧集播放之前，一般网络剧广告的招商资源，就已消耗殆尽。彼时因为剧集上映后流量的不确定性，此时的广告定价一般遵循市场行情，整体相对理性，而在剧集播放之后，市场的热度不断攀升，尽管品牌方愿意出高价争取广告空间，但是也未必有位置可供插入广告，并且制作团队要考虑广告整体的数量，自然也不能肆意。最后点映收入部分，根据网络公开资料，《梦华录》点映带来的整体收入，大概在百万元量级。

由此看来，一部国产精品的《梦华录》让业内看到了古偶剧创作的新方向，给出了另一种爆款 S＋剧集的范本，即把制作成本花在应有的地方，该剧非传统流量演员、非大 IP 改编，以及非艺人经纪公司主导，这样的组合几乎避开了以往 S＋规格古偶剧的制作模版，其卓越的成绩在网络剧的发展历程上已经留下了光辉的一笔。从腾讯视频平台的角度来看，该剧是平台长期发展的必经之路，爆款剧集逻辑在于提升平台的格调，提振平台内外信心。现阶段相较于收益而言，

平台考虑更多的是会员比例、影响力、行业地位，这其中爆款剧是拉动会员收入，提高广告天花板的重要利器。所以《梦华录》使得腾讯平台在取悦了已有存量会员的基础上完成了适量的新增，更重要的是赢得了口碑，打造了品牌价值，为后续项目的发展提供了良好的平台基础。

网络剧的投资与制作启示

如今的网络剧市场环境异常激烈,视频平台的兴起也改变了以往的行业生态,平台的话语权得到了进一步的增强,在这种情况下,相较于其他的生产模式而言,平台的自制剧最能体现出视频平台的判断和倾向,所以本章节通过对自制剧的分析研究,来获得对网络剧的投资与制作的启示。

一、网络剧的市场环境

(一)政策推动步入精耕细作阶段

2022 年 4 月 29 日,国家广电总局向社会公布《关于国产网络剧片发行许可服务管理有关事项的通知》,于 2022 年 6 月 1 日开始实施。将国产网络剧片审查纳入行政许可事项管理,对国产网络剧片依规颁发《网络剧片发行许可证》,标志着网络剧片管理从备案登记时代进入到发放行政许可证时代,网络剧片全面进入规范化、标准化和专业化发展新阶段。① 网

① 最高检影视中心.网络剧片实行发行许可管理,释放了哪些政策信号[EB/OL].
https://new.qq.com/rain/a/20221229A03ZXC00.

络剧日益成为网民喜爱的重要视听文艺形式,广播电视主管部门对网络剧片的管理与服务也不断完善,根据发展形势实行许可管理政策,有力地推动了网络剧片高质量发展。

国内网络剧经历了从早期的粗制滥造到近年来的精耕细作,高质量的热门剧集层出不穷。这一变化的原因之一在于网络视听作品的审核制度逐步完善。2017 年发布的《关于进一步加强网络视听节目创作播出管理的通知》强调网络视听节目应与广播电视节目遵循相同的标准和规定,确保政治、价值观和审美标准符合要求。2020 年发布的《关于进一步加强电视剧和网络剧创作生产管理的通知》鼓励网络剧的拍摄集数不超过 40 集,特别鼓励创作 30 集以内的短剧,并对制片成本和演员片酬等方面作出了具体规定,以杜绝低质量的作品。从 2022 年 6 月 1 日开始,国家广播电视总局正式对网络剧片发放行政许可,包括网络剧、网络微短剧、网络电影和网络动画片等,统一采用"网标",与网络电影和院线电影一样,实现同规格监管。

这些政策举措在逐渐完善行业准入条件的同时,促使网络影视创作逐渐步入专业化阶段。它们过滤掉了投机行为,鼓励行业继续加强高品质创作,同时对制作方提出了更高要求。这一过程净化了影视产业的发展环境,吸引了更多杰出的制作机构和人才加入网络视听节目的创作领域。

（二）产业格局转型,融入主流文化

从供给端来看,减量减产是供给侧改革的主流趋向。然而,产量下降并不意味着高质量生产的削弱,反而是对供给侧"去粗取精"提出了更高的要求。"减法思维"和"产能克制"对于重新激活电视剧、网络剧的市场价值和传播价值具有重要的作用。在网络剧备案发行方面,获得备案的重点网络剧题材丰富,都市题材是主要的网络剧题材

配置,近现代传奇题材批量涌现,整体显示了网络视听产业的供给侧优化,推动网络剧内容生产体系的重塑。

与此同时,相关部门通过主题展播、筹建重大题材影视库等形式,使网络剧的核心母题与意识形态建构了审美联系,形成主旋律创作的阶段性风潮。在重点网络剧中,重大题材也有一席之地,显示出网络视听融入主流文化,肩负意识形态影像表达的使命感,也反映了网络剧创作自觉烙刻时代碑铭,做续写民族史诗的记载者与同行者,凝聚社会共识,参与国家意识传播的整体趋势。①

(三)平台自制剧竞争空前激烈

网络影视平台依靠自身"网生"特质逐步成长,但是因为涉及内容版权的成本高昂,长视频平台长期深陷亏损,所以自制内容成为各大平台立身之本。网络自制剧可以使这些网络视频平台逃离天价的版权采购成本,从被动参与内容角逐转变为主动参与内容制作,成为平台差异化竞争的核心。不仅如此,自制剧还可以增强平台自身的差异化竞争力,所以各大平台不断提升自制剧的制作数量和质量标准。在优酷、爱奇艺、腾讯三家传统视频平台之外,参与自制剧竞争的还有甜宠剧高产的芒果 TV 和粉丝黏性强的 B 站,除此之外,字节跳动、快手这些短视频平台未来在自制剧方面或有所突破。

而随着自制剧竞争日益激烈,从源头布局抢占市场空间显得尤为重要,在此情况下,平台剧场化得以横空出世。剧场模式对于剧集播出时间、内容品质、品牌标识的三重考量让平台与内容得以相互标记,真正让剧集在创作之前就得到合理规划。剧场模式一方面有利于平台指导内容创作,督促其质量提高;另一方面也形成厂牌强标识

① 澎湃新闻·澎湃号·媒体.新主流　新形态　新走向——中国电视剧、网络剧产业观察[EB/OL].https://www.thepaper.cn/newsDetail_forward_13284770.

效应,让平台拥有前所未有的差异化竞争力。比如爱奇艺推出的"迷雾剧场"采用悬疑短剧集密集上线的方式,让迷雾剧场快速形成"精品悬疑厂牌"的印记并烙印在爱奇艺品牌形象上,如今已经实现全球规模化发行,满足分众用户不同需求的精准圈层内容,分众思维下的精品化路线已成为趋势。

通过一部剧吸引广泛的注意力进而收获稳定增长的观众的时代逐渐远去,但是每一种内容却有着相对稳定的用户画像,所以依据不同类型受众的观看喜好,生产制作出更契合特定群体审美的精品内容或将会为网络自制剧与平台实现品牌升级的必经之路。

二、热门网络剧类型

近年来,网络剧能够迎来市场和口碑的大爆发,得益于 IP 网络剧的优异表现,其数量占比越来越高,并且多为在行业影响力大的头部、腰部剧集。由此可见,IP 网络剧占据着市场主流,而这其中爆火的网络剧又往往具备以下特点。

(一)"高概念"元素引发热潮

"高概念"可被解释为在剧集设定上敢于探索新颖的概念,将主人公置身于传统时间和地点的限制之外,以详细描述新颖的情节,吸引观众的关注。腾讯视频播出的《开端》在其播出期间成为热门话题,其"无限循环"和"平行世界穿越"的概念迅速抓住了观众的眼球,大量角色的出圈情节也直接推动了高概念元素的大爆发,将整个网络社交平台带入了一个"循环"的热潮中。当然,"高概念"也不仅出现在循环类型的故事之中,在不同类型的故事中引入"高概念"元素也往往能够达到事半功倍的效果,例如《一闪一闪亮星星》结合了青春

爱情和悬疑元素,采用了平行时空和限时相爱等复杂设定,成为当年备受瞩目的网络剧。

不仅如此,"高概念"的叙事方式也广受追捧,然而这并非网络剧原创,比如《天才基本法》中广受好评的叙事手法实则是在经典电影《罗拉快跑》中早已使用过的"无限循环"方式。经典叙事方式在大银幕上取得成功后,被引入到网络剧集中,并根据网络观众的观看习惯进行再创作,从而打造了网络剧集的良好口碑和高观众吸引力。

(二)精品古偶剧仍有市场

受 2019 年颁布的"限古令"(国家广电总局对各大电视台下达的新规定:所有卫视综合频道黄金时段每月以及年度播出古装剧总集数,不得超过当月和当年黄金时段所有播出剧目总集数的15%)影响,近年仙侠、武侠、穿越等古装剧数量明显减少,但有着热门 IP、高流量演员、超强实力团队加持的古装剧仍然具有强大的粉丝属性和市场号召力,如优酷有《与君初相识·恰似故人归》《沉香如屑·沉香重华》,腾讯视频有《梦华录》《星汉灿烂·月升沧海》,爱奇艺有《苍兰诀》《卿卿日常》等,这些剧集在播出期间的数据早已说明了一切。

不过,如今热门的古偶剧类型划分更为精准、带有鲜明的时代烙印,如《梦华录》作为女性成长励志剧,故事情节进展集中于三姐妹的成长与蜕变,人物鲜明的现代性精神与今天网络女性主义兴起的思潮遥相呼应;再如家族群像剧《星汉灿烂·月升沧海》中程少商与母亲的隔阂,来源于母亲对自家孩子无意识的打压,造成亲子关系的疏离,这也是对现实社会中原生家庭的某种映射。泛年轻化、女性化的古偶剧的热度与持续时间前所未有。但由于制作水准差异,除头部剧集外的古装类作品口碑仍参差不齐。

（三）悬疑题材的创新融合

自 2020 年《隐秘的角落》《沉默的真相》爆火出圈以来,悬疑剧逐渐被大众所追捧,后续的此类作品均在不同程度上进行了创新与多元类型融合。从以悬疑外壳探究家庭伦理关系的《隐秘的角落》《回来的女儿》,到关注个体内心及人性复杂与深刻的心理性悬疑《谁是凶手》《回响》,再到聚焦于时代变迁、人情冷暖的社会性悬疑剧《沉默的真相》《漫长的季节》,以及充满未来感的轻科幻悬疑《在劫难逃》等,越来越多的作品在悬疑类型的垂直细分领域融合多种元素,开拓新的内容可能,激发其市场化的潜能。比如《回来的女儿》叙事主体关注家庭亲缘关系,悬疑元素与人物关系形成明显反差,带给观众熟悉的陌生化悬疑体验;《谁是凶手》通过精准的调度形式与错综复杂的故事讲述方式,再现了谜案的扑朔迷离;《漫长的季节》采用章回体叙事更是彰显其文学性,令大众耳目一新。这些作品在探索创作路径时大胆尝试,呈现出多样的创新元素。

悬疑题材网络剧的成功并不是简单地炒热旧有案件,而是经历了再创作和创新,以全新的形式呈现给观众。它在形式上将传统电视剧的现实主义美学与网络媒体的多样化特点相融合,内容上从单一的案件侦破,演变为利用悬疑元素的外壳,以传递生活情感和社会内涵,从而反映对现实问题和社会心理的思考。它的成功为传统题材的改编和创新提供了有益的借鉴,强调了艺术手法和创作方法上的多元性。

（四）现实主义重回视野,女性独立备受青睐

意大利影评家卡拉西奇曾说:"意大利引以为自豪的新现实主义还是在中国上海诞生的。"现实主义创作方式在中国由来已久,甚至

成为各种题材创作的着力点，不仅限于现代题材，甚至在古装、科幻等各类题材中也能看到极力贴近日常的现实主义的风格。由此，带有典型现实主义风格的"生活流"元素常出现在各种题材的作品中，这些作品关注人物的情感内心世界、家庭关系，以及日常生活中的细节，旨在探索日常生活的复杂性和人际关系的多面性，通常能够使观众更好地理解并产生情感共鸣，因此深受项目投资者和内容创作者的青睐。

随着女性力量的崛起，现实主义风格中的女性独立主题的创作变得更加引人注目。近些年的创作不再只局限于探讨女性在婚姻或家庭中的问题，而更多地关注女性个体的成长和生活状态。例如，女性成长励志剧《当家主母》鲜明地呈现了女性的意识在情感和生活中的觉醒、成长和变化，强调了女性在情感和婚姻中独立并拥有正确的情感价值观。这与当代社会中崭露头角的女性独立意识形成了共鸣。

三、网络剧的投资制作策略

网络剧的投资制作策略是带有互联网基因的新型影视剧投资生产模式，总体来说以用户思维为导向、IP 内容为核心、跨界融合的生产方式。

（一）受众思维为导向，大数据为创作赋能

网络剧的投资行为需要在把握政策导向的大前提下，用"互联网＋"思维关注内容的创新，关照"网生一代"的心理诉求，走精品化、类型化之路。比如美剧《纸牌屋》借助大数据预测出的受众画像，再通过受众行为倾向及时调整剧情发展方向，可以有效保障网络剧的上线观看人次及互动参与度，从而尽可能降低网络剧投资的风险，尽可能保障后期收益。并且随着网络剧的发展，类型化趋势日渐明显，大

数据对于创作而言更为重要,内容创作者可以借助大数据分析受众环境、心理、行为等信息后,明确目标受众的共同需求和欲望机制,再针对性地对影视作品进行定制化、类型化创作。

（二）关注以版权/IP 内容为核心的数字资产

从关注 IP 价值,交易 IP 版权,到孵化 IP 项目及开发 IP 资源,需要尽可能延长 IP 价值,搭建全生态产业链的开发运作,可以有效控制投资风险。IP 改编网络剧来源于网络小说,二者都属于互联网产生的内容,受众重合度极高,所以热门 IP 成了制片方争夺的焦点,版权成本自然居高不下,在这种情况下,尽可能以多种方式让 IP 产生价值能够有效分摊风险,并且能够降低单品成本,比如电影和剧集之间的相互联动,从而实现收益的最大化。

（三）互联网及专业影视制作公司(制片人)的搭配成为"双保险"

对于投资日益增长的网络剧来说,制作、出品单位主要形成视频平台与头部制作公司的组合趋势,利于减少风险、控制预算、提高作品质量等,例如腾讯影业早已与工夫影业达成了战略合作实现互利共赢;陈思诚监制的网络剧《唐人街探案》系列成功刷新了悬疑剧的收视纪录,两部均是由爱奇艺、万达以及陈思诚所在的上海骋亚影视文化公司联合出品的,形成了相对固定的"搭子"。

四、网络剧未来发展方向

（一）深度挖掘热门 IP,多渠道开发

根据网络剧集自身的属性,可以借助外力来使其自身拥有更大的创作空间。比如《流浪地球》系列已经在电影领域中实现口碑票房

双丰收,但从目前剧集市场来看,真正的科幻类作品极少且上乘作品不多,所以有创作团队瞄准了电影类型中的爆款,制作出的国内第一部科幻剧剧集《三体》在国内外都引起了可喜的观影热潮和好评。虽然剧集《三体》之后,尚没有出现下一个爆款,但是可以预见的是,这一类型的网络剧集未来还具有广阔的市场空间。此外,网络剧集在内容创作上也可与传统电视剧集之间形成差异化竞争,打造自身独特优势,积极开拓缺位朝代历史剧。传统电视剧集故事背景大多在唐朝、清朝扎堆,那么网络剧集也可瞄准其他缺位朝代,比如2022年度现象级网络剧《梦华录》选取的背景为宋朝,关注宋朝女性的生存状态,开播后好评如潮,给观众带来了不一样的体验。

(二)细分垂类内容,创新形式玩法

垂类细分是大势所趋,比如以往的悬疑类剧集,无论是故事主角还是所面向的受众人群,大多集中在男性视角,但如今网络悬疑类剧集跳脱了以往以男性受众为主的固有认知,积极开发女性悬疑,试图拓宽受众基数,《摩天大楼》就是一个成功的案例。

创新玩法需要技术支撑,这一点对于背靠互联网科技公司的优酷、爱奇艺、腾讯来说并不是难事,早些年的《爱情公寓5》已出现了互动玩法,《龙岭迷窟》更是直接推出了互动剧《最后的搬山道人》,优酷系的剧集也已尝试打通了电商渠道。虽然这些暂时对于常规的会员拉新、商务回报等收益提升尚不明显,但是对于拓展网剧的发展空间有着重要价值。

未来,随着AR、VR技术的不断发展,Open AI的重磅发布对影视行业也产生了重要的影响,人工智能可以赋能网络剧高效创作,互联网平台的类型剧玩法会更加多样,不仅仅是在技术条件达标基础上的概念先行,也将实际带动视觉文化的形态嬗变,引领新的内容和需求风潮。

（三）打破时长规制

在信息爆炸的时代,注意力是一种稀缺资源,内容生产者和视频平台抓住更多注意力意味着产生更高的收益,这意味着传统长视频将面临严峻的挑战,不过这也是视频平台长短剧协同发展的重要机会。近些年短剧的发展态势迅猛,单集长度不变,集数缩短的剧集频频亮相,从仅有 12 集的《唐人街探案》,再到爱奇艺"迷雾剧场"中一众 12 集悬疑剧,12 集的配置似乎成为网络剧市场上一个重要的数量词。

与此同时,单集体量在 20 分钟以内的短剧也成为一只潜力股。而这些短视频剧集不仅内容短,观看方式也打破了传统的横屏视角,基本为竖屏剧。这两年短视频发展惊人,每日活跃用户数量已经超过传统长视频,抖音刷剧更是成为不少年轻人的观剧常态,随着移动端成为观众刷剧的主要端口,发力竖屏短视频内容也是各大平台类型剧长远发展的方向之一。其实此前由腾讯动漫改编的竖屏真人短剧《通灵妃》就是一个不错的探索,既成为大体量竖屏内容表达的借鉴,又成为跨次元 IP 开发的一个成功案例。

（四）人文主义价值,关注增量市场

国家广播电视总局发展研究中心主任祝燕南发布的《中国视听新媒体发展报告（2021）》和北京大学视听传播研究中心主任陆地发布的《中国网络视频精品研究报告》同时提到,随着 5G 技术的发展和我国国力的增强,未来新网民的入网转化是一大增长点,其中的生力军是青少年和 60 岁以上老人,行业从业者要为这"一老一少"的群体布局适合他们的视听文化内容,所以对以自由、平等为核心的人文主义价值观的诉求更加突出。人民会更加关心这个社会的平等、尊严、幸福,关于社会平等的话题会引起越来越多的社会群体关注,涉及方方

面面的叙事议题,人文价值观的诉求会更加突出。

在激烈的市场竞争中,网络视频平台不断升级了内容生产与输出能力,网络渠道的高效性、互动性也使之成为最具竞争力的注意力窗口。因此,网络视频平台正在不断重塑影视内容生态,质量是根本,版权是前提,所以大力发展自制剧也是今后各视频平台在剧集类型上不断创新的重要筹码。

过去普遍认为有 IP、有流量,是市场成功的关键法宝,然而,透过目前的市场现象会发现竞争的本质,即便起用了流量明星的大 IP 剧,如果依旧以悬浮的方式进行创作,尽管投入了巨大的营销成本,最终收益仍然不及预期,反而那些更朴实、符合大众审美的作品能够突破圈层,收获越来越多观众的青睐。可以看到,中国网络剧的观众群体的审美品位也在成长,迫使网络剧的开发要更加注重对于艺术品质的把控。近些年来,能够快速出圈的项目,无一例外都是凭借着其内容本身的卓越品质而产生了较大的影响力,这一点正是网络剧产业前行的重要基础。所以,网台之争、长短视频之争,归根结底还是内容之争,如何在新的媒介环境下满足主流价值宣传、大众审美、分众选择、时代发展的需求,将成为关系网络剧未来发展的课题。

第七章
短平快的"电子榨菜"：微短剧案例研究

微短剧是移动互联网时代诞生的一种特殊的影视传播内容,其脱胎于短视频,可以说是短视频时代的"电视剧"。虽然各平台对微短剧的时长标准和称呼不尽相同,但根据国家广电总局的定义,"网络微短剧"是指单集不超过10分钟的网络剧。微短剧的兴起与视听市场的变化密切相关。随着长短视频平台的竞争加剧,影视行业纷纷响应提质减量的口号,新玩家入局变得更加困难。同时,由于前些年疫情的影响,传统影视行业停滞,而微短剧因其成本低、周期短等优势,吸引了众多公司加入,引发了影视行业的新一轮热潮。

　　作为一种新兴的影视类型,微短剧市场发展迅速,品类产值已经超过网络电影①,不少项目的商业表现可圈可点。

　　微短剧《替嫁新娘》于2021年7月登记备案,2022年7月拍摄,2023年4月20日在优酷上线,累计分账票房超过500万。《替嫁新娘》虽不是分账千万级别的头部微短剧,但其项目运作流程和思路仍然对微短剧的制作有很大的参考价值。

　　《替嫁新娘》的出品方上海凡酷文化传媒有限公司接受了我们的调研访谈,为本书进行微短剧案例的研究提供了翔实的一手资料。凡酷文化作为一家紧跟市场变化、不断调整创新的影视公司,其发展路径也颇具启发意义。

① 东西文娱.热夏之变.微短剧2023半年总结[EB/OL]. https://mp. weixin. qq. com/s/fPm4se239DWCBM0uqjOkzg.

什么是微短剧

一、微短剧的概念与发展

2017 年,头条、秒拍、快手上演短视频"定义争夺战",同样的情景也重现在微短剧领域。抖音称其为"短剧",在最新的短剧新番计划中,要求时长为 1—5 分钟。快手同样将其称为"短剧",但对时长没有明确的限制。爱奇艺将其称为"剧情短视频",分为竖屏、横屏两种,但以竖屏为主,两者分账规则大体相同,要求单集时长 4—10 分钟,单部/季净片时长(不含片头片尾)不少于 120 分钟,集数不少于 30 集。优酷称其为"短剧",要求单集时长 1—20 分钟,集数不少于 12 集,整体时长不低于 60 分钟。腾讯称其为"火锅剧",要求单集时长 1—10 分钟,项目总时长不低于 30 分钟。

微短剧的划分

平　台	名　　称	单集时长	单部/季时长	集　数
爱奇艺	剧情短视频	4—10 分钟	≥120 分钟(不含片头片尾)	≥30 集

（续表）

平　台	名　　称	单 集 时 长	单部/季时长	集 数
优酷	短剧	1—20 分钟	≥60 分钟	≥12 集
腾讯	火锅剧	1—10 分钟	≥30 分钟	≥12 集
芒果 TV	短剧	横屏，10—15 分钟 横竖屏不限 1—3 分钟		≥12 集
抖音	短剧	1—5 分钟		≥12 集
快手	短剧			

　　磁力数观与快手联合发布的《快手娱乐营销数据报告》显示，快手小剧场收录短剧超过 30 000 部，其中播放量破亿的超过 2 500 部，粉丝数破 100 万的短剧作者数接近 1 400 人，粉丝数超过 1 000 万的作者超过 30 人，每天观看短剧的人数超过 2 亿。短剧确已成爆发之势，也成为各平台谋求产业增值的突破点。

　　目前关于微短剧，各平台的时长标准甚至名称都不尽相同。在国家广电总局重点网络影视剧信息备案系统中，"网络微短剧"被规定为单集不超过 10 分钟的网络剧。按这个思路考察微短剧，我们可以认为微短剧是一种移动互联网时代的影视内容，时长一般在 20 分钟以内，发布于各种新媒体平台（尤其是影视平台），供用户在休闲时间观看的短视频剧集。微短剧一般多集成一季，多季又可以成系列，如爱奇艺推出的《生活对我下手了》系列。

　　微短剧在手机等移动端设备的呈现事实上类似于电视剧和电视之间的关系，因此在某种意义上我们可以将微短剧看作短视频时代的"电视剧"。《2021 中国网络视听发展研究报告》显示，截至 2020 年 12 月，我国网络视听用户规模达 9.44 亿，网络视听产业规模破 6 000 亿元，其中，短视频领域市场规模占比最大，达 2 051.3 亿，同比增长

57.5％。2020年6—12月,我国新增网民4 915万。其中,25.2％的新网民因使用网络视听类应用而接触互联网,短视频对网民的吸引力最大。在这一背景下,微短剧应运而生,整体的发展可分为三个阶段。

微短剧的前身是短剧集,如TV栏目剧、情景剧等。在最早的PC时代,剧集型短内容初次出现,以横屏内容为主。2013年优酷与万合天宜联合出品的《万万没想到》是当时自制短视频的代表,每集5分钟,情节不连续,以穿越、恶搞、反转等元素为卖点,捧红了白客等演员。2015年,搜狐视频推出的《××男士》每集15分钟,由大鹏、柳岩等人出演,迅速受到观众欢迎,一连制作四季。但这些剧的火爆只是昙花一现,因为内容同质化、平台版权大战逐渐销声匿迹。随着短视频的发展,视频平台开始在这一领域发力,竖屏微短剧出现。2018年,爱奇艺联合春风画面出品了3分钟系列短剧《生活对我下手了》。2019年,改编自腾讯动漫《通灵妃》的1分钟同名竖屏微短剧上线。这一时期,微短剧仍以横屏为主,竖屏内容逐渐兴起,但整体内容比较单一,还未形成规模。这两个时期,网络剧都以长视频为主,微短剧仅仅是其中的一小部分,但已有雏形。

微短剧发展至第三个阶段,以快手为代表的平台运营的成熟化、体系化、规模化、商业化的短剧出现。快手利用自身的用户和平台资源,积极扶持微短剧发展,出现了《秦爷的小哑巴》《这个男主有点冷》《我在娱乐圈当团宠》等爆款内容,甚至有单集播放过亿的成绩。剧中主演也频频破圈,收获了大量粉丝,变现能力迅速提高。微短剧行业随之蓬勃发展,2020年8月,影视剧备案后台有了"网络微短剧"这一分类,微短剧至此得到了官方认证。这一时期,微短剧开始以竖屏内容为主,各种题材类型纷纷出现,运营也逐渐平台化,不再是野蛮生长。据云合数据统计,2020年微短剧上新量多达300部,其中优酷256部,其有效播放同比增长306％。

微短剧热潮与视听市场的变化不无关系。长短视频平台竞争日益激烈，影视行业提出提质减量的口号，行业门槛水涨船高，新玩家入局困难。微短剧由于成本低、周期短等优势迅速发展，众多公司企业入局，在影视行业掀起了新一轮的高潮。

二、微短剧的题材类型

在内容上，微短剧有都市、甜宠、古风等多种代表性题材元素，依照《2020快手短剧生态报告》中的分类标准，主要有以下几类。

（一）甜宠类微短剧

甜宠恋爱是微短剧中最具代表性的类型，播放量创纪录的快手微短剧《这个男主有点冷》、两季播放量过亿的腾讯微短剧《通灵妃》都属这一类型。随着感情线的不断推进，用户对微短剧的黏性不断增强，甚至成为主演的粉丝，纷纷参与"控评"（操控评论）、"产粮"（自发创作衍生作品），甚至催促下一季的制作。因此，为进一步吸引用户，快手小剧场和腾讯微视专设了"高甜剧场"分类，抖音为微短剧标注了"甜宠""恋爱"等标签，芒果"下饭剧场"的短剧副标题频频出现"甜""超甜"等词。

（二）都市类微短剧

都市题材同样受到用户的广泛欢迎，《快手短剧价值研究报告》显示，都市类微短剧是快手内容围观热度第一的微短剧类型。不同于以"好磕"为卖点的甜宠微短剧，都市微短剧更富有生活气息。爱奇艺推出的首部专业竖屏微短剧《生活对我下手了》属于段子式的都市喜剧，类似于之前的《万万没想到》；抖音的《二蛋的正能量》则讲述

日常生活故事,以二蛋为主角,展现了一系列关于孝顺父母、助人为乐的话题。

（三）古风类微短剧

古风常常与恋爱、逆袭等元素结合,由于"服化道"的要求,成本相对现代微短剧略高,不少是各视频平台的头部项目。快手的达人"御儿"是知名的古风微短剧创作者,目前已发布了《凰在上》《七生七世彼岸花》《锦瑟华年》等多部播放过亿的短剧,曾获得 2020 快手金剧奖。腾讯的《通灵妃》《如梦令》、芒果 TV 的《进击的皇后》是其中播放表现较好的微剧集。

（四）乡村类微短剧

抖音、快手等短视频平台本就积累了一定的农村用户,在微短剧还未规模化的时候就汇集了不少以乡村为背景的剧情类短视频。较有代表性的是讲述乡村搞笑日常的《农村囧事》。长视频平台为了发展下沉市场,也开始布局乡村类微短剧,2021 年 1 月腾讯上线"土味"乡村偶像微短剧《铁锅爱炖糖葫芦》,引发了《乡村爱情》官微的友爱互动并登上微博热搜榜。

（五）悬疑类微短剧

悬疑类微短剧凭借反转的情节、精巧的设置吸引了不少受众,其中有两种不同类型。一种以快手的《奇妙博物馆》为代表,形式更接近微电影,每集以一样物品为线索,主题多为热点话题和日常生活,如情感控制、性别歧视、家庭教育等,通过反转的情节设计引发观众思考;另一种以腾讯的《庞贝街 63 号》为代表,类似于传统的电视剧,讲述了众多异能者探寻古宅真相的故事。

三、微短剧对影视及相关行业的影响

（一）短视频平台

短视频行业在阶段性爆发期后进入冷静期,整体用户规模扩张逐渐趋缓,头部平台的用户趋于重合。Quest Mobile(一家专业的移动互联网智能服务平台)的数据显示,截至 2020 年 6 月,抖音和快手在短视频月活用户中的渗透率分别达到了 78％和 60％,用户重合度分别为 63％和 49％。在用户增长压力与日俱增的背景下,短视频平台向上游影视制作进军,深挖用户价值,满足多元内容需求,构建平台创作生态。

事实上,短视频平台在微短剧产业上具备独特的优势。根据新锐势力榜发布的微短剧 TOP30 制作公司及代表作品榜单,30 部代表作品中有 22 部在短视频平台播出。从视频类型来看,竖屏剧有 19 部,横屏剧有 11 部,其中新兴创作团队和 MCN 背景的制作方更倾向于选择竖屏创作。竖屏剧更贴合移动端为主的短视频平台使用习惯,为长视频平台的切入带来了无形的鸿沟。

（二）长视频平台

打造长短结合的影视内容社区是长视频平台的目标,微短剧是开拓下沉市场的重要布局点。随着互联网的发展,用户规模渐趋饱和,各平台需要更加努力地争夺用户注意力。中国网络视听节目服务协会发布的《2021 中国网络视听发展研究报告》显示,网络视频用户有 28.2％不按原速观看视频,近四成 00 后选择倍速观看。微短剧时长短,更符合用户碎片化场景的需求,能够与固有的长视频结合吸引用户,提升用户黏性。

长视频平台长于影视内容运营经验,尤其在分账规则方面的经验丰富。爱奇艺推出了"会员付费＋广告付费＋招商"的分账模式,优酷发布的《优酷短剧合作白皮书》为分账、投资合作、内容创作、联合营销、快速回款、商业化变现提供多项服务支持,腾讯视频在"会员收入＋单点付费收入＋广告收入"模式的基础上,上线了VIP开放平台,为不同垂直领域的内容定制分账规则。这种基于用户付费情况进行收入分成的形式能够推动短剧的商业化发展,长视频平台固有的付费用户群也是短剧发展的重要基础。

（三）网络文学平台

微短剧为网络文学提供了新的IP改编路径,尤其是缺乏开发的中腰部作品。网络文学作为泛文娱产业上游,一直是影视、漫画、动画、游戏等重要的改编IP资源。然而,近年网文大IP大量被开发,可供改编的IP逐渐减少。但网文中还有大量的中腰部作品,这些内容和优质的网文相比没有大IP的流量基础,不适用于传统高投入、高收益的IP开发模式。作品的创作者也没有大IP作者的话语权和影响力,更适合网文平台构建生态和获取利益的需要。同时,网文平台现有的变现模式不够成熟,这些中腰部网文的盈利情况一般,多数只能以免费阅读的形式吸引读者,流量广告收入不稳定。微短剧正好与这些免费阅读的中腰部作品契合,能丰富网文变现渠道,增加创作者收入,推进平台的生态建设。

2021年,阅文集团与腾讯微视合作,共同投资支持短剧发展,微视推出竖屏连续微剧品牌"火星小剧"和针对精品微剧的扶持计划"火星计划"。2021年5月,阅文集团推出"起点剧场",激励创作者创作5万—50万字的精品中短篇,同时推动情节性较强的作品的影视开发,以快速上架、专属推荐页、闪屏活动、强力曝光、电子订阅翻倍等形式支持创作。

（四）影视内容制作者

对影视制作者而言，微短剧带来了新业务增量，体量小的短剧为创作者提供了一个风险较小的新路径。同时，随着各平台"提质减量"口号的提出，影视项目门槛变高，微短剧成为普通影视制作者一个不错的选择。一些原先拍摄网剧、网络电影的团队转而参与制作短剧，通过平台付费获利。微短剧也为短视频平台创作者提供了新的内容形式，这些创作者以网红、MCN 机构为主，运营短视频的经验丰富，了解用户喜好和需求。在商业化方面，他们能将微短剧和商业内容结合进行软推广，还能开展直播电商和短剧的结合。腾讯的《重生只为追影帝》以边播边卖的形式引导观众消费，《上头姐妹》更是直接在剧中融入直播桥段，实现品牌露出和剧情发展的无缝衔接。不少 MCN、经纪公司、影视公司将爆款短剧作为培养艺人的重要渠道，并与视频平台开展合作。抖音将持续与真乐道文化、华谊创星、哇唧唧哇、乐华等头部制作公司、经纪公司深度合作，快手引入了开心麻花、哇唧唧哇、引力传媒、融创文化等短剧合作伙伴，长信传媒、唐人影视、陕文投等影视机构也相继入局短剧。

《替嫁新娘》案例研究

一、《替嫁新娘》项目概况

（一）项目基本信息

片名：《替嫁新娘》

故事简介：大将军府的柳静姝和柳嘉本是一对双胞胎姐妹，然而，在当时双生子被视为不祥之兆，为保住妹妹柳嘉，柳将军无奈将其带到了边疆军营中抚养。十几年后，在边疆长大的柳嘉洒脱恣意、善良直爽，而在柳府长大的柳静姝，则天真烂漫、温柔纯真。不料，两姐妹平静的生活却被意外打破，圣上赐婚给宣平侯府的长子萧任衍和柳将军府大小姐柳静姝，柳静姝却在大婚前不知所踪，无奈之下，柳嘉冒着身份被捅破的风险，决定替姐出嫁，探寻姐姐失踪真相，然而，平静的侯府却暗藏汹涌……

类型：爱情/古装/悬疑

片长：8分钟×30集

导演：孙嘉阳

编剧：郑无糖

　　总制片人：文聪、洪猫

　　制片人：盛楚、俞亚婷、谷佳琪

　　出品：上海凡酷文化传媒有限公司、宁波影视艺术有限责任公司、上海百看不厌影业有限公司

　　联合出品：上海云飞扬文化传播股份有限公司、上海极映影业传媒有限公司、上海坤荇文化传媒有限公司、杭州亿玺影业有限公司、元广影视传媒（上海）有限公司联合出品

　　宣传：上海凡酷文化传媒有限公司

（二）项目定位

　　《替嫁新娘》是一部讲述先婚后爱、欢喜冤家的古装替嫁题材微短剧，主要面向古装爱情微短剧的受众市场。

　　该剧是上海凡酷文化传媒有限公司（以下简称"凡酷"）在传统替嫁题材上的一次新尝试。凡酷借助大量数据和内容研讨，选定了替嫁题材，并在人设、情节等方面做出了创新。人物设定上，《替嫁新娘》从女主孽子的身份和寻姐的任务出发展开，再将男主设定为看似纨绔却缜密果决的形象，两个人物就自然地产生了冲突。相比于常见的男女主浪漫相识的情节，《替嫁新娘》中男女主的初遇却是互相咒骂，于是，一个看似冷漠的男主和一个伪装的女主出乎意料地成为一对欢喜冤家。

　　《替嫁新娘》的题材类型、市场定位十分明确，直接打向古装爱情微短剧市场，这是其获得成功的一大原因。

（三）出品概况

　　《替嫁新娘》由上海、宁波、杭州三地 8 家公司共同出品。其中，上海百看不厌影业有限公司（前身盛楚工作室）是凡酷制片人的创业孵

《替嫁新娘》海报

化项目,宁波影视艺术有限责任公司(下简称"宁波影视")是宁波广电集团旗下公司。凡酷文化和宁波影视合作完成了《替嫁新娘》的拍摄制作,这也是宁波影视在微短剧领域的首次尝试。

《替嫁新娘》在象山影视城拍摄,象山影视城位于宁波影视文化产业区内,象山影视城和宁波广电集团都是浙江广电象山影视(基地)有限公司的股东,这可能正是凡酷文化与宁波影视两家公司合作的缘由。据进一步了解,史宸谚是该剧的副导演和演员,也是宁波影视的员工,主要负责《替嫁新娘》这一项目。后续两家公司与优酷联合出品了微短剧《藏娇》,同样在象山影视城拍摄,该剧已入选2023年优酷短剧推荐片单。

二、市场分析和行业环境变化

(一) 市场分析

1. 档期分析

《替嫁新娘》于 2023 年 4 月 20 日在优酷独播,恰逢《长月烬明》开播 2 周后即将断更的日期,4 月剧集热度榜断层第一的《长月烬明》很好地带动了优酷站内的"水位",《替嫁新娘》乘势播出,上线首周就连续霸占猫眼短剧热度榜日冠。同时,剧集播出时间包含五一假期,给了观众充足的时间观看内容,有利于项目获得较好的分账表现。

2. 受众分析

《替嫁新娘》定位明确,主要针对有微短剧观看习惯的女性观众,这些观众大多爱好爱情、古装题材,她们是该剧的目标观众,具有大量观看重复题材类型内容的收视特点,而且她们的收视偏好相对稳定,在观看微短剧时更关注"梦境"的精美逼真,对其中主演是否具有知名度不太在意。同时,这些受众也是广告商和平台方的优质客户。因此,《替嫁新娘》这类微短剧对视频平台很有商业价值。

3. 竞品分析

《替嫁新娘》选择的播出档期竞争并不激烈,同类型微短剧播出较少。同期热度较高的短剧主要有都市题材《心动不止一刻》《流量背后》,民国题材《招惹》,古装题材《东栏雪》。《心动不止一刻》是品牌韩束与短剧达人"姜十七"合作的定制剧集,聚焦女性成长的主题。《流量背后》是年初靠双女主情感微短剧《二十九》出圈的王一菲搭档郭品超的主演剧集,涉及校园霸凌、职场潜规则等话题。《招惹》由曾创作爆款微短剧《虚颜》《念念无明》的导演曾庆杰执导,讲述了假少爷与假歌女的复仇、爱情故事。这些题材与《替嫁新娘》差异较大,对

标的观众群体并不完全重合。《东栏雪》则是唯一一部同类的古装题材,但其剧情主要讲述夺嫡皇子与冷酷宫女的复仇之路,与《替嫁新娘》有一定差异,且《东栏雪》的播出时间主要在 3 月和 4 月,《替嫁新娘》基本接档播出,并没有构成激烈的竞争。同时,《替嫁新娘》选择优酷独播,得到了平台首页推荐,宣传力度比较到位,因此吸引了不少的观众。

4. 回报分析

深耕于网生内容的凡酷文化,以其丰富的经验和深厚的积累,选取了替嫁这一题材进行创新,创作了《替嫁新娘》。这部微短剧项目最终选择在优酷平台独播,最终收获了超过 500 万的分账收入。像这样体量的微短剧成本大致在 200 万左右,但《替嫁新娘》做到了画面精美、服化精良,说明制作方对于成本控制、制作管理形成了一套成熟、高效的方法论进行生产并不断自我复制。

（二）行业环境变化

从快手微短剧《这个男主有点冷》播放量破 10 亿,到腾讯、优酷微短剧《大唐小吃货》《拜托了！别宠我》《致命主妇》等分账破 1 000 万,微短剧在长短视频平台都取得了巨大的成绩,影视公司和投资方对微短剧的信心倍增,大量从业者进入微短剧市场。

1. 观众观看需求变化,长视频发展遭遇瓶颈

近年来,短视频行业迅速发展,观众不再满足于简单的用户生成内容或同质化的专业生成内容,而是期望可以看到更具新鲜感且制作水平精良的内容。这种需求驱使短视频不断进化,从而产生了类型更丰富、情节更精彩、制作更精的微短剧。

同时,观众的长视频观看习惯也随之发生了变化。弃剧、倍速看剧、拖拽式看剧、碎片式追剧等行为越来越常见。爱奇艺公布的数据

也印证了这一趋势:自2017年起,45集以上的电视剧弃剧率就已经高达50%。许多剧集播出期间,用户更愿意在社交媒体上观看片段剪辑,而不是剧集本身。微短剧短小精悍的特性恰好满足了用户碎片化追剧的需求。这种转变无疑为微短剧市场提供了独特的发展机遇。

2. 大量资本进入市场,相关项目量显著增长

2022年备案的微短剧达到2 800部,相较于2021年的398部激增了七倍多。大量的资本迅速涌入这个市场,推动了微短剧项目数量的大幅增长,全新的行业格局正在形成。传统的影视剧制作停滞,市场供给不足。相比之下,微短剧成本低、周期短、回收快,吸引了众多公司和影视人的参与。

同时,资本的跟风也导致了同质化、低质量的作品涌现,微短剧依然需要良好的制作理念,才能长久地在市场上立足。

3. 监管政策逐步完善,微短剧市场渐趋规范

微短剧的兴起引发了官方关注。2020年8月,国家广电总局在"重点网络影视剧信息备案系统"新增了网络微短剧快速登记备案模块,正式将微短剧纳入监管体系。从此,微短剧同网络电影、网络剧一样,同样需要遵循规划、上线的备案流程,保证其能够正常上线播出。2022年12月,国家广电总局再度发文,提出加强微短剧管理,涉及加强创作规划引导、加强重点剧片跟踪指导、强化内容审核等十大措施。

虽然备案登记可能会相对延长微短剧项目的周期,似乎改变了微短剧原本周期短、成本低的特性。但相较于传统影视的长周期、高成本,微短剧依然具有短小精悍的优势。国家广电总局的一系列政策也更好地推动了微短剧市场的健康、有序和持续的发展。

4. 观众付费习惯养成,各方合作方式升级

微短剧的盈利模式发展相当迅速,已经初步形成了B端(企业或

商业客户市场)C 端(普通消费者市场)混合的形式。B 端分为平台付费分账和品牌合作定制两种形式。长短视频平台从 2019 年开始陆续推出微短剧的合作分账规则，并不断升级规则，来挖掘微短剧更多的利润空间，分账破百万的项目屡屡出现。品牌合作主要有定制和冠名两种形式，微短剧已经成为不少品牌推广营销的重要选择。

观众对微短剧付费意愿也有提升，短视频平台的不少项目都尝试了前期免费、大结局付费的方式，成功在 C 端获利。比如，快手达人"御儿"2021 年发布的《七生七世彼岸花》，5 分钟的三集大结局以 2 元打包的方式出售，截至 2022 年 6 月 9 日，已有 3.5 万人购买。以剧集大约每集 1 200 万的播放量来看，付费率相较于长剧集也相当可观。

三、项目开发与制作

《替嫁新娘》的项目开发起源于凡酷文化的网络大电影项目《替嫁新娘》(2019)，凡酷从影片的超出预期的长尾效应，嗅到了其拓展为"女性向"题材剧集的潜力。在凡酷准备开启微短剧项目时，选择将其作为主题进一步开发。凡酷通过深入研究女性观众的需求，将女性的情感元素融入剧情，投拍制作了微短剧《替嫁新娘》。

从立项到剧本完成的时间是整个制作周期中最长的一段时间。在这个阶段，剧本的修改与确定成为重中之重，剧本在编写过程中还需要同步过审。《替嫁新娘》甚至推翻和重新编写了剧本两三次，在剧本上花费了较长的时间，这体现了凡酷对内容质量的高要求。剧本完成几周后，项目就进入了拍摄和后期制作阶段，《替嫁新娘》这方面用时较短，这也得益于前期的充分筹备。制作完成后，凡酷进行了内部审片，对项目的整体质量进行评估。另外，凡酷需要与视频网站

确定一个适当的时间点上线项目,以追求较好的播出效果。《替嫁新娘》的整体周期虽然较长,但基本在凡酷预估的时间范围之内,整体进展正常。

《替嫁新娘》的核心制作团队来自凡酷培养的工作人员。出品人盛楚自毕业后就在凡酷工作,是公司的项目制片人。导演孙嘉阳是盛楚的男朋友,盛楚将孙嘉阳介绍到凡酷,形成了一个凡酷内部的项目制作团队,这个团队后来发展成一个独立的工作室"百看不厌",再后来又成立了专门的制作公司,这家公司也是《替嫁新娘》的核心出品和制作公司。

这个公司的成立,并不意味着孙嘉阳、盛楚团队脱离了凡酷。相反,凡酷不但给予他们资金和运营的帮助,让他们可以享受项目分红的同时在公司领取工资,而且通过带有激励属性的工作机制鼓励他们创作爆款,期望他们打出自己的品牌。

项目制作过程中,凡酷主要负责投资、融资和宣发工作,让孙嘉阳、盛楚团队无须操心拍摄资金问题和项目的出口,只需要将精力集中在内容策划和拍摄制作上。这样的安排在注重创作自由性的同时,确保项目的可控性。

导演与编剧虽然年轻,但都在微短剧业内有良好履历和业界经验。孙嘉阳是综艺类节目制作出身,综艺领域的经验和团队协作的能力让他能够娴熟地完成角色转换,执导《庞贝街 63 号》《扑通扑通爱上你》《人鱼公主三千岁》等热门微短剧的经历也让他对微短剧的制作有了更深入的理解。编剧郑无糖也在微短剧行业内有比较丰富的项目经验,他创作的微短剧作品《扑通扑通爱上你》《双世小仙妻》《今夜星辰似你》《恋爱之前爱上你》等都有很好的表现。

在主演包涵和吴明晶的选择上,也体现出凡酷对演员表演能力和市场表现的重视。两位主演虽然在娱乐圈才开始积累知名度,却

都经过了专业的艺人训练或科班训练。包涵出身于真人秀节目《青春有你第三季》，是浩瀚影视的签约艺人，主演过《大码皇后要翻天》等网剧。吴明晶毕业于北京电影学院表演系，主演过《我的砍价女王》《云中谁寄锦书来》《站住！花小姐》《同学们恰恰恰》《奈何少帅要娶我》《请君》等剧集，她的专业素质和演技已经在一些剧集中得到了证明。

主创团队选择是微短剧项目成败的一个关键，这将直接影响微短剧的制作效率和作品质量。首先，主创团队之前有合作经历可以让团队成员之间更好地理解彼此的工作方式和创作风格，进而更好地协同工作，也能减少摩擦和冲突，提高整体制作效率和作品质量。其次，微短剧的创作周期相对较短，团队需要具备高度的执行力和应变能力，熟悉快节奏的制作流程，能够迅速作出决策，能够合理安排时间和资源，确保项目能够按时完成。当然，主创团队的创作能力和经验也是确保项目创作所必须的。

在实际操作过程中，需要综合考虑团队的合作能力、创作经验以及项目的要求，以达到最佳的创作效果和商业效益。

四、宣发策略

（一）宣发概况

上海凡酷文化传媒有限公司进入影视行业就是以剧集互联网宣发起家，所以在网络大电影、网剧、微短剧等项目的宣发领域经验老到、资源丰富，有一套效果突出的方法论和实践模式。

《替嫁新娘》宣发工作的核心时间节点为：2023.2.3 发布先导预告

2023.4.17 发布定档海报

2023.4.19 发布追剧日历

2023.4.19 发布终极预告

2023.4.20 抖音推广

2023.4.20 优酷独播

2023.5.10 会员收官

2023.5.18 非会员收官。

微短剧体量小、播出周期短，所以宣发周期也具有"短平快"的特点。大部分微短剧项目宣发周期在两周左右。然而，《替嫁新娘》的宣发安排更接近常规网剧，从发布先导预告到最终播出有 2 个月以上的时间，因此也导致出现了有限的素材被反复剪辑使用、被营销平台判为重复内容而被限流的问题。

一般来说，微短剧的制作成本在 200 万到 400 万之间，凡酷会将项目成本的 20％作为宣发预算。大部分的宣发预算投放在抖音平台，因为其覆盖范围广、宣发效果好。此外，还会投放部分素材到快手、微博、小红书、B 站等平台，但投放规模相对较小。

在线上营销策略的制定上，凡酷充分利用了其掌握的话题营销技巧，以"双面""替嫁""双强""元帕"等悬疑、有冲击性的话题吸引观众。《替嫁新娘》以内容和情节为基础，通过剧情剪辑类账号投放了一批二创内容，有近十条点赞量超过 1 万，其中 1 条视频点赞超过 16 万。

重视内容质量，合理规划宣发周期，科学配置宣发预算，巧妙地利用各平台特性，以及借助新媒体话题营销的方式，都使得《替嫁新娘》在受众群体中获得了广泛的关注和良好的口碑，最终也取得了 4 957 的高热度，6.8 亿＋的站外短视频声量，连续 6 日登顶猫眼短剧热度榜日冠，总分账突破 500 万的优异成绩。

（二）播出平台的选择

2023 年 4 月 20 日，《替嫁新娘》在优酷平台独家播出，会员首更

10集,每日更新1集;非会员首更2集,每日更新1集。

《替嫁新娘》选择播出平台时首先考虑了各平台的观众特征和项目适合度。各个平台对不同类型的作品各种偏好是由平台的观众基础决定的。例如,如果是抗战题材内容选择播出平台的话,主要用户是年轻人的腾讯可能就不是最好的选择,而对于爱奇艺和优酷这类的平台,它们的用户年龄构成相对较宽泛,就可能对抗战题材有购买意向。每个平台都会基于他们的观众偏好来评估项目,如果项目非常符合平台偏好,那么平台会有强烈的意愿购买或合作。像《替嫁新娘》这类的女性向内容的用户年龄包容度较高,可选的平台具有较大灵活性。但B站二次元属性较强,则与项目调性不符,明显不在《替嫁新娘》这类项目的合作范围之内。

平台的合作条件和上线排期也影响项目的最终播出渠道。比如,平台可能会给予保底承诺、推荐资源等优惠条件来吸引项目方。此外,各个项目在各平台的实际上线时间也是一个重要的考虑因素。当时,《替嫁新娘》的众投资人希望项目尽快上线,而碰巧彼时腾讯的新片排期比较紧,所以项目最终选择在优酷播出。

（三）优酷独播利弊分析

1. 优酷平台独播的利

首先,优酷的合作模式非常有利于制作方。优酷正在努力打造一个融合长短内容的影视社区,以此来吸引更多用户,增强平台的用户黏性。优酷拥有丰富的影视内容运营经验,尤其在分账规则上,"投资＋分账"的合作形式也有效减轻了制作方的风险。在接受公众号"第一制作人"采访时,优酷PGC（专业生产内容）长剧及短剧负责人刘华博表示,无论是前期还是成片阶段,优酷都愿意参投,与制作方共担风险,用一种同股同权的方式进行分账。

227

其次,选择在优酷独播也有利于开拓其微短剧的观众群体。用户群体的需求是微短剧发展的重要基础,相比短视频平台的短内容丰富多彩,长视频平台的短内容相对较少,用户习惯于观看长内容,这给微短剧带来了新的观众。《替嫁新娘》上线优酷时,《长夜烬明》的火爆带动了优酷平台的热度,也为《替嫁新娘》增加了观众量。《替嫁新娘》的弹幕中,不少观众表示自己是因为等《长月烬明》更新"剧荒"而来。

2. 优酷平台独播的弊

首先,《替嫁新娘》这种每集8分钟的形式还未被广大用户接受,大部分长视频平台用户仍习惯观看传统长剧集。在《替嫁新娘》的评论区和弹幕中,有观众质疑"电视剧现在都一集8分钟了?""这个剧也太短了吧?还没反应过来就没了。""这是正片吗?只有8分钟"。这样的情况显示,微短剧在优酷这种以长剧集为主的平台,其用户接受度仍有待提高。

其次,微短剧的体量、声量较小,在传统剧集为主的长视频平台难以维持长时间热度,这无疑对制作方不利。相对于长剧集有开播预热期、密集期、播出期和尾声阶段四个完整的营销阶段,微短剧的时间周期明显短得多,宣发更为困难。因此,微短剧需要不断更新剧情与"爽点"来满足用户的需求。

可见,《替嫁新娘》选择优酷独播既有一些显著优势,但也存在一些限制和挑战,这对于微短剧制作方是一个很好的参考与启示,能够帮助他们在未来的播出平台选择中更好地权衡利与弊。

微短剧制片和出品启示

一、微短剧项目运作案例启示

（一）不断变化的市场环境与政策环境

在投资制作微短剧时，主要需要关注以下几个方面：首先是明确主要受众，了解其喜好、关注点和需求，以此为依据产出适合目标观众的微短剧；其次是计算预期的资金回报，要考虑微短剧的投入产出比，包括制作费用、宣传费用以及预期收益等；再次，对已经成功的影片进行分析评估，找出其成功的因素，并做具体对标；最后是研究合作方式，包括与平台、剧本作者、演员等方面的合作。

目前，微短剧市场正在发生一系列重要变化。包括内容、题材、平台等方面的监管都在不断增强，导致制作上的不确定性增加；随着市场的不断变化，各大平台的合作政策都在调整，包括评级标准、分账方式、流量扶持等方面，对微短剧的播出有一定的影响；因为微短剧制作成本较低、投资周期较短，吸引了大量资本的进入，市场竞争加剧；受众的欣赏和选择习惯在不断变化，偏好个性化、有态度的内容等，要求制作方不断创新。

面对市场和政策的变化,微短剧制作方需要审慎立项,对于一部微短剧的制作,要做足预算和成本效益的分析。同时,要根据市场的特点,合理规划项目周期,包括剧本策划、拍摄制作、上线推广等各个阶段。而且,还要考虑到突发情况的应对,准备好备选方案,积极应对各种情况,如政策变化、资金问题、播出调整等,确保项目的顺利进行。同时,更需要充分把握观众的变化,灵活调整制作策略,以满足市场和观众需求,获得更高的市场回报。

（二）微短剧投资制作的资源合作

微短剧在很多方面需要不同于长剧的创作方法和艺术规律,需要制作方把握这一特殊类型影视内容的创作规律。剧本要有更紧凑的结构,镜头要更强调近景和特写,制作要更严格控制成本,不能盲目追求长剧的大制作、大场面。

同时,微短剧的成功不仅需要重视内容创作规律,还要注重资源方面的合作。虽然微短剧的成本相对较低,但仍需要一定的投入以保证项目的质量和推广力度。因此,要尽量选择能够在场地、人员等方面能够提供资源的合作方,以压缩制作成本,降低项目运作风险。

二、凡酷文化的发展启示

（一）凡酷文化公司简介

凡酷文化成立于 2014 年,2017 年获苏州强国基金天使投资。凡酷文化自成立以来,宣发、出品影片数百部,屡获政府和国内外大奖,2019 年市场占有率 4.1％,位列全国第五,获得《传媒内参》评选唯一"2019 年度网络电影最佳营销机构"。凡酷文化宣发《S4 侠降魔记》《香港大营救》等开创院网同步先河,参与宣发、摄制《上瘾》《致我们单

纯的小美好》等网剧及《那就爱上你》《等锅开》等短剧，打造了以宣发为核心、集创意策划、摄制为一体的网生内容生态链。

凡酷文化的主营业务包括制作和宣发，专注于互联网网生内容。面对行业环境的变化与发展，它始终洞悉行业发展趋势，挖掘并利用市场机会，在市场变化中破局。

2014年，长视频网站刚开始推进分账模式，凡酷文化看准机会、毅然投入。在此之前，其并非影视公司，当时影视行业已经有了一大批比较成熟的公司，凡酷文化作为新入局的公司，不论是做平台定制剧还是买断剧的版权，竞争力都有所欠缺，因此选择加入分账赛道。对视频网站来说，分账赛道可以降低采购与制作成本这部分的风险，将其分摊给制作方。对于制作方来说，加入分账模式，既是挑战也是机会。正是在这个背景下，2015年开展网络大电影相关业务，凡酷文化享受到了视频网站分账剧的红利期。凡酷文化首先制作的是网络大电影，之后延伸到网络剧。对于不同内容形态的综艺和纪录片，由于生产过程相对复杂，凡酷文化则选择性不制作此类项目。

到长视频平台的平稳期，快速增长不再，网络时代的碎片化观看趋势开始主导市场。这对视频平台构成压力，他们需要转型发展，比如从长剧转变到短剧、微短剧。凡酷文化紧紧跟随这一趋势，同时与短视频平台像抖音、快手等进行战略合作，制作抖音短剧，并尝试在抖音账户内做单集付费短剧。对近期兴起的小程序微短剧，凡酷也在尝试这种强付费的模式。凡酷文化并不拘泥于某一种商业模式，他们坚定看好互联网内容，以灵活多变的眼光看待内容生态。

总体来说，凡酷文化坚守自己的主营业务，深入理解市场需求和变化趋势，并快速应变。他们不断挖掘和利用新的市场机会，使自己始终处在行业前沿，这为影视从业者提供了一份有价值的经验参考。

（二）凡酷文化的发展规划与市场布局

凡酷文化是一家敏锐感知市场变化并积极拥抱变化的影视公司，成立至今在不断开发新的业务线。

1. 多形态项目布局，提升公司生存适应能力

2015 年，凡酷文化初进入影视行业，开展网络大电影相关项目。2018 年和 2019 年，公司开始进入分账长网剧领域。2020 年和 2021 年，公司转向了横屏微短剧领域。从 2022 年开始，凡酷文化又扩展到了竖屏短剧和小程序剧场领域。目前，凡酷文化的业务重心并不完全固定在某一项业务上，整体业务形态相对较为灵活，会随着市场和平台的变化而变化。

在凡酷文化的董事长林凯看来，各种形式的内容都会经历兴衰起伏，例如网络大电影。2014—2015 年，视频网站纷纷涉足短视频领域。当时全国范围内还存在一些自媒体平台，如百家号、一点资讯等，短视频在当时非常流行，例如陈翔的《6 点半》等节目，他们实际上正是从那个时候开始为视频网站提供 UGC（用户生产内容）。同时，上海还涌现出一些短视频制作团队，如飞碟说和淮秀帮等。然而，之后长视频网站的短视频内容逐渐没落。但是随着抖音和快手等平台的崛起，短视频又重新流行起来。因此，很多东西并不会彻底消失，包括网络大电影。最早在 2015 年时，网络大电影十分火爆，不少公司都投身其中。然而到了 2017—2018 年，观众对网络电影的兴趣减少了许多。在 2020 年之后，政府对线上娱乐形式的支持使得网络电影再次受到大众的关注。因此，网络电影在某种程度上经历了第二次兴盛，第三次兴盛也并非毫无可能。

因此，凡酷文化并没有完全放弃网络大电影这个业务领域。在视频网站的体系中，凡酷文化内外部的团队都有各自的分工，并会考

虑优质项目的合作。实际上，在公司的主营收入中，网络电影与网剧还是存在一定的区别。相较于网剧，网大在视频平台上的容量要更大一些，因为一部网剧更新周期较长，这意味着视频网站的网剧频道每月所能容纳的视频部数相比网络电影要少。因此，目前凡酷文化并没有放弃网络大电影，而是基于自身能力和视频网站的容量来考虑，以达到一定的市场占有率或公司规划设定的目标。

关于产量方面，凡酷文化设定了一年至少制作 2—3 部 24 集、每集时长约 30 分钟的长网剧。至于微短剧，则每年自制 4—5 部，同时也与外部合作伙伴合作进行宣传和发行，以保证一定的制作量。至于小程序剧场，凡酷文化暂时不打算大规模进军该领域，而是愿意将其作为一种可供考虑的选择，具体的决定则要取决于公司的发展策略和实际情况。

2. 率先布局海外市场，拓宽公司生存空间

凡酷文化近年来对海外市场进行积极布局。一方面，它基于市场调研，认为本土短剧的出海有着市场空间，并且在海外市场的竞争压力也相对较小；另一方面，相较于建设平台，公司更希望作为内容提供商，通过与优秀平台的合作导向流量，从而变现影视项目，提高公司的收益。

凡酷文化已经在马来西亚、加拿大等地开展了拍摄工作，并计划未来在北美市场进行更深入的开发。为此，公司选择与一些新的平台合作，将为短剧推向海外市场。其中，公司的海外市场主要面向外国人，看重其较高的付费意愿。其在海外的营销策略，主要以中文在线 App 为主，因为此类 App 的日活用户（DAU）及收入表现相对稳定。

对于海外项目的制作，凡酷文化并没有完全依赖国外团队，而是将部分制作环节保留在国内，例如剧本创作。公司主要采用的方法

是选取国内已经爆款的剧本进行海外翻拍,在此基础上进行本土化调整和语言翻译。而对于具体的拍摄环节,凡酷文化则会尝试寻找海外团队合作,包括找到能够提供海外外景的拍摄安排。

因此,凡酷文化的海外营销策略,可以看作是一种混合管理模式:在创作环节,保留对剧本的把控权,实现内容的优质出品;在分发环节,寻求与海外平台的合作,实现内容的全球推广。这样的模式既可以实现凡酷文化对内容的严格管理,保证内容的质量,又能够利用海外平台的资源,提供更大的市场推广空间。但这种模式也有一定的风险,对剧本的本土化处理、合作平台的选择、海外拍摄团队的管理等,都需要凡酷文化进行更加精细化的管理和控制。

3. 制作有生命力的网生内容,增加公司持续竞争力

凡酷文化专注于制作在网络平台上发布的内容,而非局限于传统的院线发行模式。究其原因在于,凡酷文化认为自身与网络视频平台之间的合作关系比较紧密,也有比较好的网生内容生产能力;与院线内容相比,网生内容的风险较低且投资回报更可观,这使得创作人员可以更加大胆地创新和尝试。

虽然由个体创业者开创的凡酷文化公司体量不大,但是一步一个脚印,在面对巨变的市场和行业环境中,表现出了极强的适应性、调整性,从网剧、网大、短剧再到直接在海外拍摄的出海短剧,能够做到及时根据行业变化来调整公司的发展方向,不仅在业务方向上极具有生命力,在公司生产的产品上也是不断推陈出新。对于"什么是具有生命力的内容",凡酷文化有自己的思考,他们认为,这一方面取决于观众对产品的喜爱程度,另一方面则在于内容产品的持久性。一家内容公司生产的产品不仅需要能够满足当下观众的口味,还需要能持久地被观众喜爱。

相较于当前影视内容产品的传统形式,微短剧更加注重立即体

验的快感、爽感，在质量层面上不太被业内认可。无论什么形式的影视产品，归根到底还是观众为王，服务观众、满足观众是这个行业存在的立足之本。影视从业者的成长之路，也不应该幻想着一举成名或一蹴而就。影视项目的开发运作，需要具有产品思维、用户思维，而不应该仅从创作者出发，面向不同的用户，有着不同的项目开发运作逻辑。

不同的道路造就着不同的产品或作品，项目初心决定了项目的始终。

参考文献

［1］林凯,谌秀峰.掘金网络大电影［M］.北京：中国广播影视出版社，
　　　2016.

［2］中国电影家协会.中国电影产业研究报告［R］.北京：中国电影出
　　　版社,2019—2023.

［3］饶曙光.中国电影市场发展史［M］.北京：中国电影出版社,2009.

［4］德博拉·S. 帕茨.制片 101：影视项目管理和统筹入门［M］.天
　　　津：天津人民出版社，2023.

［5］露易丝·利维森.电影制片人融资指南［M］.北京：世界图书出
　　　版公司,2011.

［6］杰森·E. 斯奎尔.全球电影商业［M］.北京：中国友谊出版公司，
　　　2023.

［7］霍斯金斯.媒介经济学［M］.广州：暨南大学出版社,2005.

［8］亚历山大·奥斯特瓦德,伊夫·皮尼厄.商业模式新生代［M］.北
　　　京：机械工业出版社,2016.

［9］陈旭光,李典峰.技术美学、艺术形态与"游生代"思维：论影游融
　　　合与想象力消费［J］.上海师范大学学报（哲学社会科学版），
　　　2022,51(02).

［10］陈旭光.《刺杀小说家》的双重世界："作者性"、寓言化与工业美

学建构[J].电影艺术,2021(02):86-88.

[11] 路阳,孙承健.《刺杀小说家》:蕴藏于沉着、理性中的锐利之气:路阳访谈[J].电影艺术,2021(02):105-111.

[12] 徐建.《刺杀小说家》:中国电影数字化工业流程的见证与实践[J].电影艺术,2021(02):131-137.

[13] 路阳,陈旭光,刘婉瑶.现实情怀、想象世界与工业美学:《刺杀小说家》导演路阳访谈[J].当代电影,2021(03):61-72.

[14] 梁君健.论当代国产电影中的历史审美:以《长安三万里》《封神第一部:朝歌风云》为例[J].当代电影,2023(12):30-36.

[15] 王一川.中华文明史高峰气象的动画构型:《长安三万里》观后[J].当代电影,2023(08):31-37.

[16] 张娟,黄大刁.动画历史故事片《长安三万里》的创新表达[J].电影文学,2023(19):134-138.

[17] 杨平均,姜庆丽.《长安三万里》:民族化、审美化与类型化的国产动画进路[J].电影文学,2023(19):151-154.

[18] 梁思远.国产类型动画电影的市场分析与发展建议[J].中国电影市场,2022(08):36-44.

[19] 杨宁安.全媒体时代电影宣发营销策略:以《你的婚礼》为例[J].中国报业,2022(18):71-73.

[20] 王素芳,曾庆江.论国产青春片的困境与出路[J].文艺理论与批评,2017(03):123-127.

[21] 曹丹滢.艺术电影《春潮》的新媒体互联网宣发[J].中国报业,2022(14):74-75.

[22] 池建宇,李可为.中国艺术电影盈利与艺术导向的生存模式分析[J].现代传播,2019,41(05):140-145.

[23] 汪忆岚.世界电影人谈艺术电影院线与艺术电影[J].当代电影,

2018(02)：11－18.

[24] 米静.当代世界青年导演短片创作的美学呈现和文化趋向："国际学生影视作品展"优秀短片艺术观探寻[J].北京电影学院学报,2014(06)：58－63.

[25] 李玲飞,王燕妮.我国网络自制剧盈利模式探究[J].当代电视,2019(03)：85－88.

[26] 吕优.由《梦华录》看中国当代影视作品中的女性形象转型[J].文艺评论,2023(01)：121－128.

[27] 刘永昶.小品、游戏与"白日梦"：论竖屏微短剧的戏剧特征及其文化逻辑[J].中国电视,2022(09)：66－71.

[28] 张颖.专访凡酷文化总裁林凯：精品化是网络电影投资与创作的关键"硬核"[J].电视指南,2020(12)：34－37.

后　记

　　"教学相长"——这句话是我当了老师之后一年年不断加深的感受体验。博士毕业后来到上海交通大学任教,一路懵懂一路如履薄冰。在这个过程中,如果说我个人稍稍有些专业和智识上的长进与收获的话,"学生"这个群体对我的鞭策与激励作用是排在首位的。天性懒惰随意的我,无法辜负来自"全国 TOP3 十所高校之一"的上海交通大学学子的审视与期待。我不得不在迄今十七年的教学生涯中,一点点地提高自己,勉强地进步着,努力把课上得有趣并有用一些。多年来,我承担我系本科生"电影市场学"、专业硕士研究生(MFA)"影视产业研究",以及我院文化产业管理系"影视产业经营管理"的教学任务,在这些课程中,我都设置了影视文娱项目策划和影视市场研究的作业要求。课堂上,"卷王本王"的学生们,总是有很多让人喜出望外的创意点子或敏锐的市场嗅觉。学生们的钻研精神和创意能力常常让我觉得,这些发光的想法能够立刻投入市场检验该有多好。尽管课堂上的模拟实践和现实有些距离,但是在这个过程中,我们一起讨论影视文娱产业、理解当代青年文化、研究大众文化心理,这些应该都对我和他们在面向当下这个复杂多变的时代有着自我心智增益的效果吧。

　　在这些教学实践中,阿地娜、王硕童、许欣彤、张依馨的小组作业

《新导演助力计划》，艾耐尔丽、陈宁欣、王亚哲、赵文琪的小组作业《中国重工业特效电影制作行业研究》，马文狄的《光线传媒小体量影片发展策略研究》等尤为出色……身为上海交通大学老师，一个小小的"凡尔赛"苦恼就是，优秀的学生太多，优秀的作业太多，不能尽数。我们的课堂讨论和他们的小组汇报都或多或少地在本书中有所体现，感谢他们的课堂积极参与和精彩分享。

感谢李亚平、杨弋枢、张巍、林凯、艾买提·买买提分别在线上或线下接受了我们的调研访谈，感谢他们知无不言、言无不尽的交流，他们对业界和具体项目运营的思考、总结，真诚又具有启发性，希望借由本书能将他们的经验传播给更多有需要的人。

最后，我想感谢我的同事们，上海交通大学媒体与传播学院的诸位同事和上海交通大学出版社的黄强强老师。幸忝其列，与君相识，感谢你们的鼓励与支持，我争取今后再努力一点。